# 動畫運動規律與時間掌握

**力學原理×結構特徵×動作解析**
**從人類、動物到大自然，一本書帶你設計好動畫不崩壞！**

看動畫時經常感到畫面崩壞、人物變形嗎？
一個簡單抬腳走路的動作，姿勢卻彆扭怪異到不行？
動畫是如何製作出來的？怎樣設計才不會讓觀眾有假假的感覺？

**姚桂萍，賈建民 編著**

**空間、速度都要衡量到精準，從各個角度全面掌握動畫構圖技巧！**

# 目 錄

# 目錄

## 第二章
## 人物的基本運動規律

# 第三章
# 四足類動物的基本運動規律

# 目錄

## 第四章
## 禽類、魚類、昆蟲及爬行類動物的基本運動規律

# 第五章
# 自然現象中的運動規律

# 目錄

# 前言

　　動畫運動規律是動畫專業的核心課程，是深入掌握動畫藝術的基礎。在動畫創作過程中，動畫的運動規律是從事動畫工作人員必須掌握的專業基礎知識。動畫運動的規律適用於不同類型的動畫作品：二維動畫、三維動畫、材質動畫、電腦動畫等，它們都以動畫運動規律作為角色運動形態的基礎。

　　本書共分為五章，全面介紹了動畫運動規律與時間掌握。其中有動畫運動規律與時間掌握，運動的基本原理、人物的基本運動規律、動物的基本運動規律及自然現象運動規律及其設計方法，使讀者能較為全面地了解並掌握各種運動規律與時間掌握的要領，為動畫的進一步學習打好基礎。本書彙集了歷年來大量的運動規律和時間掌握範例以及經典影片中所呈現的運動規律經典動作圖例，詳盡地分析了動畫中的運動規律和原理，引導讀者掌握並運用動畫手法創造性地還原自然、人和動物的運動狀態。本書的範例能做到理論結合實際，是一本集實用性、指導性、參考性為一體的教科書。

　　本書透過精練的文字和百餘套生動的範例，深入淺出地以圖解形式介紹了動畫的基本運動規律和時間掌握的含義，是編者多年來動畫教學所累積的精華。同時本書彙整了各動畫公司專業人士的寶貴經驗，在此，感謝一直給予支持和幫助的朋友們。

　　儘管編者本著認真嚴謹的態度編寫了此書，但難免會有不足之處，衷心希望諸位讀者多給予意見。

　　最後，對本書中引用的所有優秀動畫影片、優秀圖例的原創作者或公司、國內外著名動畫公司、動畫家表示衷心的感謝。

<div align="right">編者</div>

# 前言

# 第一章
# 運動規律的基本原理

**學習目標：**

◆ 掌握牛頓運動定律，正確理解力的原理，能夠在動畫影片中表現物體的重量及運動。

◆ 掌握彈性、慣性的運動規律。

◆ 掌握曲線運動的類型，並能靈活綜合應用。

**學習重點：**

◆ 掌握物體在運動狀態中各元素（作用力、重力、摩擦力、空氣阻力等）對其運動的影響。

◆ 掌握運用誇張變形的手法來表現物體的彈性與慣性運動。

◆ 掌握波形和曲線的運動特徵，注意中間幀的位置、形態，避免動作的呆板、機械化。

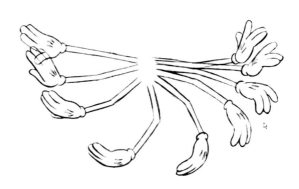

　　一部成功的影片或動畫包括精彩的故事、吸引人的藝術特色、想像力豐富的人物表演。其中，生動而富有想像力的人物表演就是要根據劇情情境、影片風格以及角色的造型結構、性格特點、情緒狀況等因素來做出不同的角色動作，所有的過程都是用角色的運動來表現的。不僅透過角色的造型、服飾、說話方式來表現動畫角色的性格，還可以透過角色的運動來刻劃。也正是因為每個角色都具有自己特有的動作，才使其擁有靈活、生動的表現力。在日常角色塑造中，合理誇張、歸納角色的動作、運動方式，總結出動畫角色的運動規律。

　　製作動畫時必須要了解各種物體如何運動、怎樣去運動，即研究並掌握物體的運動規律，還要有豐富的時間掌握經驗。我們知道，時間掌握在動畫創作中似乎是不可捉摸的，但它卻是影片成敗的重要因素。運動是有規律可循的，但恰當的運動需要經驗。而時間對動畫創作者來說是可塑的，既可壓縮，也可延長。控制和處理時間關係在形成特殊效果和氣氛方面有著無窮的魅力。本章就要透過大量的實例和精煉的講解，從一般運動規律和時間掌握，人物、動物運動規律和時間掌握，自然現象運動規律和時間掌握幾方面，說明如何掌握各種物體的運動規律，確定動畫的間距、張數和畫稿在銀幕上持續多久才能獲得最佳效果，這關係到影片的節奏、速度和情調，也關係到觀眾的反應。

# 第一節　動畫運動的基本概念

動畫影片中的活動物體不像其他影片那樣用攝影機直接拍攝客觀物體的運動，而是透過對客觀物體運動狀態的觀察、分析、研究，用動畫影片的表現手法，一張張地畫出來，一格格地拍出來，然後連續放映，使之在銀幕上活動起來的。因此，動畫影片表現物體的運動規律既要以客觀物體的運動規律為基礎，又要有它自己的特點，而不只是簡單地模擬。研究動畫影片表現物體的運動規律，首先要弄清時間、空間、張數、速度的概念及彼此之間的相互關係，從而掌握規律、處理好動畫影片中動作的節奏。

## 一、時間、空間及速度的概念

運動是動畫中最基本和最重要的部分，而運動中最重要的是節奏與時間。

在電腦動畫的製作上，修改動作發生的時間是相當容易的一件事，透過各種控制方式能對關鍵格（Key Frame）做相當精準的調整，而預覽（Preview）的功能能夠比傳統方式更快地觀察出動畫在時間上所發生的問題，所以要在動畫影片中表現物體的規律，首先要掌握時間、距離、張數及速度的概念及關係。

### ➤ 時間

所謂「時間」，是指影片中物體在完成某一動作時所需的用時長度，也就是這一動作所占影格的多寡。動作所需的時間長，其所占影格的數量就多；動作所需的時間短，其所占影格的數量就少。

由於動畫影片中的動作節奏比較快，鏡頭比較短（一部放映 10 分鐘的動畫影片大約可分切出 100 ～ 200 個鏡頭），因此在計算一個鏡頭或一個動作的時間（長度）時，要求會更精確一些，除了以秒為單位外，還要

以「格」（或「幀」）為單位（1秒包括24幀）。動畫影片計算時間使用的工具是秒錶。在想好動作後，自己一面做動作，一面用秒錶測時間；也可以一個人做動作，另一個人測時間。對於有些無法做出的動作，如孫悟空在空中翻跟斗、雄鷹在高空翱翔或是大雪紛飛等，往往用手勢做些比擬動作，同時用秒錶測算時間；或根據自己的經驗，用默算的方法確定這類動作所需的時間。對於有些自己不太熟悉的動作，也可以採取拍攝動作參考片的方法，把動作記錄下來，然後計算這一動作在膠片上所占的長度（格數），再確定所需的時間。

　　運動時間決定了運動物體的速度、方式和質感。物體的運動並不是單一的，通常情況下都是交織出現的。由於時間上處理的不同，能表現出物體不同的質感和量感。如手拿一個球從空中自由下落有三種情況。

1. 輕飄飄地下落，這可能是氣球。（見圖1-1）

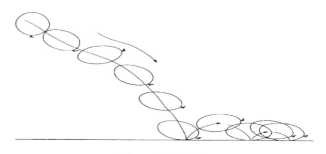

<center>圖 1-1 氣球的飄動</center>

2. 有一定加速度下落後又彈起，這可能是皮球。（見圖1-2）

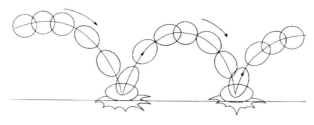

<center>圖 1-2 皮球的彈跳</center>

3. 有大的加速度，下落後重重地不動，還砸了一個坑，這可能是鐵球或鉛球。（見圖 1-3）

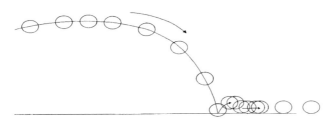

圖 1-3 鉛球的彈跳

　　從以上例子可以看出在動畫影片製作中時間的重要性，因為不同的時間節奏可以表達出不同的質感和重量感。

　　掌握動畫時間唯一的準則是：經過動畫審查，看是否達到了預期的效果，如果達到了就符合製作要求。我們研究動畫的時間就是要對這個動作本身或促使物體運動的內因來進行認真地分析，從而透過活動著的角色展現出內在的意志、情緒、本能等。比如要表現一個物體的運動，首先，要考慮地心引力；其次，要考慮對抗地心引力的自身動力；最後，分析產生這個動作的心理原因和主觀動機因素。

　　動畫設計人員在設計動作時，若想對時間理解得深、掌握得好，就必須不斷地從實踐中獲得經驗，因為這有別於演員的表演，演員不需要去體驗支配他（她）的肌肉和四肢如何來克服地心引力的變化，只要把注意力集中在表演上就可以，而一個動畫設計人員則需費更多的心思去思索自己所畫的平面上的無重量的形象，如何能夠以一種令觀眾信服的方式活動著，這就是對動畫設計人員對時間的理解和掌握程度的考驗。

　　如手指動作的時間節奏的處理，動作起始慢，中間快，形成慢起慢停的節奏。（見圖 1-4）

圖 1-4 手指動作的時間節奏

我們在實踐中發現，完成同樣的動作，動畫影片所占膠片的長度比故事片、紀錄片略短一些。例如，用膠片拍攝真人以正常速度走路，如果每步是 14 格，那麼動畫影片往往只要拍 12 格就可以得到真人每步用 14 格的速度走路的效果；如果動畫影片也用 14 格，在銀幕上就會感到比真人每步用 14 格走路的速度略慢一點，這是由於動畫的單線平塗的造型比較簡單的緣故。因此，當我們在確定動畫影片中某一動作所需的時間時，常常要把我們用秒錶根據真人表演測得的時間或紀錄片上所攝的長度稍微打一點折扣才能取得預期的效果。

### 🔺 空間

所謂「空間」，可以理解為動畫影片中活動形體在畫面上的活動範圍和位置，但更主要的是指一個動作的幅度（即一個動作從開始到終止之間的距離）以及活動形體在每一張畫面之間的距離。

在動畫影片製作過程中往往把動作的幅度處理得比真人動作的幅度還誇張一些，以取得更鮮明、更強烈的效果。此外，動畫影片中的活動角色

做縱深運動時，可以與背景畫面上透過透視表現出來的縱深距離不一致。例如，表現一個人從畫面縱深處迎面跑來，由小到大，如果按照畫面透視及背景與人物的比例，應該要跑十步，那麼在動畫影片中只要跑五六步就可以了，特別是在地平線比較低的情況下更是如此。

#### ▶ 速度

所謂「速度」，是指物體在運動過程中的快慢。按照物理學的解釋，是指路程與通過這段路程所用時間的比值。通過相同的距離時，運動越快的物體所用的時間越短；運動越慢的物體所用的時間就越長。在動畫中，物體運動的速度越快，所拍攝的格數就越少；物體運動的速度越慢，所拍攝的格數就越多。

## 二、時間、距離、張數、速度之間的關係

由於動畫影片動作的速度與時間、距離、張數三種因素有關，而這三種因素中，距離（即動作幅度）是最關鍵的。動作幅度往往是構成動作節奏的基礎，如果關鍵動作的幅度安排得不好，即使透過時間和張數的適當處理，對動作的節奏形成了一定的調節作用，其結果還是不理想。

當然，我們不能因此而忽視時間和張數的作用，在關鍵動作幅度處理得較好的情況下，如果時間和張數安排不當，動作的節奏還是表現不出來，這會使人感到非常彆扭，不過這種修改比較容易，只要增加中間幀的張數或是調整攝影表上的拍攝格數就可以了。中間幀的張數越多，物體運動的速度越慢；中間幀的張數越少，物體運動的速度越快。即使在動作的時間長短相同、距離也相同的情況下，由於中間幀的張數不一樣，也能產生細微的、快慢不同的效果。

動畫影片動作的時間、距離、張數三種因素的關係不僅與速度有關係，而且直接影響動作節奏的變化。（見圖 1-5）

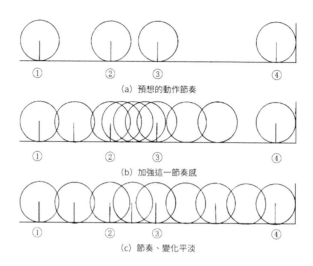

<center>(a) 預想的動作節奏</center>

<center>(b) 加強這一節奏感</center>

<center>(c) 節奏、變化平淡</center>

<center>圖 1-5 動作節奏圖</center>

現在我們分析一下時間、距離、張數三個因素與速度的關係。關於這個問題，初學者往往容易產生一種錯覺：時間越長，距離越遠，張數越多，速度就越慢；時間越短，距離越近，張數越少，速度就越快。但是，有時情況並非如此。現舉例如下。

◆ **甲組**：動畫 24 張，每張拍 1 格，共 24 格（用時 1 秒），距離是乙組的兩倍。

◆ **乙組**：動畫 12 張，每張拍 1 格，共 12 格（用時 0.5 秒），距離是甲組的一半。

雖然甲組的時間和張數都比乙組多一倍，但由於甲組的距離也比乙組加長了一倍，如果把甲組截去一半，就會發現與乙組的時間、距離和張數是完全相等的，所以兩組動畫的運動速度並沒有快慢之別。

由此可見，當影響速度的三種因素都相應地增加或減少時，運動速度不變。只有將這三種因素中的一種因素或兩種因素往相反的方向處理時，運動速度才會發生變化。現舉例如下。

◆ **甲組**：動畫 12 張，每張拍 1 格，共 12 格（用時 0.5 秒），距離是乙組的兩倍。

◆ **乙組**：動畫 12 張，每張拍 1 格，共 12 格（用時 0.5 秒），距離是甲組的一半。

甲組的距離是乙組的兩倍，其速度也就相應地快一倍。由此可見，在時間和張數相同的情況下，距離越大，速度越快；距離越小，速度越慢。

需要說明的是，為了敘述方便，上面是以等速度運動為例，不僅總距離相等，而且每張動畫之間的距離也相等。實際上，即使兩組動畫的運動總距離相等，如果每張動畫之間的距離不一樣（用加速度或減速度的方法處理），也會形成快慢不同的效果。

# 三、等速、加速和減速

按照物理學的解釋，如果在任何相等的時間內，質點所通過的路程都是相等的，那麼質點的運動就是等速度運動；如果在任何相等的時間內，質點所通過的路程不都是相等的，那麼質點的運動就是非等速度運動。

提示：在物理學的分析研究中，為了使問題簡化，通常用一個點來代替一個物體，這個用來代替物體的點稱為質點。

非等速度運動又分為加速度運動和減速度運動。速度由慢到快的運動稱為加速運動；速度由快到慢的運動稱為減速運動。

在動畫影片中，在一個動作從始至終的過程中，如果運動物體在每一張畫面之間的距離完全相等，稱為平均速度（即等速度運動）。（見圖 1-6）

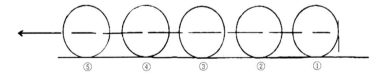

圖 1-6 等速度運動

　　如果運動物體在每一張畫面之間的距離是由小到大，那麼拍出來在銀幕上放映的效果將是由慢到快，稱為加速度（即加速度運動）。（見圖1-7）

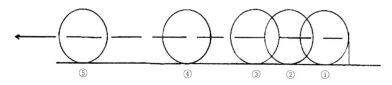

圖 1-7 加速度運動

　　如果運動物體在每一張畫面之間的距離是由大到小，那麼拍出來在銀幕上放映的效果將是由快到慢，稱為減速度（即減速度運動）。（見圖1-8）

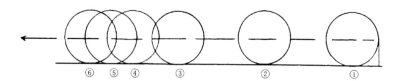

圖 1-8 減速度運動

　　上面講到的是物體本身的「加速」或「減速」，實際上，物體在運動過程中除了內在動力的變化外，還會受到各種外力的影響，如地球引力、空氣和水的阻力以及地面的摩擦力等，這些因素都會造成物體在運動過程中速度的變化。比如由於有地球引力，則表現物體重量感的自由下落運動是加速運動。由於物體受到外力的作用，其開始的運動是加速運動。（見圖1-9）

圖 1-9 拍桌子 是加速度

下面我們就用時間關係來表現物體的特性。

運動著的物體突然受到外力的作用，其運動是減速運動。（見圖 1-10）

圖 1-10 汽車停車

將動作的起始與結束放慢，加快中段動作的速度，放慢動作的起始與結束。我們知道肢體、物件等的移動並不是以等速度運動，而多半呈現為一個拋物線加（減）速度的運動形式。（見圖 1-11）

圖 1-11 人行走時擺動手臂節奏

對於一個從靜止狀態開始移動的動作而言，需要以先慢後快的設定來完成。在動作結束之前，速度也要逐漸減緩，突然停止一個動作會帶來突兀的感覺。而每一個主要動作之間必須完整地填進足夠的中間幀來使得每一個動作都以平滑的感覺開始，而且以平滑的感覺結束，而不至於產生跳格或是動作生硬的情形（反之亦然）。由以上的分析可知，動作的速度變化可以清楚地表現動作的種類、程度，以及帶給觀者的不同感受。

在動畫影片中，不僅要注意較長時間運動中的速度變化，還必須研究在極短暫的時間內運動速度的變化。例如，一個猛力擊拳動作的運動過程可能只有 6 格，所用時間只有 1/4 秒，用肉眼很難看出在這一動作過程中速度有什麼變化。但是，如果我們用膠片把它拍下來，透過逐格放映機放映，並用動畫紙將這 6 格畫面一張張地摹寫下來並加以比較，就會發現它們之間的距離並不是相等的，往往開始時距離小、速度慢，後面的距離大、速度快。由於動畫影片是一張張地畫出來的，然後一格格地拍出來的，因此我們必須觀察、分析、研究物體運動過程中每一格畫面（1/24秒）之間距離（即速度）的變化，掌握它的規律，根據劇情、影片風格以及角色的年齡、性格、情緒等靈活運用，把運動規律作為動畫影片的一種重要表現手段。

# 四、節奏

對動畫節奏的掌握對於動畫成功與否是至關重要的，整個影片的節奏是由劇情發展的快慢、蒙太奇等各種手法的運用以及動作的不同處理等多種因素造成的。一般來說，動畫影片的節奏比其他類型影片的節奏要快一些，動畫影片動作的節奏也要求比生活中動作的節奏誇張一些。

動作的節奏是為了呈現劇情和塑造角色的。節奏與音樂相似，都是隨著時間變化而運動的，我們研究人物角色表演時的肢體語言、臉部表情運動等問題，如果沒有與時間節奏的相互配合，那是很難達到預期效果的。因此，我們在處理動作節奏時，不能脫離每個鏡頭的劇情和人物在特定情境下的特定動作要求，也不能脫離具體人物角色的身分和性格，同時還要考慮到電影的風格。

在日常生活中，一切物體的運動都是充滿節奏感的。運動是具有快慢變化的，正是這種快慢呈現出了運動的節奏感。不同情境下的人物情緒，呈現出來的肢體語言、臉部表情的節奏就不同。如動畫影片《大鬧天宮》

中的孫悟空這個角色在運動中節奏就比較分明。當其是一隻石猴時，這個角色的運動規律是孩童式的輕手輕腳，這種動作節奏是兒童性的。當孫悟空進入天庭以後，這個角色的運動節奏又發生了極大的變化，孫悟空此時已經是「齊天大聖」，不再是一個小山頭的猴王，為此它在行動上比較趾高氣揚。

　　動作的節奏如果處理不當，就像講話時該快的地方沒有快，該慢的地方反而快了；該停頓的地方沒有停，不該停的地方反而停了一樣，使人感到彆扭。因此，處理好角色動作的節奏，對於加強動畫影片的表現力是很重要的。形成節奏感的主要因素是速度的變化，即快速、慢速以及停頓的交替使用，不同的速度變化會產生不同的節奏感，例如：

1. 停止→慢速→快速，或快速→慢速→停止，這種漸快或漸慢的速度變化使動作的節奏感比較柔和。

2. 快速→突然停止，或快速→突然停止→快速，這種突然性的速度變化使動作的節奏感比較強烈。

3. 慢速→快速→突然停止，這種由慢漸快而又突然停止的速度變化可以產生一種「突然性」的節奏感。由於動畫影片中動作的速度是由時間、距離及張數三種因素決定的，而這三種因素中，距離（即動作幅度）又是最關鍵的，因此，關鍵動作的動態和動作的幅度往往是構成動作節奏的基礎。如果關鍵動作的動態和動作幅度安排得不好，即使透過時間和張數的適當處理對動作的節奏產生了一些調節作用，其結果還是不會太理想，往往會導致以後需做比較大的修改。

　　另外，我們不能忽視時間和張數的作用。在關鍵動作的動態和動作幅度處理得都較好的情況下，如果時間和張數安排不當，動作的節奏不但表現不出來，甚至會使人感到非常彆扭。不過這種修改較容易，可以增加或者減少動畫中間的幀數解決。

　　動作的節奏是為了表現劇情和塑造角色的，因此，我們在處理動作節奏時，不能脫離每個鏡頭的劇情和人物在特定情境下的特定動作要求，也不能脫離具體角色的身分和性格，同時還要考慮到電影的風格。總結起來，掌握了影響動畫運動時間速度的各因素之間的關係，我們在創作中就要根據實際情況來決定採用何種方法來調節、操控動畫的時間節奏，要有效地掌握運動的形態特徵。

　　隨著技術的演進，傳統的動畫規律必然面臨著新的轉化，但動作設計的基本規律還是基礎，這就是動畫規律的價值。

# 第二節　動畫與物質的特性

## 一、牛頓運動定律在動畫中的應用

　　一個動畫家經常問他自己的問題是：「當一個力施加於某物體上時，該物體將會怎樣？」他的動畫做得成功與否，在很大程度上取決於他回答這個問題的正確性。自然界所有的物體都有自己的重量、結構和不同程度的柔韌性，所以，當外力加於其上時，每種物體都有符合自己特性的反應，這種反應是位置與時間的組合，這就是動畫的基礎。

　　動畫由圖畫組成，這些圖畫本身既沒有重量，也沒有任何力施加於它們上面。在某些抽象的動畫中，圖畫還可以被處理為活動的平面圖案。為了使動作有真實感，動畫家必須參照牛頓運動定律。牛頓運動定律包括很多方面，其中包含使角色、物體活動起來的一切必要知識。當然，不是從字面上去理解這些定律，而是從對物體運動的觀察中去理解。例如，人人都知道物體不會從靜止狀態中突然開始動作，即使是一發砲彈，發射時也要加速到最大速度。物體也不會從運動中突然靜止，當一輛汽車撞在水泥牆上，在最初的撞擊後仍然向前衝，隨後它才快速塌下，成為殘骸。動畫動作的精髓或核心不是物體重量的誇張，而是去誇張重量的趨向和特性。

　　每一個物體都有重量，只有在受力時才開始運動。這是牛頓運動的第一定律，具體表現為：任何物體在沒有受到外力作用時，都保持原有的運動狀態不變。自然界的一切物體都是因為受到力的作用才會產生運動。同時，物體在運動過程中，又會受到各種反作用力的影響和制約，使其運動的狀態發生各種各樣的變化。

　　物體重量越大，移動它需要的力也越大。一個重的物體比輕的物體有更大的慣性和動能。

　　一發砲彈，在靜止時需要有很大的力去推動它（見圖 1-12）。當砲彈發射時，炸藥的力量作用於炮筒中的砲彈，炸藥爆炸的力量很大，有足夠的力量使砲彈加速到相當高的速度。

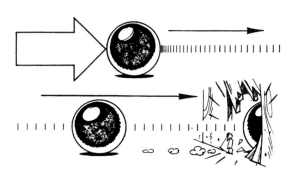

圖 1-12 移動中的砲彈

　　在圖 1-12 中，力使砲彈開始滾動並使之保持等速運動，需要另一個力才能使之停止。假如遇到一個障礙物，砲彈或被阻止，或撞碎障礙，或繼續前進，要取決於速度。假如在粗糙的表面上滾動，它會很快停止，但假如在光滑的表面上滾動，因摩擦力較小，要滾動相當長的時間才會停止。

　　因此，在動畫影片中要表現很重的物體時，動畫導演必須用較多的時間來表現動作的開始、停止或改變動向，以使物體有令人信服的沉重感。動畫設計人員的任務就是要畫出有足夠的力加在砲彈上，使它開始移動、停止或轉換方向。

　　一個氣球，只需要很小的力去移動它就能使之運動，但空氣阻力會使它很快停止動作。（見圖 1-13）

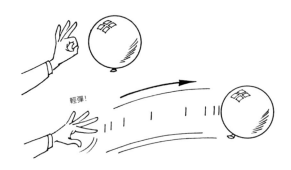

輕彈！

<div align="center">圖 1-13 輕彈出去的氣球</div>

　　輕的物體阻力很小。比如圖 1-13 中，推動一個氣球，只需手指輕輕一彈就已足夠使它加速移動。當它移動時，因為動能很小，空氣的摩擦力就會使它很快減速，所以它不會移動太遠。

　　圖 1-12 和圖 1-13 這兩個圖例中都畫出了運動的間隔距離，可以看出，如果要在銀幕上表現出物體的重量感，完全取決於動畫的間隔距離，而不在於動畫造型本身，否則再漂亮、再逼真的動畫也沒有意義。

# 二、力學原理在動畫中的應用

## ▶ 動畫力學的概念

　　想學好動畫運動規律，就一定要了解和掌握物理學中力的理論和規則。用動畫的語言表現物體之間的力的關係就是動畫力學。

　　根據科學理論，我們知道在宇宙中所有物體的運動都是由物體與物體的相互作用產生的，即作用力與反作用力的道理。而原畫與運動規律的設計工作正是在紙上描繪物體的運動，所以了解物體之間的物理運動關係是做好原畫與運動規律工作的一個前提。真實世界的力的關係要透過動畫的處理才能在動畫影片中合理存在。

　　力學原理在動畫影片中的應用，實際上就是動畫影片根據力學原理，把作用力和反作用力、加速度、減速度等物理現象具體運用到動作設計中去，並且加以充分發揮，使畫出來的動作產生特殊的效果，形成動畫影片動作本身的特性。

　　在動畫製作的過程中要如何畫才能正確、合理地反映物體的運動規律呢？要運用動畫力學原理，把現實中的力誇張、強化，也可以利用時間所產生的距離感，進而強化動力的效果。例如，彈跳皮球的原畫，在現實中我們看不清皮球落地時由於重力產生的變形，而在動畫中，皮球落地這一張幀會被設計成一個壓扁了的皮球，全部原畫、動畫完成後在連續播放時，我們就會感覺到動畫中皮球的彈力。（見圖 1-14）

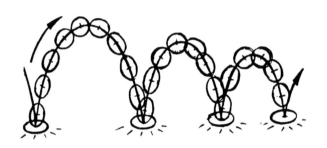

圖 1-14 彈跳的皮球

## ▶ 作用力與反作用力

　　在現實生活中，當一個物體受到力的作用，就會從靜止狀態開始產生運動，在運動過程中的物體又會受到阻力、引力、摩擦力等反作用力的影響，產生運動方式和運動速度上的改變。

　　例如，被人用力拋出去的皮球受到作用力支配，便會在空中朝前運動。但球在空中因為受到空氣阻力（反作用力）的影響，皮球的前進動力就會減弱，速度就會減慢。當作用力逐漸消失，球體受到地心引力（反作用力）的制約，便呈拋物線運動方向落向地面。

　　又如空中的飛行物體，雖然不用考慮表面摩擦，但多了風和空氣阻力的影響。進行動畫創作時，我們要以普通的力學原理來大致估量出運動的距離和時間，以及運動過程中的速度。動畫影片是一種創造性的藝術，因此，打破或顛倒這些法則就可能成為一種常規。（見圖 1-15）

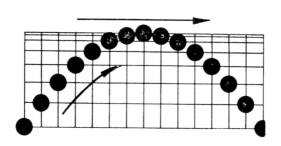

圖 1-15 球向上拋出時運動軌跡呈拋物線形式

　　在作用力、摩擦力、重力的作用下，一定質量的物體從起始位置移動到最終位置，各元素決定了它的速度，而速度體現在動畫製作中就是距離和時間。距離是每格動畫物體移動位置的差異，而時間則是最後的動畫格數。

### ▶ 摩擦力的作用

　　摩擦力的大小取決於物體的重力、接觸面積和摩擦表面的光滑程度。重力越大，摩擦力就越大；摩擦表面越粗糙，摩擦力就越大；摩擦力越大，物體運動所受的阻力也就越大。人們溜冰的時候冰面比較光滑，摩擦力小，運動速度相對變化平緩，可以用接近等速的運動來表現，但在轉彎或者有起伏的地方溜冰，就要有加減速度的變化。煞車是強摩擦力的運動，是速度逐漸變小的減速運動。

# 三、動畫力學中彈性運動的運用

在動畫運動規律學中不論是有生命的角色還是無生命的物體，它們的誇張性表現都是根據力學原理進行的動畫藝術創作，主要有情節誇張、構思誇張、形態誇張、速度誇張，有情緒的誇張、時間的誇張、重力的誇張、行動的誇張和方向的誇張等。下面我們來探討動畫力學中彈性運動的運用。

物體在受到力的作用時，它的形態或體積會發生改變。在物體發生變形時，會產生彈力，當形變消失時，彈力也隨之消失。我們把這種因為物體受到外力作用而產生變形的運動稱為彈性運動。

任何物體在受到力的作用時都會發生「形變」，不發生形變的物體是不存在的。只是物體質地不同，所受到力的大小不同，因此形變也會不一樣。

物理學已證明了任何物體都會發生彈性變形，動畫影片中可以根據劇情或影片的風格需要，運用誇張變形（壓扁與拉長）的手法表現其彈性運動，關鍵在於何時用、用多少。（美國動畫影片中運用彈性運動較多。）

### ▶ 動畫的彈跳規律

彈跳一方面是指利用肌體或器械的彈力向上跳起的動作，比如，人具備彈跳的能力（跳遠、跳高、跳繩都屬於彈跳運動）。（見圖 1-16）

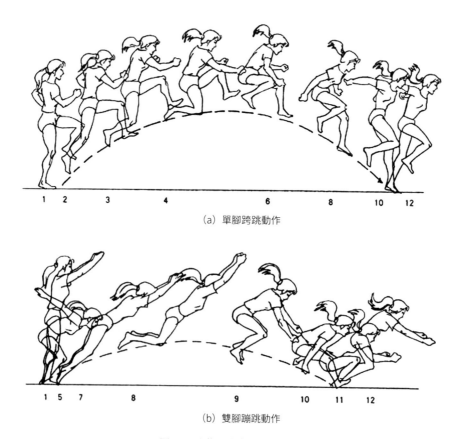

（a）單腳跨跳動作

（b）雙腳蹦跳動作

圖 1-16 人物彈跳動作寫實分解圖

彈跳另一方面是指彈起、跳動。比如，皮球因其質地，降落下來著地後會有多次彈起的運動，我們稱之為皮球的彈起，這就是彈性運動。

另外，速度、力向下並作用於地面時就產生了彈跳力。

在動畫影片中經常出現彈性的運動，只因各種物體的質地不同，彈性的大小也不同。比如，皮球落在地面上，由於自身的重力與地面的反作用力，使皮球發生形變，產生彈力，因此，皮球就從地面上彈了起來。皮球運動到一定高度，由於地心引力的作用，皮球落回地面，再發生形變，又彈了起來。（見圖 1-17）

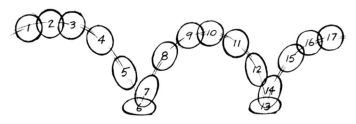

<p align="center">圖 1-17 皮球彈性分解圖</p>

在圖 1-17 中，皮球沿著一條清晰的軌跡運動。大家可能已經注意到皮球在上、下彈跳時的動作類似。

4. 原畫 4 和 5 之間，當皮球落下時，速度是增加的，在繪製這兩張原畫時，注意距離要較遠一些。

5. 原畫 5、7、12、14 中，當球落下和上升時，球處於「拉長」狀態。

6. 原畫 10 中球處於最高點時，運動會慢下來。繪製這張原畫時距離要靠近一些，並且球會重新回到最自然且正常的形狀。

7. 原畫 13 和 6 中，當球被撞擊時，它會反衝並且會被壓扁。

彈性運動規律包含了以上幾種運動的特徵，要注意掌握好速度與節奏。（見圖 1-18）

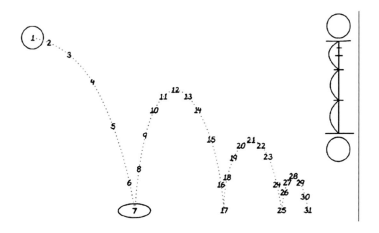

<p align="center">圖 1-18 皮球彈性運動中原畫的張數及運動節奏</p>

　　我們把彈性運動規律運用在動物與人物等角色上的效果（見圖 1-19
和圖 1-20）

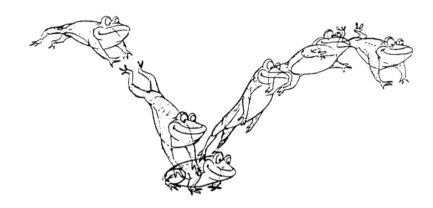

圖 1-19 青蛙彈跳變形的運動變化過程

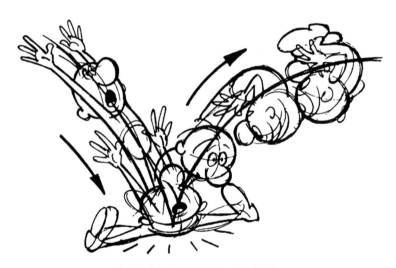

圖 1-20 人物彈性變形的運動變化過程

　　在皮球的彈跳運動中，我們可以把效果圖畫得更好，此時需要加入一
個球被擠壓前的地面接觸圖。（見圖 1-21）

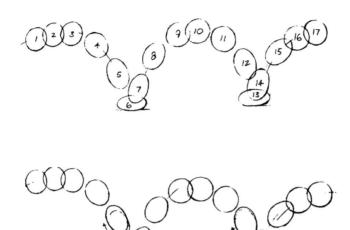

圖 1-21 球的彈性運動

　　在圖 1-21 中，在原有的基本球體彈跳運動過程中，為了使運動更富有活力和變化，又加入一個球剛剛碰到地面的接觸原畫，讓前面一張畫往前讓開一些空間，之後再讓球壓扁，這樣在原有的運動中就有了更多的細節變化，令整體動作更為生動與靈活。

　　下面以青蛙的例子來闡述同樣的規律。在圖 1-22 中，先讓青蛙的一雙前腳接觸地面，然後再下蹲；當它再次起跳時繼續讓它後面的雙腳接觸地面，然後起跳，這樣會使它被賦予新的動作特點。

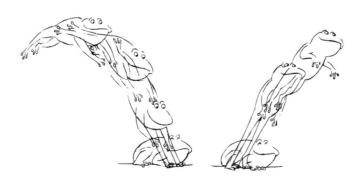

圖 1-22 青蛙的彈性運動

再比如，圖 1-23 和圖 1-24 演示了人落地及彈起時的運動狀態。

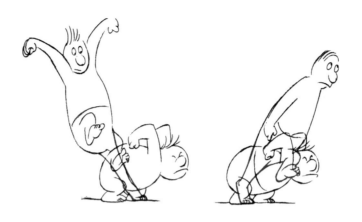

圖 1-23 人落地及彈起時的運動狀態（1）

接觸點　　　　保持接觸　　　　　　　　　　接觸點

(a)

接觸點　　　保持一隻腳接觸　　　　　　　　接觸點

(b)

圖 1-24 人落地及彈起時的運動狀態（2）

在圖 1-24 中，（b）圖把（a）圖中動作的動態做了一些修改，改變了一些細節部分，在跳躍的大動作裡加入更多的小動作，並進一步地分解了動作，令整體上的動作更加生動自然。

## 彈性的誇張變形狀態

變形是根據力學原理進行藝術誇張的一種手段。

既然物理學已經證明任何物體都會發生變形，那麼在動畫影片中，對於變形不明顯的物體，我們可以根據劇情或影片風格的需要，運用誇張變形的手法表現其彈性運動。

當然，彈性變形由於物體質地、重量和受力的大小不同，所產生的彈跳力及變形幅度也會有差異。有的物體變形比較明顯，產生的彈力較大；有的物體變形不明顯，產生的彈力較小，不容易被肉眼察覺。由於重量和材料的不同，物體與地面接觸時的反應是不同的。一些物體，如木塊、紙團、人或動物等也能產生彈性變形，因為這類物體的彈力小，變形幅度不是十分明顯。如果想讓人產生彈性變形，就要對動作姿態進行變形誇張，並且掌握好動作的速度與節奏，這樣才會使動作效果更加明顯和強烈。

要畫好物體的變形要注意：①彈性及慣性都存在拉長和壓扁的變形形體；②在動畫影片中的變形很多要依據物體本身的形態及一定的想像力來做，可以多臨摹作品並進行不斷地總結、體會。圖 1-25 展示了動物角色起跳時的壓縮與拉伸變形處理。

圖 1-25 動物起跳時的彈性變形

　　另外，當一個物體受到強烈的擠壓時，它會向上反彈，但是如果它在終止動畫前就停在落地點不動，看上去就會像凍住了一樣。通常，動畫中的物體會逐漸地慢下來，它們一般不會突然地終止（除非試圖達到一個突然凝固的效果）。

　　一般來說，一個物體在恢復它原來的形狀過程中會反彈很多次。（見圖 1-26）

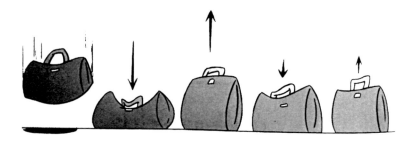

圖 1-26 包落地後發生彈性變形

　　在圖 1-26 中，原畫 1 手提箱落下，原畫 2 強烈壓縮，原畫 3 大伸展，原畫 4 小壓縮，原畫 5 恢復到原來狀態的小伸展。

　　彈性變形在角色運動中應用廣泛，比如，當人物做出重要的動作之前，他先要移向相反的方向，這個移動叫起勢，它使劇烈的動作顯得更劇烈，因為它給角色加上了更長距離的推力。（見圖 1-27）

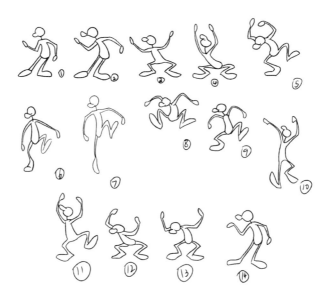

圖 1-27 人起跳時的壓縮與拉伸運動

## 彈性運動範例

下面分析一些彈性運動的範例。

在圖 1-28 中，牛力大無比地撞擊大樹時，身體前傾，因用力過猛，整個身體發生了彈性變形，全身壓扁蜷縮，尾巴也隨之有自身的曲線運動。

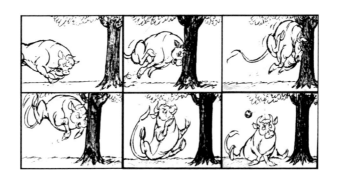

圖 1-28 牛撞樹時的彈性變形狀態

在圖 1-29 和圖 1-30 中，人物動作柔軟、生動，彈性極強。這裡設計的動作幅度較為誇張，人物在預備起跳時讓我們看到了動畫設計師豐富的想像力，動作形態繪製的誇張程度使彈性得以完美地呈現。

圖 1-29 人落地時的壓縮與拉伸運動

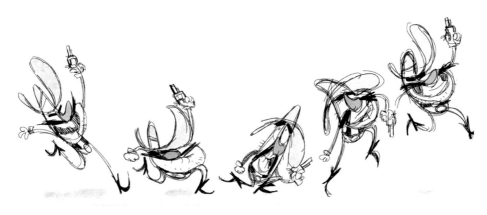

圖 1-30 卡通人物的彈性運動

圖 1-31 和圖 1-32 中的卡通角色及人物的彈性運動也十分逼真生動。

圖 1-31 卡通角色的彈性運動

圖 1-32 卡通人物的彈性運動（選自動畫影片《凱爾經的祕密》）

# 四、動畫力學中慣性定律的運用

## ▶ 慣性定律

　　人們在大量的生活和工作實踐中認識到：如果一個物體不受任何外力作用，它將保持靜止狀態和等速直線運動狀態，這就是慣性定律。

　　由此可知，任何物體都具有一種企圖保持它原來的靜止狀態或等速直線運動狀態的性質，這種性質就叫慣性，如前進中的木塊。（見圖 1-33）

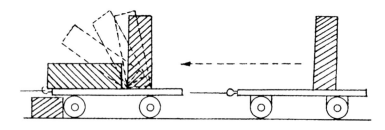

圖 1-33 前進中的小木塊

　　透過上面的實例我們可以看出：一個做等速直線運動的木塊直立在小車上，小車沿著桌面運動，當前進運動著的木塊突然被阻擋而終止運動，由於木塊的底部和車面之間有摩擦力，小車也隨之停止，但上面的小木塊由於慣性作用要保持原來的運動狀態，所以木塊倒向了前方。

　　慣性定律就是牛頓第一運動定律，是指一切物體在沒有受到外力作用（或受到外力作用，但外力的合力為零）時，物體由於具有慣性，總是保持靜止狀態或等速直線運動狀態的一種運動規律。它的實質揭示了力和運動的關係：力不是維持物體運動速度（狀態）的原因，而是改變物體運動速度（狀態）的原因。

## ▶ 慣性的表現

　　（1）一切物體都有慣性，在日常生活中，表現物體慣性的現象經常可以遇到。

例如，站在汽車裡的乘客，當汽車突然向前開動時，身體會向後傾倒，這是因為汽車已經開始前進，而乘客由於慣性還保持靜止狀態的原因；當行駛中的汽車突然停止時，乘客的身體會向前傾倒，這是由於汽車已經停止前進，而乘客由於慣性還保持原來速度前進的原因。

（2）當物體受到力的作用時，是否容易改變原來的運動狀態。

有的物體運動狀態容易改變，有的則不容易改變。運動狀態容易改變的物體，保持原來運動狀態的能力小，我們說它的慣性小；運動狀態不容易改變的物體，保持原來運動狀態的能力大，我們說它的慣性大。

慣性的大小是由物體的質量決定的。物體的質量越大，它的慣性越大；物體的質量越小，它的慣性越小。

例如，一輛重 1 公噸的大卡車的質量比一輛小汽車的質量要大得多，它的慣性也就比小汽車的慣性大得多，因此大卡車起步很慢，小汽車起步很快；大卡車的運動狀態不容易改變，小汽車的運動狀態則容易改變。

### 慣性變形的狀態

動態變形是根據力學的原理進行藝術誇張的一種手段，在動畫影片中，可把生活裡的各種物理現象加以誇大和強調，用形象化的手法將它展示在人們面前。

在慣性運動中，根據力學慣性的原理，誇張形象動態的某些部分叫做慣性變形。在動畫影片中，常常運用慣性變形的手法來強調運動特性，突出運動效果，以便取得更為強烈的效果。

在表現慣性變形時，要經常在我們的日常生活中注意觀察、研究和分析慣性在物體運動中的作用，掌握它的規律，將它作為我們設計動作的依據。

在動畫影片中表現物體的慣性運動時，不能只是按照肉眼觀察到的一些現象進行簡單的模擬，應該根據這些規律，充分發揮自己的想像力，運用動畫影片誇張變形的手法取得更為強烈的藝術效果。

　　在運用誇張變形的手法表現物體的慣性運動時，必須掌握好動作的速度與節奏，速度越快，慣性越大，誇張變形的幅度也越大；反之，就越小。由於變形只是一瞬間，所以只要拍攝幾個格，就可迅速恢復到正常形態。誇張變形的幅度大小要依動畫影片的內容和風格樣式來決定。（見圖 1-34）

圖 1-34 「突然煞車」的慣性運動（1）

　　在圖 1-35 中，汽車在平穩地行駛，因突然地煞車導致前輪胎壓扁，後輪胎翹起，整個車身產生較大的躍動，這是慣性較大所產生的強烈效果。

圖 1-35 「突然煞車」的慣性運動（2）

　　圖 1-36 中疾馳的汽車突然煞車，由於輪胎與地面產生的摩擦力將汽車的預備動作給予誇張的處理，使車身變成圓拱形，車身後座向下壓扁擠縮；在行駛過程中車身又極速拉長，車輪則變成傾斜的橢圓形；在剎那間撞擊障礙物時，車身由於慣性作用繼續向前行進，車身和車輪發生變形，甚至使車輛前翻，這就是在動畫動作中運用慣性變形產生急煞車時的強烈效果。

圖 1-36 誇張的慣性運動

突然停步與突然煞車的慣性運動相似，如圖 1-37 所示。

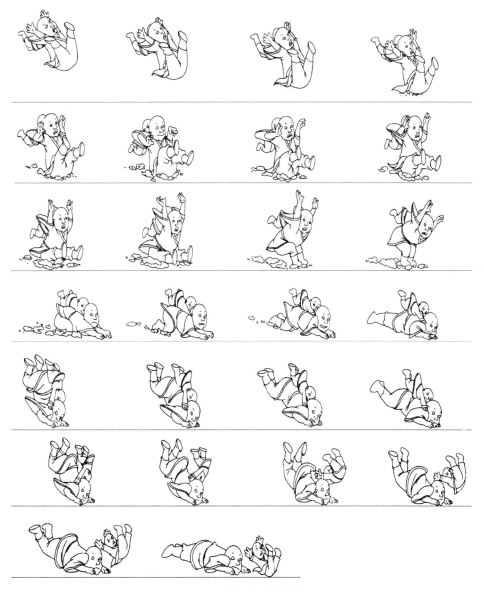

圖 1-37 突然停步的慣性運動

在動畫創作中，我們可以利用彈性和慣性等力學原理，採取誇張、變形這一特殊的手段以求強調動作效果，突出運動特徵，給人產生強烈的印象，使動畫影片的動作更生動、更有特色。

#### ▶ 表現慣性變形時的重點

1. 必須掌握動作的速度與節奏，速度越快，慣性越大，誇張變形的幅度也越大。
2. 由於變形只是一瞬間，只要拍攝幾個格，就要迅速恢復到正常形態。
3. 誇張變形的幅度大小要依動畫影片的內容和風格樣式來定。
4. 不要只是按照肉眼觀察到的一些現象進行簡單的模擬，而是要根據這些規律，運用誇張變形的手法取得更為強烈的動態效果。

## 第三節　曲線運動

生活中存在著大量的曲線運動，有的簡單、有的複雜。曲線運動是由於物體在運動中受到與它的速度方向成一定角度的力的作用而形成的。曲線運動是動畫影片繪製工作中經常運用的一種運動規律。

## 一、曲線運動概述

曲線運動是有別於直線運動的一種運動，它是曲線形的、柔和的、圓滑的、優美和諧的運動。凡是表現人物、動物以及物體、氣體、液體的柔和圓滑、飄逸優美的動作，以及表現各種細長、輕盈、柔軟和富有韌性、黏性、彈性物體的質感，都採用曲線運動的技法。

曲線運動能使動畫影片中的人物、動物的動作以及自然形態的運動產生柔和、圓滑、優美的韻律感，並能幫助我們表現各種細長、輕薄、柔軟以及富有韌性、彈性物體的質感。

# 二、曲線運動的類型

動畫影片中的曲線運動大致可以歸納為以下三種類型，即弧形運動、波形運動和 S 形曲線運動。

### ▶ 弧形運動規律

弧形運動是指一個物體在運動過程中由於受到各種外力的作用，呈弧形的拋物線曲線運動狀態。

表現弧形（拋物線）運動的方法很簡單，只要注意以下兩點。

1. 拋物線弧度大小的前後會有變化。
2. 要掌握好運動過程中的加減速度。

弧形曲線運動示意圖。（見圖 1-38 和圖 1-39）

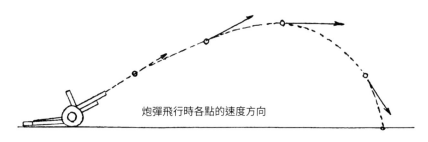

炮彈飛行時各點的速度方向

圖 1-38 射出的砲彈的弧形運動

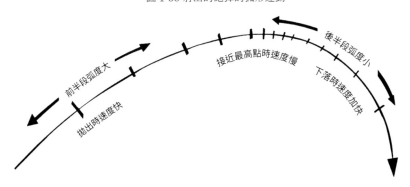

前半段弧度大　拋出時速度快　接近最高點時速度慢　後半段弧度小　下落時速度加快

圖 1-39 弧形運動的張數節奏

　　韌性、柔軟或其一端固定在一個位置上的物體，當受到力的作用後，它的運動過程也會產生非直線的弧形曲線運動，如揮動細長的竹竿，被風吹動的草、蘆葦和樹枝的擺動。（見圖 1-40 和圖 1-41）

圖 1-40 弧形運動圖與樹枝弧形運動圖

圖 1-41 風吹草動的弧形曲線運動

　　表現人物、動物身體及四肢關節比較柔和的運動過程也是弧形曲線運動。（見圖 1-42 和圖 1-43）

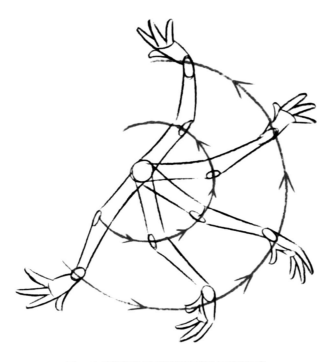

圖 1-42 手臂運動時其端點關節點呈弧形運動

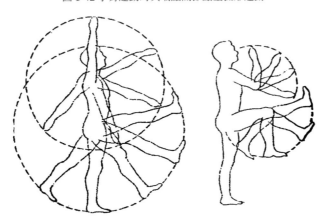

圖 1-43 人體四肢運動時其端點關節點呈弧形運動

### 波形運動

　　柔軟的物體在受到力的作用時，其運動呈波形曲線。在物理學中把振動的傳播過程叫做波。凡質地柔軟的物體由於力的作用，受力點從一端向另一端推移就產生波形的曲線運動。（見圖 1-44）

圖 1-44 波形的曲線運動圖

　　波形曲線運動的應用範圍：凡是表現質地柔軟、輕薄的物體，比如形態飄忽且變化隨意的氣體、液體，以及要表現人物的輕柔、優美舞姿、體操、游泳等動作，要表現的動作姿態和運動過程就不能是僵硬的、直線運行的，而應採用波形的曲線運動方式。

　　波形曲線運動舉例：旗桿上的彩旗隨風飄揚，人的頭髮或衣衫、胸前的絲巾、手中的緞帶隨著舞蹈者姿態的變化而產生的運動等諸如此類的運動。（見圖 1-45）

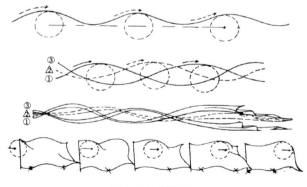

圖 1-45 波形運動圖

為了更好地理解波形的曲線運動規律，可以透過滾動的圓球對旗子的邊緣造成的影響來加以了解。（見圖 1-46）

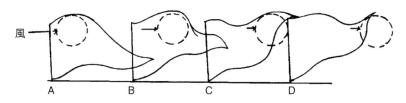

圖 1-46 旗子飄動的曲線運動圖

又如，田野裡被風吹動的麥浪、江河湖海中的水浪，以及裊裊升起的炊煙和空中飄忽不定的雲彩等。（見圖 1-47）

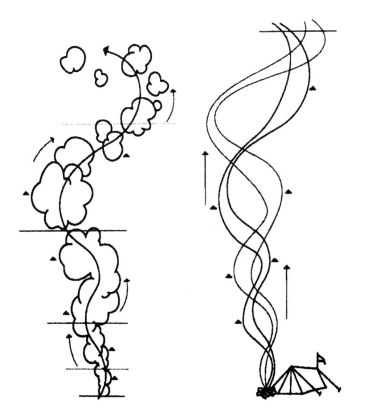

圖 1-47 裊裊升起的炊煙為波形運動

### S形曲線運動

S形曲線運動的特點，一是物體在運動時本身呈S形；二是細長物體在做波形運動時，其尾端呈S形運動。

表現柔軟而又有韌性的物體，主動力在一個點上，依靠自身或外部主動力的作用使力量從一端過渡到另一端，它所產生的運動形態就呈S形曲線運動。

由於物體質地的不同或受力大小不一樣，S形曲線運動的幅度也會有所差異。

S形曲線運動規律

（1）物體本身在運動中呈S形。（見圖1-48～圖1-50）

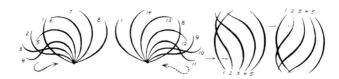

圖1-48 動物的細尾巴在運動中呈S形

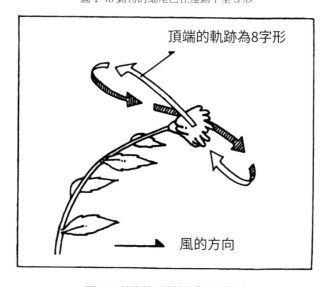

圖1-49 植物的頂端軌跡為S形曲線

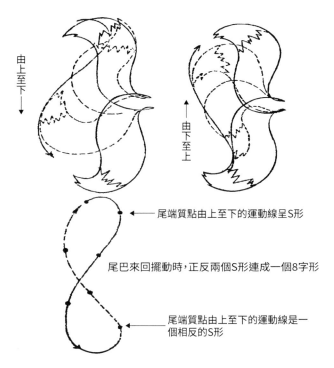

由上至下

由下至上

尾端質點由上至下的運動線呈S形

尾巴來回擺動時，正反兩個S形連成一個8字形

尾端質點由上至下的運動線是一個相反的S形

圖 1-50 松鼠尾巴的 S 形運動

（2）物體尾端質點的運動線也呈 S 形。（見圖 1-51）

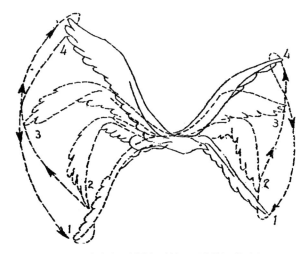

圖 1-51 大鳥上下搧動翅膀的 S 形曲線運動（1）

　　大鳥在空中飛行，翅膀在做 S 形的運動，其翅膀的尾端沿著 8 字形路線不斷循環運動著。（見圖 1-52）

圖 1-52 鳥上下搧動翅膀的 S 形曲線運動（2）

**曲線運動的綜合應用**

　　以上所講的只是曲線運動中的一些基本規律，在實際生活中，我們常常會遇到一些物體的運動中同時存在著多種曲線運動類型。比如，既有波形曲線運動，又有 S 形或螺旋形曲線運動，如旋轉揮舞的彩帶動作。（見圖 1-53）

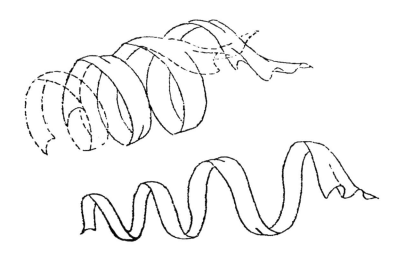

圖 1-53 旋轉揮舞的彩帶動作

　　因此，我們在理解基本規律以後，還必須在實際繪畫中加以組合、變化、靈活運用才能取得生動的效果。

# 三、掌握曲線運動的基本要領

　　為了畫好曲線運動的動畫，必須弄懂和掌握以下三點基本要領。

### ▶ 主動力與被動力

　　主動力與被動力是指動作的力點的相互關係。任何一個動作的產生，都應該注意它主動力的位置，分析運動過程中哪個部位是產生動力的所在，哪個部位是受主動力作用後被帶動的運動。例如，動物尾巴的根部是產生主動力的地方，尾巴中段和尾巴尖都是被帶動的部位。有了正確的認識，才能使曲線運動的中間幀符合運動規律。

### ▶ 運動的方向

　　在畫曲線運動動作的動畫時，應明確了解關鍵動態原畫所規定的運動方向，也就是說，物體被力所推動的方向。

　　在畫兩張關鍵動態原畫之間的動畫時，從整體到局部，應當始終如一地朝一個方向運動，中間不能隨意改變方向而逆向運動。如果搞錯了方向，必然會產生相反或紊亂的效果。

### ▶ 順序朝前推進

　　物體在曲線運動過程中如果沒有特殊原因，它的運動規律必須是朝著一個方向有序進行的。這是由於力的作用在不斷延續，直到力消失。因此，在勾畫曲線運動的中間過程中，一定要按照原畫的編號順序一張一張地朝一個方向漸變，不可中途停頓、中斷或顛倒次序。

　　在實際工作中，這三種技法常常要緊密地結合在一起，並且是相輔相成的。

---

**思考和練習**

1. 完成三個不同材質的球（氣球、皮球、鉛球）從空中自由下落的動畫設計練習。
2. 完成彈性動畫練習。要求以簡單的物體進行彈性運動，根據物體的質量、運動的方式，結合彈性運動規律進行相應的誇張變形，使運動生動靈活、節奏感強。
3. 完成慣性變形的練習。
4. 繪製綜合表現曲線運動的動畫。

# 第二章
# 人物的基本運動規律

**學習目標：**

◆ 掌握人體的基本結構，並了解影響人體運動的因素。

◆ 掌握人物行走、跑步、跳躍的基本規律。

**學習重點：**

◆ 掌握人物各角度走路與跑步的運動規律。

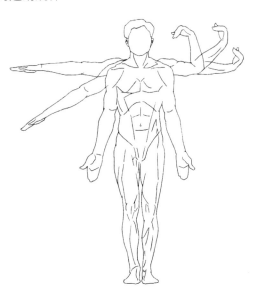

# 第一節　人體的結構

　　動畫影片中人物以外的造型幾乎都以人物的擬人化造型出現，因此，必須掌握人物活動的規律。而要研究人的動作規律，首先要了解人的生理結構，只有掌握了人物的畫法，才可以說是合格的動畫設計師。當然，人物的素描、速寫也很重要。但是在動畫影片裡，總是把動作視為最重要的。人物也有他的活動規律，掌握這些規律，便具備了正確畫好人物動畫的條件。

## 一、人體的結構概述

### ▶ 人體的骨骼

　　人體的骨骼是動作的結構骨架，是構成各種動態的基礎。

　　骨骼在人體中發揮著支架的作用，藉由軟骨、韌帶、關節連接起來，是對人體外形和動作最有影響力的部分。

　　軀幹分為脊椎和胸廓。下肢分髖部、腿部、足部，上肢分肩部、臂部、手部。人體骨骼的形狀是多樣的，有長有短、有圓有扁、有剛有柔，透過關節緊密結合在一起，並附著肌肉，構成人體的骨架。

　　骨骼賦予了人體基本的形態，有著保護、支持和運動的作用。人類憑藉骨骼才能直立、走、跑、做許多特殊的動作。人的骨骼是動作的結構架子，構成各種動態的基礎。人的骨骼系統，在結構和平衡上是非常複雜與巧妙的，它能做出各式各樣的動作。人的骨骼功能，除了維持肌肉之外，又形成保護內臟的作用。（見圖 2-1）

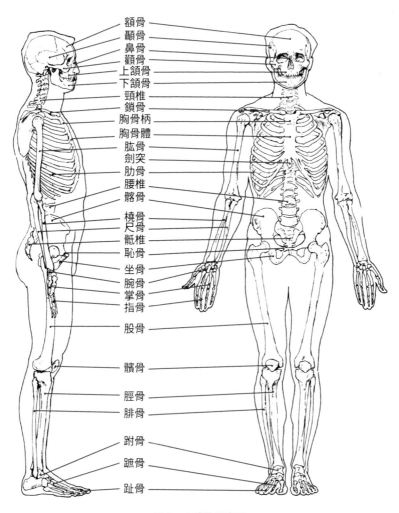

額骨
顳骨
鼻骨
顴骨
上頜骨
下頜骨
頸椎
鎖骨
胸骨柄
胸骨體
肱骨
劍突
肋骨
腰椎
髂骨
橈骨
尺骨
骶椎
恥骨
坐骨
腕骨
掌骨
指骨
股骨
髕骨
脛骨
腓骨
跗骨
蹠骨
趾骨

圖 2-1 人體的骨骼圖

　　我們在做任何動作時，腦裡必須有骨骼的整體印象，因為它決定著動作姿態是否正確、動態是否平衡。人體的骨骼是一塊一塊的，要成為人體的支架，就需要關節將它們連接起來，在各骨端之間的關節是由骨端、韌帶、軟骨、關節囊等構成的組織，既牢固又能活動，有的可以屈伸，有的可以外展、內收，有的可以旋內、旋外，是人體各部位肢體得以靈活運動的關鍵。（見圖 2-2）

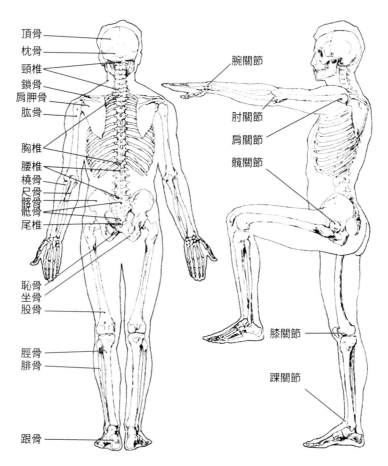

頂骨
枕骨
頸椎
鎖骨
肩胛骨
肱骨

胸椎
腰椎
橈骨
尺骨
髂骨
骶骨
尾椎

恥骨
坐骨
股骨

脛骨
腓骨

跟骨

腕關節

肘關節
肩關節
髖關節

膝關節

踝關節

圖 2-2 人體骨骼與關節圖

　　關節由兩塊或兩塊以上的骨骼相連，可以分為不動關節、活動關節（連接處有液體 - 滑液）和微動關節（Amphiarthrosis）。

　　人體內的某些關節連接起來以後，骨頭幾乎不能活動，這種關節叫不動關節。

　　人體內的關節連接以後，相鄰骨骼活動自由度較小，這種關節叫活動關節。

　　事實上，人體內的大部分關節是活動關節。如頸部、腰部、肩關節、肘關節、腕關節、手掌手指關節、髖關節、膝關節、踝關節、足部。

### ➡ 人體的肌肉

人體的肌肉組織是牽動骨骼完成動作任務的重要組成，肌肉是骨骼運動的動力器官，是人產生力量的物質基礎。肌肉的功能就是收縮，它的收縮牽動著骨骼運動，比如，人類的奔跑、搏鬥、跳躍等。（見圖2-3）

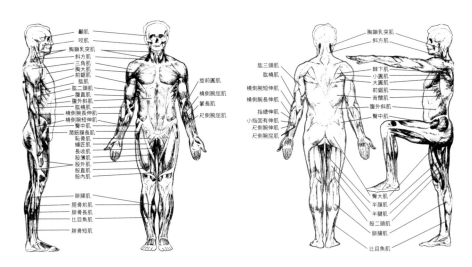

圖 2-3 人體肌肉圖

# 二、影響人體運動的因素

### ➡ 人的關節對運動的影響

人的動作幅度大小受骨骼關節的制約。人的骨骼中有許多可活動的關節，透過附在骨骼上的肌肉收縮牽動關節活動，從而產生各種動作。這也是我們畫動畫時所要注意的部位。每個關節的活動範圍受其關節結構和附在骨骼上的肌肉收縮所制約，有的關節活動幅度大，比如大腿、上臂等。有的關節活動幅度小，比如手腕、腿腕等。每個關節的活動均以關節的接觸點構成一個軸心並呈弧線規律運動。

◆ **頭部與頭部的活動範圍**：頭部，以第七頸關節為圓心，以頭部高為半徑做弧形運動。頭部可前後左右移動。（見圖 2-4）

圖 2-4 頭部與頭部的活動範圍

◆ **腰部與腰部的活動範圍**：腰關節可達成軀幹前後仰、左右屈伸及橫向迴旋等動作。軀幹的運動會產生胸廓和骨盆在透視上的變化，這在實踐中會慢慢地體會到。（見圖 2-5）

圖 2-5 腰部與腰部的活動範圍

◆ **上肢與上肢的活動範圍**：上肢關節包括肩、肘、腕，構成上肢各部位的屈伸、旋轉、扭動等動作。（見圖 2-6）

圖 2-6 上肢與上肢的活動範圍

◆ **下肢與下肢的活動範圍**：下肢關節包括股、膝、踝、趾，構成下肢各部位的屈伸、旋轉、扭動等動作。（見圖 2-7）

圖 2-7 下肢與下肢的活動範圍

以上每個主要的關節部位是構成人的動作的有機組成部分，是表現人體動態的基礎。我們不管表現什麼樣的動態，都要根據每個關節可能的幅度去刻劃，如果違反它的生理規律，就會讓人覺得不舒服。

### 動態與平衡

在日常生活中，人體運動時必須破壞原來動作的平衡狀態，並使身體發生重心的移動、做出補償動作和支撐面的轉移。在這破壞原來動作平衡的過程中，人體便處於不平衡狀態，如人們走路、跑步都要掌握好平衡和重心；否則，人就會摔倒。一個動作過程通常包括姿勢變化和重心移動這兩個方面，只有二者之間協調好，才能準確地表現動態。

一個人在上、下樓梯時，他的身體重心是不同的，一般是上樓梯時重心稍微偏前，下樓梯時重心稍微偏後。這樣才能保持平衡。一個人坐下的姿勢必須是先躬著腰部才往下坐，因為這是平衡身體重心的結果。倘若不躬著腰部，就會失去平衡而跌倒在椅子上。（見圖 2-8）

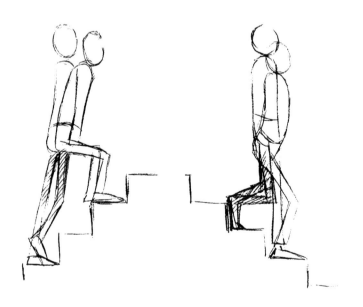

圖 2-8 上、下樓梯

### ▶ 作用與反作用

　　這裡所提到的反作用並不是物理學中的反作用力，而是指在動畫中表現物體的運動方向受慣性影響與主體相反或是延後的一種現象。人體運動的速度和姿態與作用力和反作用力有著密切的關係。作用力是指肌肉收縮時產生的動力，反作用力是指人體由於在運動時與空氣摩擦而產生的空氣阻力、地球引力、慣性形成的逆向力。因此，無論是反作用力減少或作用力加大，都會使人的動作加快。反之，速度就會減慢。在表現大肚子和豐滿的胸部時常會用這種表現方法誇張出這些部分的肉感、重量感。

　　下面是一個胖子走路時誇張的反作用。身體向下時，大肚子偏偏向上；身體向上時，大肚子偏偏向下。（見圖 2-9）

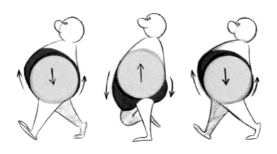

圖 2-9 胖子走路時的反作用力

　　一個人在快跑中是難以突然停下來的。由於慣性的原因，突然停下來會摔倒，必須有個緩衝動作，我們在表現這種慣性很大的動作時，要考慮到緩衝、平衡的動作姿態。（見圖 2-10）

圖 2-10 人在快跑中突然停下來

### ▶ 人體運動中的三軌跡

三軌跡是指人體在空間位移的過程中，人體的重心、上肢的腕關節和下肢的踝關節這三個軌跡的線形，它反映了人體各肢體的功能、動作的幅度，也表明了人體運動的連續性和發展性。

從圖 2-11 中可以看出重心軌跡微微起伏的波浪形，踝關節的軌跡起伏較大，反映了下肢蹬地、懸空、擺動、著地的動作特點，腕關節軌跡有大的波浪形軌跡，上肢擺動以保證身體的平衡。粗線為人體重心的軌跡，其他線為腕關節和踝關節的軌跡。（見圖 2-11 和圖 2-12）

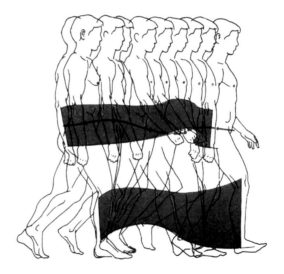

圖 2-11 人體走路動作圖

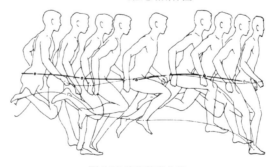

圖 2-12 跑步的動作圖

# 第二節　人物行走的運動規律

　　在動畫影片中，表現較多的是人的走路動作，所以，研究和掌握走路的基本運動規律是非常重要的。人的動作是複雜的，會受到人體骨骼、肌肉、關節的限制，雖然有年齡、性別、體型的差異，而且人的心情、個性也會各有不同，但基本的動作規律是相似的。如人的走、跑、跳躍等。只要先掌握人的基本動作規律，就能根據動畫影片中劇情的需要、角色設定的要求進一步加以發揮和創作。

## 一、人物行走的運動規律概述

　　真實的步行是怎樣的？這是一個我們每天都會重複看和做無數次的動作，但是我們並不一定認真地觀察和分析過這個動作。要把步行的過程在紙上或是電腦中真實自然地表現出來並不是一件容易的事。我們首先來看連續拍攝的真實步行圖。（見圖 2-13）

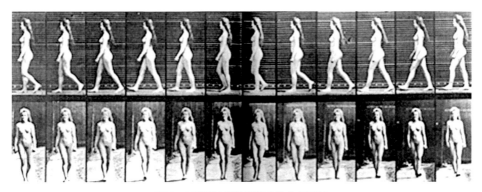

圖 2-13 連續拍攝的寫實人物步行圖片

　　對於步行的過程，動畫大師們有過形象化的描述，他們說步行是這樣的一個過程：當我們就要向前跌倒但是自己剛好及時地控制住而沒有跌倒。向前移動的時候，我們會盡量避免跌倒。如果我們的腳不落地，臉就會撞到地面上，我們這是在經歷一個防止跌倒的過程的循環。

由於人物的年齡、身分、工作、職業、性別的不同及有著不同感情的注入，所表現出來的走路姿勢也是不盡相同的。人物造型及擬人化的動物的行走也和人物行走的基本規律一樣，不過類似的行走方法往往還需要與角色的個性相吻合才行。我們現在來分析人物走路的基本運動規律。

### ▶ 左右兩腳交替向前，帶動軀幹朝前運動

為了保持身體的平衡，配合兩條腿的屈伸、跨步，上肢的雙臂就需要前後擺動。（見圖 2-14）

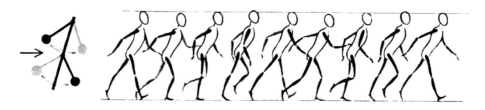

圖 2-14 走路四肢交替擺動圖

### ▶ 為了保持重心，總是一腿支撐，另一腿才能提起邁步

為了保持動作中動量的平衡，有一點很重要，就是在自由腿離開地面時，角色身體的重心總要保持在接觸地面那條腿的上方。另外，當兩隻腳同時接觸地面的時候，重心要放在兩個接觸地面的點之間。

若想創作出自然且富有平衡感的行走動畫，做好接觸地面那隻腳上的重力平衡是非常重要的。這些關鍵原則在創作行走動畫時，無論角度是從前面看還是從背面看都適用。如果不強調這個平衡的重要性，行走的位置看起來就會不自然和失去平衡，進而會讓觀眾覺得不可信。（見圖 2-15）

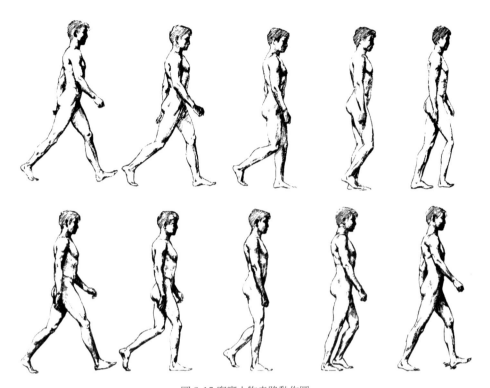

圖 2-15 寫實人物走路動作圖

### ▶ 頭頂的高低成波浪形運動

　　在走路過程中，頭頂的高度必然
成波浪形運動，邁出步伐的雙腳著地
時，頭頂就略低；當一腳著地另一隻
腳提起向前彎曲時，頭頂就略高。
（見圖 2-16）

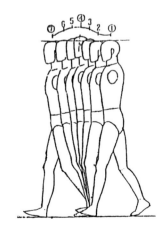

圖 2-16 人走路時頭頂波浪形的運動軌跡

圖 2-17 是走路的第二種方法，2 號和 4 號關鍵姿勢不是最低與最高點，3 號為最高點。這是兩種不同的表現方法，設計時應注意觀察其區別並選擇出你要設計的最佳方案。

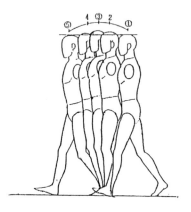

### ➤ 腳踝與地面所形成的弧形運動線

腳踝的高低幅度與走路時的神態和情緒有很大的關係，最先著地的是腳後跟。（見圖 2-18）

圖 2-17 人走路時頭頂的運動軌跡

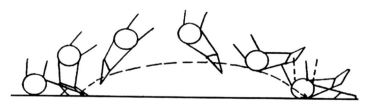

圖 2-18 人走路時腳部關節的運動

### ➤ 膝關節成彎曲狀

角色走路的過程中，跨步的那條腿從離地到朝前伸展落地時，中間的膝關節必然成彎曲狀，腳踝與地面呈弧形運動線。（見圖 2-19 和圖 2-20）

圖 2-19 卡通人物雙腿的動作圖

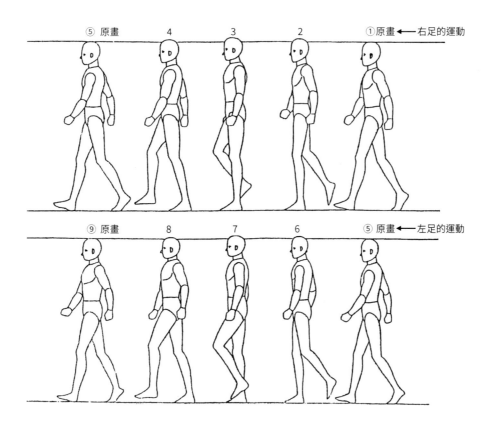

圖 2-20 寫實人物走路示意圖

### 肩膀和臀部的狀態

　　角色在走路時,肩膀和臀部運動起來會使動畫看起來很生動。需要注意的是,當手臂向前擺動時,肩部一般也會向前轉動;而手臂向後擺動時,肩膀也會向後轉動。否則整個動作會顯得死板,使肩膀呈現出一種像固定鉸鏈而不是可以活動的自然關節的狀態。(見圖 2-21)

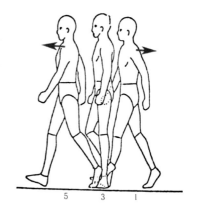

圖 2-21
行走中人物肩部動作和手臂動作的變化

在角色的正面，臀部的線和肩膀的線正好相反。（見圖 2-22）

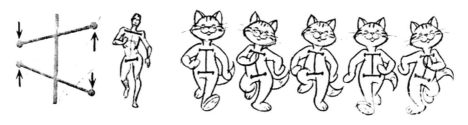

<div style="text-align:center">圖 2-22 行走中的人物或動物臀部的線和肩膀的線</div>

這個原理同樣適用於下半身的動作。當一條腿向前跨步時，臀部也向前移動。而當腳與地面接觸並向後移動時，臀部也隨之向後擺動。臀部和肩膀的這種內在的肢體銜接運動可以讓角色行走時的運動姿態更自然，從而擺脫了僵硬感，顯得更加逼真。（見圖 2-23）

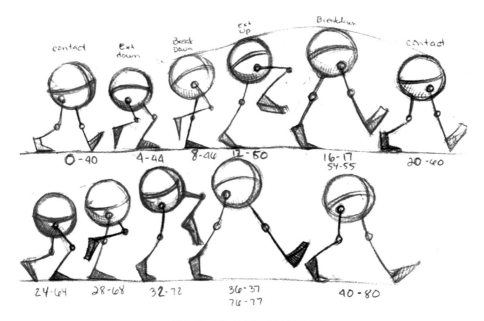

<div style="text-align:center">圖 2-23 人物走路時下肢的動作圖</div>

### 手臂和手腕的運動

隨著手臂的向前擺動，手部最好有一個向後拽的動作，這樣會讓動作有更好的自然性和延展性。因此，當臂膀向前的時候，手部相應的動作應該推遲一些，彷彿是在往後拽，只在手臂改變方向且整個動作即將完成的最後時刻再輕盈地甩過去。（見圖 2-24）

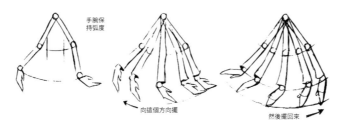

圖 2-24 行走中人物的手臂動作

同樣，當手臂向後擺動時，手部彷彿是在前面拖拽向後的手臂，直到手臂準備開始擺向另一個方向，手部再跟著甩過去。這將會再一次強調整個擺臂動作的延展性。

我們可以在每個擺動的末端提供一個很快速的手的擺動。同時我們也可以透過使肩部在中間的位置下降，使手腕的擺動產生更大的弧度，這樣角色手臂的擺動就會更具有靈活性。（見圖 2-25）

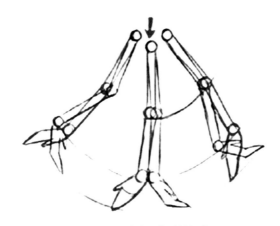

圖 2-25 行走中人物手的擺動

### ▶ 頭部的運動

最後，為了使行走的動畫更加靈活，我們需要考慮頭部動作。到目前為止頭部只是隨身體上下擺動，不過為了使脖子更靈活地連接這兩個動作，它還需要一些特別的描繪。所以，當身體上升到過渡點時，頭部應微微向下傾斜，這將使頸部關節處表現出一定的靈活性。

同樣，當身體開始在過渡位置下降並向下一步之間移動時，頭部如果微微向上傾斜將會使身體下降時顯得更加自然。透過結合身體上升和下降時重疊的頭部動作，將確保角色的行動更自然。

在圖 2-26 中，原畫 2、6 人物的身體下降，頭部應微微向上傾斜；原畫 3、7 人物的身體開始上升，頭部應微微向下傾斜。

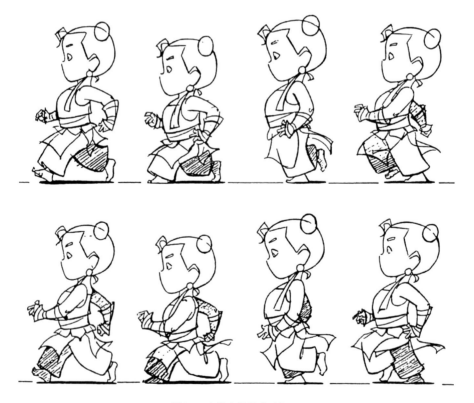

圖 2-26 人物走路動作分解圖

#### 身體的傾斜

　　當然，如果角色沒有行走動機的話，那麼這些原則便都沒有用處。行走動機是促使角色移動的原因。大多數人以為是後腿踩地時產生了動量，在某種程度上確實如此，但如果不配合身體傾斜，角色的行動也只能止於第一步。身體傾斜能幫助移動，身體太傾斜就要摔倒了。（見圖 2-27）

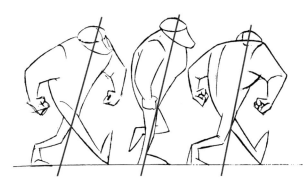

圖 2-27 人物行走關鍵圖（1）

　　當你抬腳的時候，身體要前傾，微微超出身體平衡舒適的位置。這樣會發生什麼呢？結果是你向前踏了一步。如果你現在繼續前傾，抬起另一隻腳接觸地面，就開始走路了。這就是嬰兒學走路的樣子，身體很不協調，邁不開腿又不會平衡，總是摔跤。

　　因此，繪製行走動畫時，要確保角色有一定程度的身體傾斜。如果身體完全直立，觀眾是不會接受的，他們需要看到傾斜。角色身體傾斜程度取決於步速，走得越快傾斜得越嚴重；反之，傾斜的程度越小，則說明走得越慢，跨步的距離也隨之變小，這樣才能令人信服。

#### 完成好的行走動畫

　　以上規律是一個標準的步行週期裡行走動畫的規律。雖然我們還沒有為行走注入個性和情感，但這是一般行走動畫所需遵循的基本規律，這樣的動作一般為「一拍二」（每張圖停留兩幀）時看起來才會更好。

### 影響角色走路方式的其他因素

我們在繪製動畫時，如何表達角色的性格和情感呢？試想一下，如果我們用同樣的姿勢行走，手臂的擺動與腿部運動是相互協調的，而這樣的肢體語言如何定義我們的個性、心情和意圖呢？人們不同的走路方式顯露了他們不同的性格。我們應該注意到他們的自信、緊張、悲傷、快樂、傲慢和謙卑等個性與情緒都可以透過行走表現出來，所有的這些都需要我們仔細觀察並且在動畫中呈現出來。

（1）姿態表達一切

好動畫和一般動畫區分的關鍵在於賦予角色情緒化的動作和性格，這個觀點對於最優秀的動畫師來說是普遍認同的。即使是基本的行走動畫，也可以透過動畫師所建立的關鍵格姿勢來傳達情緒、情感和個性。

雖然圖 2-28 中的角色還沒開始行走，但已經能透過動作來「說話」，所以說動作是動畫角色的一切，一切都重在姿勢。因此，一定要確保所畫人物的關鍵步幅的位置，從而講述你想傳達的人物性格。

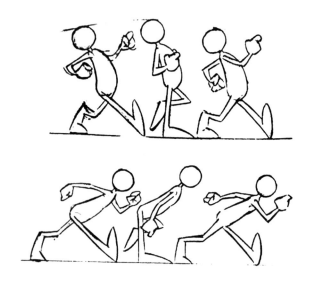

圖 2-28 人物姿態關鍵圖

　　另外，還可以用中割關鍵格中角色的姿態確定人物的情緒和走路時節奏方面的各種變化。透過兩個關鍵姿勢設計出人物走路方式的關鍵格，再根據這個新的關鍵格設計人物的動作姿態，該關鍵格會決定性地影響人物的走路方式。比如，透過張開或合攏的手臂和大腿，走路過程中身體的向上或者向下，或者改變身體傾斜的方向，我們就可以讓人物顯得更加有活力，或者顯得笨拙，顯得堅決，或者顯得疲倦等等。例如，圖 2-29 中有三種中割關鍵格跨步的姿勢，分別表現了一個角色的不同情緒和個性。

　　同時，還存在一些其他因素會影響角色的走路方式。

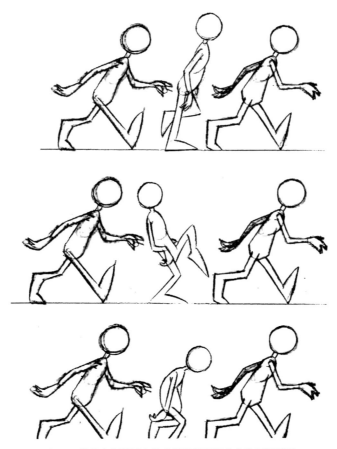

圖 2-29 借助中割賦予人物走路時體現出角色的個性特點

（2）重量感

物體是有重量的，這一點如果處理不好，它往往使動畫看起來不太真實。那麼應如何表現物體的重量感呢？

從動畫角度看，我們可以透過以下幾種方法來表現角色的重量感：一是適當地誇張步行中的起伏；二是表現反作用力；三是物體的運動加速度的體現。

在模仿一個生動的步行動作時，步行中的起伏，特別是身體的下落，可以帶給角色實實在在的重量感。單是角色的重量就可以影響動作。例如，一個較胖的人（或者說一個承受很大重量的人），在行走時前進的腳在落下之前會有重量感。腿的彎曲和身體的下降發生在下降階段 —— 這就是我們感覺有重量的地方。又比如，當前進的腳剛一接觸地面（腳後跟剛接觸地面），前進腿的膝蓋會輕微地彎曲，從而形成緩衝作用。當腿到過渡位置的時候會再次迅速彈起，但是這個短暫的接觸會給角色的真實性和重量感增添新的問題。圖 2-30 中是從接觸地面到過渡位置的三個關鍵畫面。

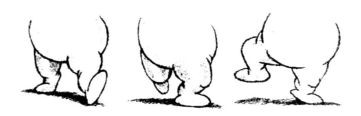

圖 2-30 人物行走關鍵圖（2）

物體是有慣性的，質量越大的物體慣性就越大，當然也就越重。透過反作用的方法可以有效地表現出有質量物體的慣性特徵，也就會給人一種有重量的物體抗拒運動變化的感覺。

物體運動的加速度也就是指物體在開始運動的時候，有一個由不運動到運動、由慢到快的過程；停下來的時候，也會有一個由快到慢，再到停

下來的過程。其原理和反作用是一樣的，同樣是因為物體有慣性，所以會抗拒自身運動狀態的改變。這些細節方面的適當誇大都會有效地改變角色的重量感。

　　（3）弧線、軸線和透視

　　我們在設計走路的動畫時應該注意的其他問題還有：要以人物的結構做參考。弧線表示手臂的運動，以及身體向上和向下的移動，還可以描繪出雙腿的活動軌跡。軸線表示肩膀、腰部的擺動，並用於平衡身體其餘部分等等。（見圖 2-31）

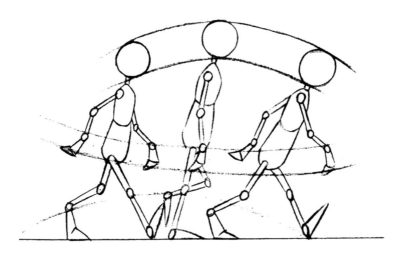

<div align="center">圖 2-31 人物行走弧線、軸線圖</div>

# 二、繪製走路的基本步驟

　　在動畫製作中，我們習慣上設定一隻腳跟抬離地面到再次接觸地面為一步。兩隻腳交替各邁出一步為一個循環。通常情況下，這兩步邁出的距離應該是一樣的，我們每次邁步的步幅誤差不會超過 1 公分。

　　透過觀察和分析，我們可以把步行中的一步簡化為如圖 2-32 所示的一個過程。

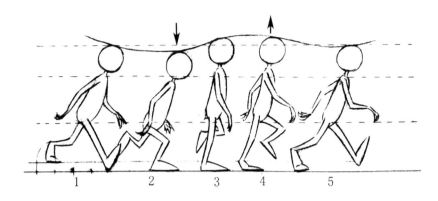

圖 2-32 人物行走圖

可以把步行中的一步分解為以下 5 個階段。

### 起始點（接觸點）

　　起始點是人為設定的一個步距過程的開始。在這個時刻，角色的兩腳都接觸地面。左右兩邊手腳呈相反姿態。身體前傾，雙臂自然擺動，每隻手臂的擺動都與相對應的腿的運動協調，以保持平衡和推力。（見圖 2-33）

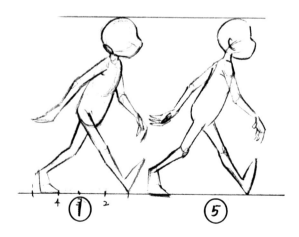

圖 2-33 人物行走起止關鍵圖

### 再畫中割的姿態

腿在過渡位置時正好往上，骨盆、身體、頭部都稍微抬高了一點。原畫 3 略高於中間點。（見圖 2-34）

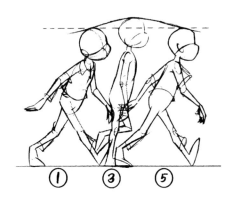

圖 2-34 人物行走中割關鍵圖

### 再畫一張下降的位置，彎曲的腿承受全身的重量

在這個階段，角色的兩腿微曲，身體和重心下降，後腳跟抬起。由於重力的作用，速度加快。下降的過程是一個釋放能量的過程。雙臂自然擺動，角色的手臂這時在最遠點，然後開始向反方向擺動。（見圖 2-35）

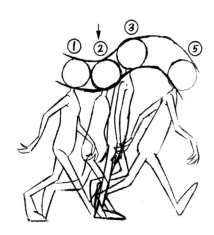

圖 2-35 人物行走中下降時的關鍵圖

### ▶ 接著添加上升的一張原畫

在這個過程中，角色的腿起步，前腿伸直，重心轉移到前腿上。將骨盆、身體、頭部抬高至最高位置，身體的重心最高。身體前傾，有即將向前摔倒的趨勢。後腳離開地面，並向前邁出。步行的時候會很自然地保存能量，所以角色的腳會盡可能地抬得很低，雙臂繼續擺動。當身體上升的時候，速度就會慢下來，角色正在累積位能。（見圖 2-36）

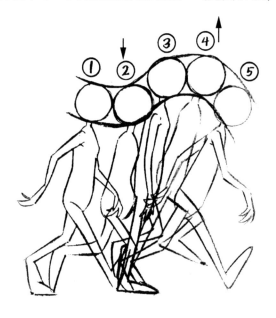

圖 2-36 人物行走中上升時的關鍵圖

### ▶ 結束點

結束點是一步中整個過程的結束。此時我們的腳向下滑動，腳後跟會先輕輕地落在地面上，使身體保持平衡而不至於摔倒。當這個過程結束時，雙腳著地，身體和重心再次恢復到接觸點的狀態，但姿勢左右相反。結束的那一時刻同時也是下一步的開始。與上一步不同的是，接下來的一步會邁出另一條腿。

　　以上是我們常用的一種分析一個步距過程的方法。在傳統的二維動畫中還有一些其他的分析方法，這些分析方法的不同之處主要是對於一步設定的起始和結束狀態的不同或是為了提高工作效率而予以簡化，但是原理都是大同小異的。大家也可以根據自己的習慣和工作的實際情況來應變。了解了這個過程，抓住這五個關鍵點，我們就可以使用關鍵格的方法製作步行動畫了。（見圖 2-37）

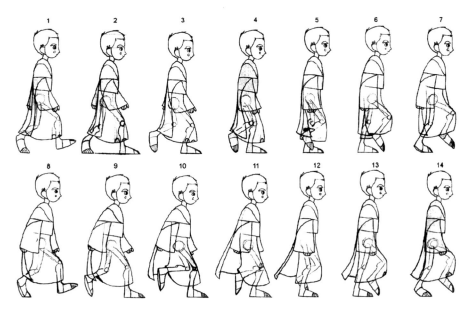

圖 2-37 人的正常走示意圖（選自動畫長片《凱爾經的祕密》）

　　上面所述是人走路時的基本規律。可是人的走路動作是複雜多變的，世界上沒有走路完全相同的兩個人。每個人的步行方式都像他的臉一樣，與眾不同，可以作為角色的特徵來表現角色的個性特點。改變角色走路時的一個小小的細節就會使這個角色發生很大的變化。或是在特定的情境下，角色的走路動作受環境和情緒的影響也會有所不同。在表現這種動作時，就需要在運用走路規律的同時注意人物姿態的變化、腳步的幅度、走路時的運動速度與節奏等，使人物更加生動、吸引人。

我們通常認為，一個正常人在自然狀態下正常步行時的步距約等於他的肩寬。但這不是絕對的一個定數，每個人多多少少都會有一些出入。某些特定角色或是卡通化的角色可能會有較大的出入。有些情況下，角色的步距或是步行時的其他特點是設計者專門設定的，其目的是為了表現角色的某種個性或是情緒。

在我們做動畫時設定 1 秒鐘 24 幀的情況下，習慣上認為正常的步行一步為 12 幀也就是 0.5 秒，1 秒鐘走兩步。如果是稍微快一點的步行，也可以是 16 幀。走路時間的快慢節奏要根據角色的具體特徵和實際情況來分析。比如，急匆匆地趕路就會比悠閒地散步的步調頻率快，個子矮小的人要比個子高大的人的步調頻率快等。

# 三、人物循環走的設計方法

在動畫鏡頭中，走的過程通常有兩種表現形式，一種是直接向前走；另一種是原地循環走。直接向前走時，背景不動，角色按照既定的方向直接走下去，甚至可以走出畫面；原地循環走時，角色在畫面上的位置不變，背景向後拉動，從而產生向前走的效果。畫一套循環走的原動畫可以反覆使用，用來表現角色長時間的走動。

在動畫影片裡，為了表現多次重複的動作，動畫家們要經常使用循環動作的技法，如果處理得當，就可以節省工作量，從而達到一定的藝術效果。

### ▶ 循環動作的基本設計方法

動作的開始 —— 結尾 —— 開始相連接，也就是將一個動作的結尾那張原畫與開頭那張原畫中間用若干張動畫連接起來，反覆連續地拍攝，便可獲得多次重複同一動作的效果。

### 原地循環走的設計方法

1. 身體在原地進行上下的運動。

2. 著地的腳通常作為第一張原畫。

3. 為了讓走路更為有力，注意腳尖的抬起和腳後跟的點地。

4. 確定腳的距離，並根據秒數、張數進行位置的平均分割。

5. 加背景，要使背景移動的方向與走步的方向正好相反，並注意與走步的節奏速度互相協調。（見圖 2-38）

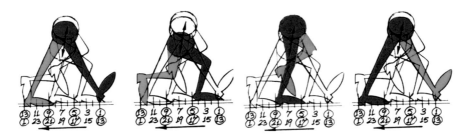

圖 2-38 循環走示意圖

下面以兔子循環走路的動作為例進行說明。（見圖 2-39 和圖 2-40）

圖 2-39 兔子循環走路的動作圖（1）

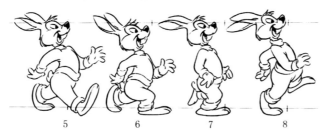

圖 2-40 兔子循環走路的動作圖（2）

　　原畫 1：左腳接觸地面；原畫 2：左腳下沉並壓縮位置；原畫 3：右腳抬起開始踏步；原畫 4：右腳抬形成跨步的最高點；原畫 5：右腿伸直到接觸地的位置；原畫 6：壓縮右腳的位置，腿向下彎；原畫 7：當左腿抬起時身體上升；原畫 8：左腳處在較高的位置。

　　再進入下一個循環。

　　圖 2-41 所示為卡通角色的循環走路圖。

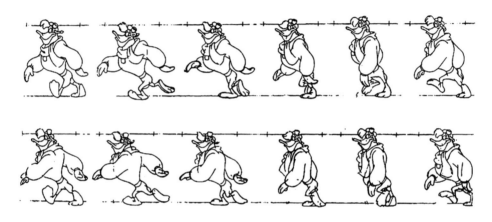

圖 2-41 卡通角色循環走路圖

# 四、變化多樣的行走動畫

　　角色走路的基本運動規律中應有所變化，這樣會給動畫帶來不一樣的效果。例如，可以讓即將產生運動的那隻腿的動作稍有延遲，從而讓整體的行動變得緩慢。腿部的動作將從向後蹬的位置開始，完成由緩慢地上升到較快地降落，並將腳踩向地面的過程。這個動作在正面看顯得更有活力。

　　如果讓身體上升達到更高的過渡位置（例如讓腳尖踮地），則可以獲得更大的彈力。額外的高度意味著向上和向下的運動將引起更誇張的頭部動作與身體動作，因此它會產生一種更大的彈跳效果。

　　如果想讓身體完成一個平緩地、不那麼誇張地反彈到走的運動狀態，

可以降低身體所達到的過渡位置的高度。再者，運動的姿勢中還應注意身體的平衡。

下面我們分析幾組不同情緒狀態下的走路效果。

除了正常的走姿，不同的年齡、不同的場合、不同的情境，會有不同的走路姿態。常見的有昂首闊步地走、躡手躡腳地走、垂頭喪氣地走、踮著腳走、跳躍步等。表現這些有個性的走路動作時，就需要在運用走路基本規律的同時，與人物姿態、腳步動作的幅度、走路的運動速度和節奏變化密切結合起來，才能達到預期的效果。

### ▶ 昂首闊步地行走

圖 2-42 是老鼠在昂首闊步地行走，體現了牠歡快的情緒。此時身體上下起伏較大，形成的波形運動明顯。此種走路方法具有以下三個基本要素。

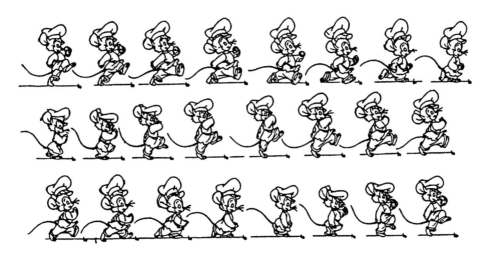

圖 2-42 老鼠昂首闊步走路時的動作圖

1. 以膝關節、踝關節為活動中點。
2. 走路動作中跨步的腿從離地到落地為一弧形運動線。
3. 高抬腿、高提臂。

圖 2-43 所示的是日本兵的走路動作圖。

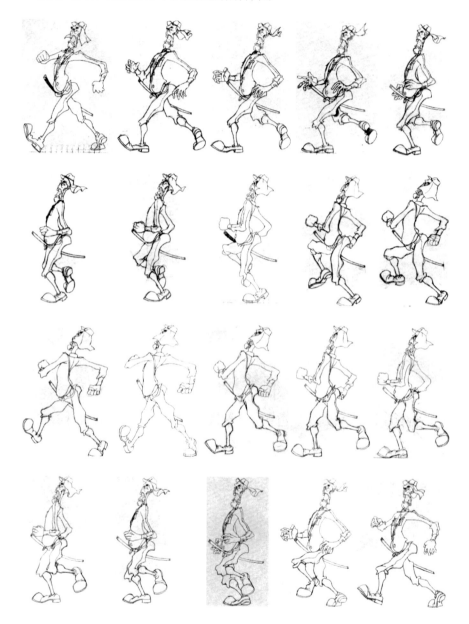

圖 2-43 日本兵的走路動作圖

### ▶ 沉穩地走路

　　圖 2-44 中是走了半步的實例圖。一個完整的走步需要 24 格，用一拍二的方法進行拍攝。原畫 1 和原畫 13 為左右腳的更替；原畫 5 是最低並壓腳的一張，身體重量壓在前腳；原畫 9 為最高且拉長的一張，身體抬起，同時後腳向前邁進。注意，原畫 3 中前腿仍舊要伸直，避免給人以屈膝的感覺。

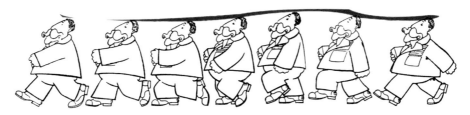

圖 2-44 沉穩地走路

### ▶ 蹦跳地走路

　　在圖 2-45 中，松鼠蹦跳地走著，身軀左右扭動，兩臂擺動較大，原畫 1 和原畫 13 為左右腳的更替。注意原畫 13 和原畫 23 中尾巴的跟隨滯後動作，並做曲線的運動變化。採用一拍一的方法拍攝，原畫 25 和原畫 1 相同，並形成一個完整的步伐循環。

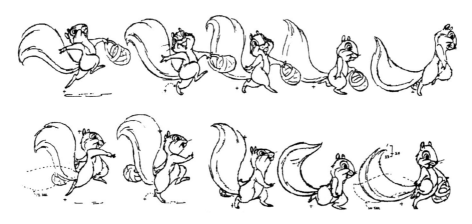

圖 2-45 蹦跳地走路

## ▶ 雙反彈走

　　圖 2-46 中迪士尼人物的行走方式被稱為雙反彈走。在那個時期，雙反彈走製造了一個快樂的、精神抖擻的、自信的米老鼠形象。表面上有許多複雜的元素會影響雙反彈走，但實質上只有一個簡單的公式需要被遵守。角色的身體實際上是在過渡位置向上和中間位置向下。

　　需要注意的是，雖然身體的位置是人為保持在過渡位置向上和中間位置向下，但腿的大小或體積不以任何方式發生扭曲。

　　透過位置低時彎曲膝蓋以及角色抬高腳在空中延伸的過程很容易實現一上一下的運動效果。當然，要獲得行走的變化和個性，遠離雙反彈的效果，這種被動彎曲的法則可以透過其他方式實現。例如，試著讓身體在第一個中間位置下降，到第二個中間位置上升。

　　圖 2-46 中的角色在鏡頭中身體上下的動作起伏很大，表現出愉快、自信滿滿、歡快的情緒。拍攝方式為一拍一，動作細膩，原畫 21 和原畫 1 相同，完成一個完整的走步循環。

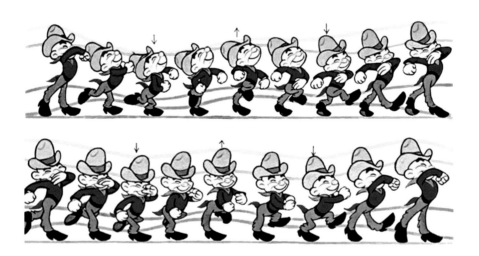

圖 2-46 角色誇張地走路（選自動畫影片《木偶奇遇記》）

## 🔹 卡通角色的行走

在圖 2-47 中，角色身體前傾幅度大，跨步的腿抬得較高，用了 3 張原畫抬腿（5、7、9），用了 1 張原畫落下（11）。身體上下動作起伏很大，形成有力的走路姿態。

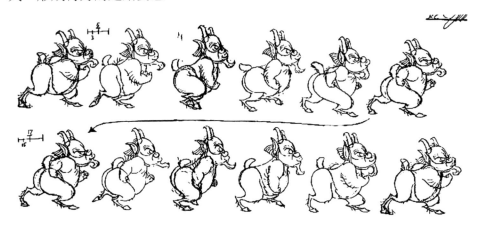

圖 2-47 卡通人物的走路

## 🔹 躡手躡腳地走

有三種躡手躡腳走路的類型，分別是：緩慢地潛行、快速地潛行及倒退式潛行。我們在這裡只討論前兩種走路類型，第三種類型是第一種類型的反轉效果。

### （1）緩慢地潛行

緩慢地潛行是相當標準的動作。動作的特徵表現為：當角色的身體向後傾時，前腳點地，然後在剛進入過渡位置之前將身體向前彎曲，剩下的就是時間問題。處理手臂的方式有很多，為了簡單起見，可以把它們處理成固定的模式（即把它們做得看起來一模一樣）。（見圖 2-48）

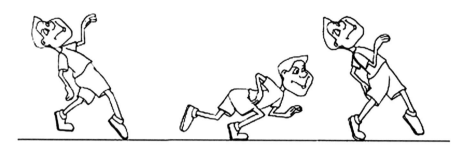

圖 2-48 躡手躡腳走的關鍵圖

　　做好這些關鍵位置的創作，處理過渡位置和時間控制問題就變得簡單多了。在一個緩慢的潛行姿勢中，兩個接觸位置之間就有很多的中間幀。同時，因為這是一個依賴於時間差異的程序化動作，它強調角色的關鍵姿勢位置。在動作開始和結束的位置，設定緩慢地進入動作和緩慢地邁出動作可以獲得很明顯的效果。（見圖 2-49）

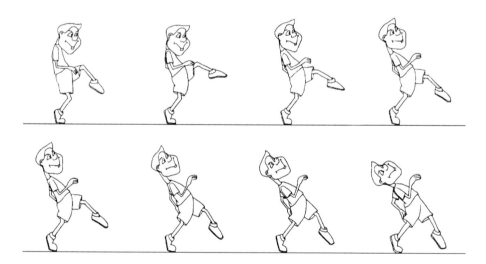

圖 2-49 躡手躡腳地走路

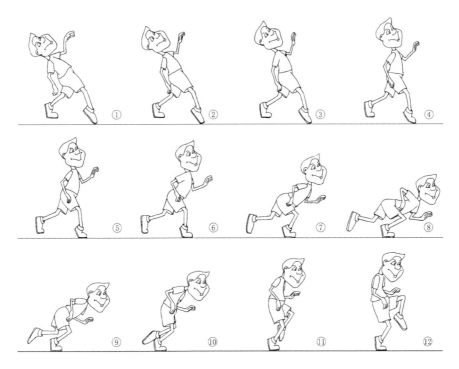

圖 2-49（續）

## （2）快速地潛行

快速地潛行是指踮起腳尖的潛行方式，角色幾乎不會完全久留，而是嘗試著更快地、盡可能安靜地追趕或逃走。

其實，與其說快速地潛行是一種走路方式，不如把它看作是一種跑步的狀態。潛行時通常總會有一隻腳及時點地。（見圖 2-50）

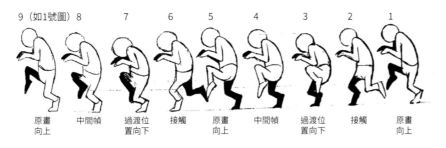

圖 2-50 快速地潛行

# 五、人物各種角度的行走

## ▶ 正面的行走

　　如今，我們已經身處電腦圖形的世界裡，無論是行走動畫還是其他所有類型的動畫，其角色都可以使人們從俯視到仰視，甚至360°全方位視角進行觀察，所以我們必須把常規的正面走路圖按照分析側面走路圖那樣去研究。如果我們可以正確地掌握這些行走動畫的規律，那麼這些可選擇的視角在3D動畫中都能更容易地被處理。

　　在基本的運動規律中，常規的行走與側面的行走是一致的。對於手繪動畫師而言，唯一需要考慮的是從觀眾的角度所看到的運動姿態，即四肢的透視問題。就是當腳或手靠近觀眾視線，它們會在螢幕上明顯增大；反之，遠離觀眾時，它們會逐漸變小。

　　除此之外，所有的動畫師而言都必須考慮一個問題，那就是當你從任何角度觀察角色行走的時候，都不能只是純粹地將形象還原成畫面，必須看到角色重心從一側移動到另一側的變化。在製作角色行走動畫時，當角色的腳與地面接觸時，就應轉換其身體重心。可以在角色從上至下的動作中找到過渡位置，但是角色如果不能轉換重心，側移身體動向，將會失去非常自然的行走效果。（見圖2-51）

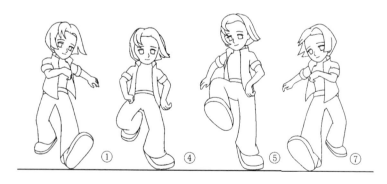

圖 2-51 正面行走圖

　　有的動作看起來雖是正常的動作，但卻一點都不自然。問題的關鍵在於一隻腳離開地面之前要調整身體的重心，否則會出現諸如角色本身失衡或者違背正常重力法則的畫面。因此，為一個角色設計新的跨越動作時，它的重心必須在其邁開腿之後與接觸到地面之前轉換，從而自然地完成前進的跨越動作。

　　重心的轉移實際上是為了腿抬起並邁向過渡位置增加了阻力，並且這種情況只發生在當那條腿承載著身體重心向前移動，隨後向前跨步，進而落下，最終恢復到身體平衡狀態的時候。一切其他行走動作的原理也應與我們通用的行走法則一致，即在轉移身體重心的基礎上，讓觀眾看到更自然的、令人信服的動畫效果。（見圖 2-52 ～圖 2-56）

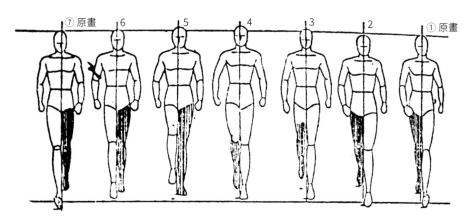

圖 2-52 正面行走示意圖（日式）

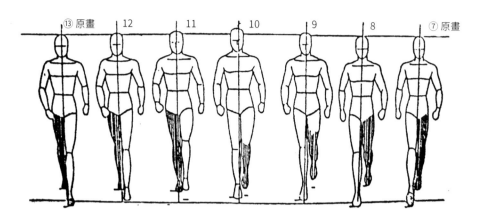

圖 2-52（續）

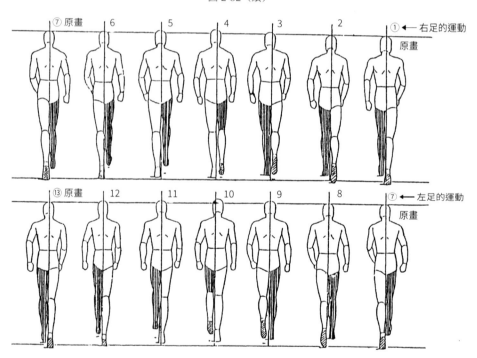

圖 2-53 背面行走示意圖（日式）

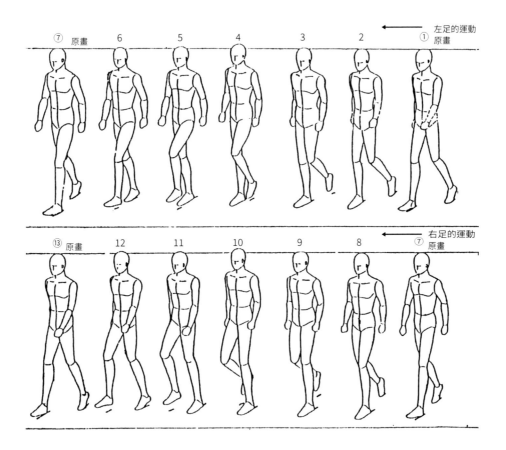

圖 2-54 人物斜側走示意圖（日式）

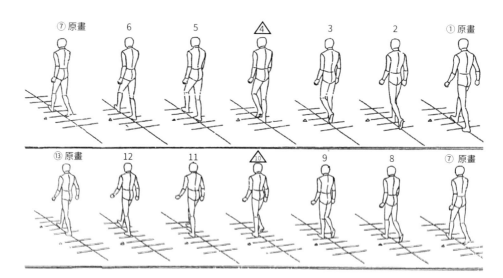

圖 2-55 人物背面斜側走循環示意圖（日式）

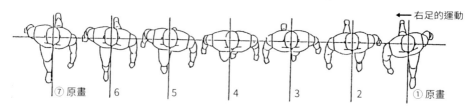

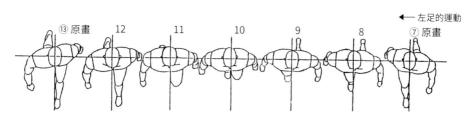

圖 2-56 俯視走示意圖（日式）

### 透視走

　　人物在透視狀態下處在立體的空間中，要注意身體的走向需符合透視線，手和關節等要在弧線內擺動，注意透視變化要左右對稱。（見圖 2-57 和圖 2-58）

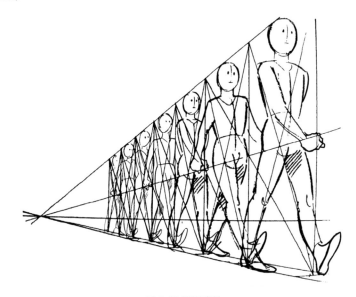

圖 2-57 透視畫法

圖 2-58 優秀透視原畫範例

　　總之，要創作出有思想、有個性的人物行走圖，就要多觀察。透過對現實世界中的人行走的情況觀察、錄製影像並進行速寫和動作分析，同時經過反覆嘗試及實驗，逐漸形成自己塑造動作的模式。

# 第三節　人物跑步的運動規律

## 一、人物跑步的運動規律概述

跑步是動畫影片中最常見的動作之一。動畫影片中的人物根據不同的情節、心情、狀態，會有不同的跑法。比如在飛奔的過程中，人的腳跟基本上是不著地的，基本上全靠腳尖來支撐、踢出，這樣就能有效地減少腳底和地面的接觸面，增加腳尖彈跳的力量，從而獲得更快的速度。不過疾速跑體力消耗大，只宜短跑。（見圖 2-59 和圖 2-60）

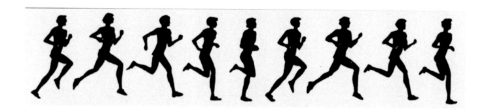

圖 2-59 真實影像中人的跑步動作

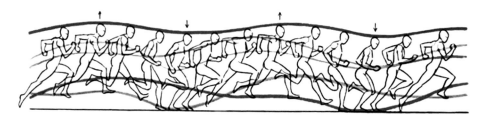

圖 2-60 人的跑步動作軌跡

### 跑步與走路的最大區別

如果反覆觀看跑步的慢動作，你會注意到跑和走的一個主要區別：在跑步動作中存在某個時刻會雙腳騰空；而對於行走動作，在任何時刻，總是會有一隻腳與地面接觸。那麼跑步為什麼會有騰空的動作呢？這是因為跑步比走路有更強的推進力。

下面我們介紹奔跑動作的五個關鍵位置，如圖 2-61 所示。

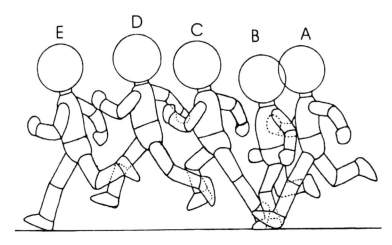

圖 2-61 人跑步時的分解示意圖

身體騰空時，前腳先著地，即 A 和 E 的動作。

跑步中，推進力產生強烈的蹬踏地面的動作，這就是 C，這個動作在跑步中是非常重要的。為了完成 C 中使勁蹬踏地面的動作，在其動作之前，需要有積蓄力量的動作，也就是 B 的動作。C 靠著推力會延續到 D。

以上是跑步的基本動作，在此基礎上可以畫出快跑和慢跑等各種各樣的跑步動作。

下面對圖 2-61 中的原畫動作進行分析。

- ◆ **驅離動作（C）**：要創作一組逼真且令人信服的動畫動作，首先需要設計出好的驅離位置。當然，驅離動作的動態和幅度越大，相應的奔跑動作看起來會更加有力量。

  **創作驅離動作的基本要點是**：接觸地面的腿牢牢地推動身體向前，另一條懸在空中的腿抬起並向前做出跨步運動的預備動作。記住，任何優秀的短跑選手都是用手臂的擺動來驅動腿的速度。因此，大幅度的手臂動作會使驅離動作看起來更有力量。

◆ **跨步動作（D）**：現在角色已做出了好的驅離動作，在另一隻腳落地之前，他還需要有一個強勁的過渡姿勢的位置，即跨步位置。此時，角色的身體已經被後腳帶起來了，所以整個身體現在離開了地面，而且兩腿是分開的。

跑得越快，跨步的幅度應該越大。短跑健將會有巨大的跨步距離，而一個馬拉松運動員的步伐會相對小得多。物理學上，抬起並驅離的那條腿是在被另一條與地面接觸的腿往後拽，與此同時抬腿驅離的那隻腳正準備進入到下一個分解動作。

◆ **腿落地動作（A 或 E）**：我們需要考慮的第三個位置是腿落下並抵達地面的時候。這個動作將有效地引導驅離動作的腿接近直至接觸地面。顯然其他任何動作都不會比中間過渡位置更有效。

這個腿落地的姿勢是最接近中間過渡位置的。舉例來說，一條腿接觸地面而另一條腿懸在空中向前，當這條懸在空中的腿位於下一個關鍵位置的途中時，就是我們所謂的中間過渡位置。此時手臂將會處在更向下的位置並靠近身體，在步伐即將改變時，雙臂前後的位置也會隨之交換。

◆ **接觸／擠壓的位置（B）**：現在，隨著引導跨步的那條腿牢牢落地，整個身體重心開始往下落，形成一個被擠壓的形狀，這是由於身體的質量和動量對地面施加了很大的壓力。

剛觸地的那條腿會因為受到壓力的衝擊而改變，另一條腿則輕盈地跨越過去（準備抬起後做出下一個驅離位置）。當然，擠壓的程度取決於角色的身材和體重，較重的角色和比較輕的角色對雙腿的衝擊力會更強。

◆ **回到驅離位置並再次起步（A 或 E）**：我們再次回到一個驅離位置，此時之前引導驅離的腿踩在地面上，另一條腿卻被抬高，準備完成新的跨步動作。

於是人物角色有效地完成了第一個跨步週期，準備開始第二個週期。

## 人跑步的基本動作規律

（1）身體的角度

人在正常的奔跑過程中身體要略向前傾，步伐要邁得大；人跑得越快，身體越往前傾，而且不必一直保持平衡。

人走路或跑步時，都需要一定程度的身體傾斜去表現動量的存在。角色的身體傾斜得越厲害，他（她）的動作就會越快。因此，跑步運動的身體傾斜遠遠比行走動作誇張，這些傾斜往往會使動作更加自然和真切。例如，從圖 2-62 中能看到角色從走到跑時的前傾動作。

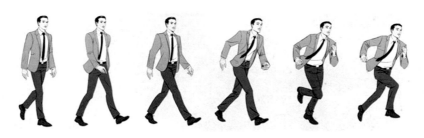

圖 2-62 人物傾斜圖

（2）手臂的動作

緊握雙拳用力甩動雙臂，使身體平衡有力，不斷向前邁進。不同的手臂動作對應著不同的奔跑姿勢。

例如，鐘擺式揮臂非常適合短跑動作的表現。然而，在人物更拚命、更努力地奔跑時，我們或許可以考慮讓手臂的運動有所不同，此時除了讓腿部依舊保持強勁的驅動力之外，臂膀的造型將會非常明確地表達相應人物的性格和情感。（見圖 2-63）

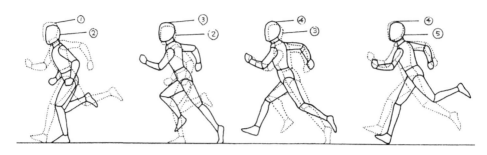

圖 2-63 人跑步時動作的分解圖

（3）雙腳的動作

在圖 2-64 中，每步向前蹬出，步幅都較大，這是 6 格的真人跑步動作。手臂的動作減少了，身體基本沒有上下晃動，而且雙腳離地兩格。

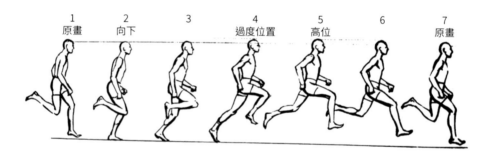

圖 2-64 人的跑步圖（1）

在圖 2-65 中，人物雙腳騰空，身體的波浪式曲線運動也比走路時幅度要大。

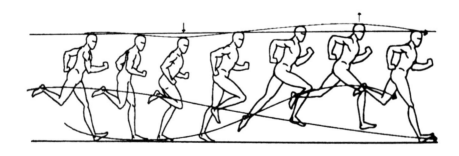

圖 2-65 人的跑步圖（2）

　　在寫實創作人物奔跑的動畫時，雙腳幾乎沒有同時著地的時間，而是依靠單腳支撐身體的重量。但是在一般動畫裡，可愛型人物跑步時，中間要有雙腳同時離地的過程，這樣才能顯得人物角色更加生動有趣。由於跑步時速度比較快，因此，時間的掌握非常重要。只有掌握好動畫的時間和跑步的規律，才能設計出流暢的動作。

　　下面對圖 2-66 中的人物跑步實例進行分析。

1. 右腳在中心的位置落下。
2. 身體的重量落在右腳上。
3. 右腳推動身體向前。
4. 在跑步過程中身體處於最高點。
5. 左腳接觸到地面。
6. 出現壓縮的左腳。
7. 使左腳伸展、拉長。
8. 從原畫 1 到原畫 8，手臂和腿都要伸展。

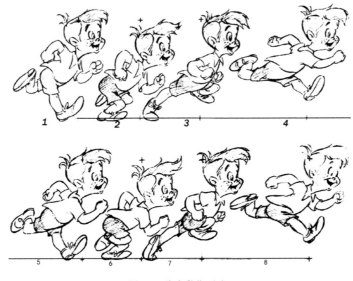

圖 2-66 跑步動作（1）

　　透過以上的圖例可以看出，跑步時身體會略向前傾，步伐邁得較大。跑步時攢緊拳頭，手臂彎曲並前後擺動，抬得高，甩得有力。腳的彎曲幅度大，每步蹬出的彈力強，步伐一離地就要彎曲起來往前運動。身軀前進的波浪式運動軌跡的彎曲比走路時更大。

　　圖 2-67 為角色的正側面循環跑，用了 12 張原畫完成了一個快跑完步，過渡幀原畫有 4 張。原畫 13 與原畫 1 等同並形成循環。原畫 9 為反腳。身後的斗篷隨跑步的動作呈現追隨運動。

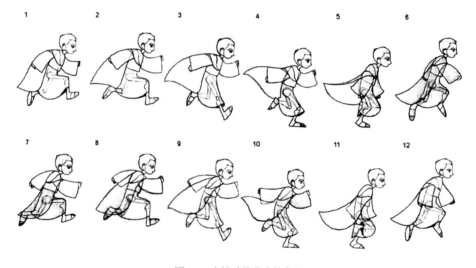

圖 2-67 人披斗篷跑步的動作

　　圖 2-68 為角色的正側面循環跑，用了 10 張原畫完成一個快跑完步，過渡幀原畫為 4 張。原畫 13 與原畫 1 等同並形成循環，原畫 9 為反腳。

圖 2-68 跑步動作（2）

# 二、快跑的運動規律

1. 在快速飛奔的過程中，人的腳踝基本上是不著地的，主要靠腳尖來支撐和踢出，盡量不讓腳板貼地，這樣的跑法實際上就是動物類中的「蹄行」和「趾行」的跑法。它能減腳底與地面的接觸面，增加腳尖彈躍的力量，從而獲得更快的速度。

2. 快跑時角色的身軀向前傾斜度更大，以便減少阻力。（見圖 2-69）

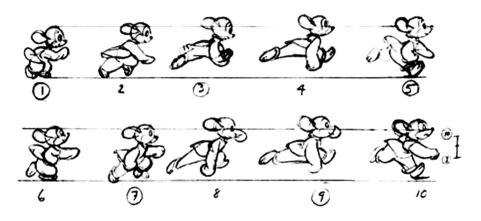

圖 2-69 快跑圖

3. 快跑時兩手的擺動高而有力，和雙腿交替快速配合，速度更快。

4. 快跑時頭頂呈波浪形曲線運動。（見圖 2-70）

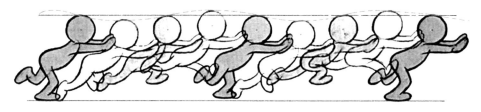

圖 2-70 快跑時頭頂的波浪形曲線運動

# 三、跑步循環的設計方法

　　圖 2-70 是一套完整的需要 8 張原畫的快跑循環，即每一單步為 4 格，是一個快而激烈的猛衝。圖中人物初步完成了半步的跑步過程。（見圖 2-71）

圖 2-71 快跑循環

　　根據圖 2-71，總結快跑的特點如下。

　　重心開始下移。

◆ 重心降到最低點。

◆ 身體開始抬高，而後腿的猛推可以形成下一步的向前動力。

◆ 等於走路中的跨步，腿和臂最大限度地向前和向後。奔跑中，身體重心在跨半步時處於離地面最高的位置。

# 四、各種角度跑步的圖例

### ▶ 正面奔跑動作

　　當為一個奔跑運動的人物創作動畫時，最主要考量的就是人物的整體輪廓。它的特徵是隨著奔跑動作的行進而有所變化的。從正面看，角色的重心不僅從身體的一側轉向另一側，同時也是在從一隻腳轉向另一隻腳，這就意味著，如果角色的右腳著地，他的重心將會稍微偏移到右腿上。

　　同理，當左腳著地時，重心會向左腿偏移。重心偏移的程度根據跑步的類型和角色的特性而定。例如，一個體重重的角色跑起來慢，這種笨重

地奔跑的角色轉移重心的姿勢會比那種瘦的、輕盈的角色需要適當地誇張。動畫師要要誇大繪圖中透視法的使用。這意味著，前景的身體看起來大，而遠景的身體看起來往往會小得多。圖 2-72 和圖 2-73 是原地正面循環跑的動畫。

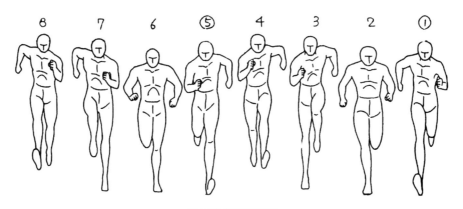

圖 2-72 循環正面跑

圖 2-73 正面跑步

圖 2-74 ～圖 2-76 是一套原地循環跑的動畫。

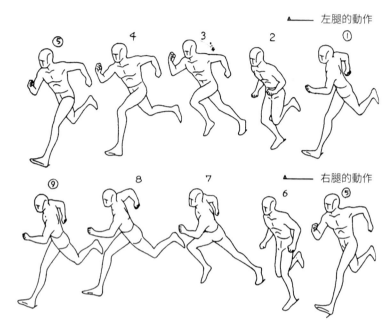

圖 2-74 循環斜前側跑（1）

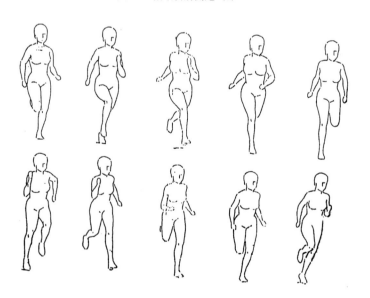

圖 2-75 循環斜前側跑（2）

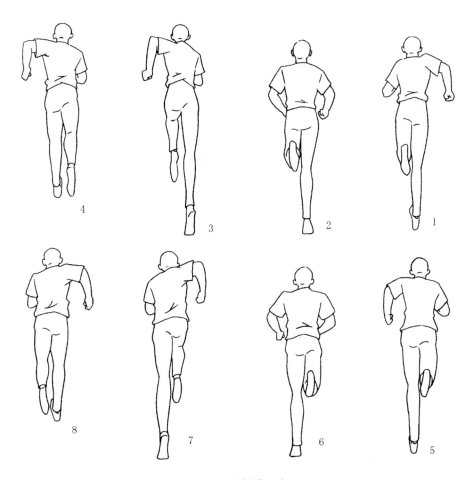

圖 2-76 循環背面跑

　　圖 2-74 中的原畫 1 和原畫 5 中的左右腳交替地接觸著地面，原畫 9 等同於原畫 1，這樣就完成了一套跑步的循環了。原畫 2 和原畫 6 為壓腳的兩張，也是身體處於最低的位置，原畫 8 和原畫 4 為身體位置最高的兩張。

### 人物透視跑

在圖 2-77 中，人物從遠處跑近畫面。人物的跑步動作幅度較大，皆為換腳的原畫動作，是一個快速的奔跑。此時要注意側面跑時透視的準確性。

圖 2-77 人物透視跑

在圖 2-78 和圖 2-79 中，人物從遠處縱深跑入畫面，人物的跑步動作幅度較大，皆為換腳的原畫動作，是一個快速的奔跑。要注意側面跑時透視的準確性。

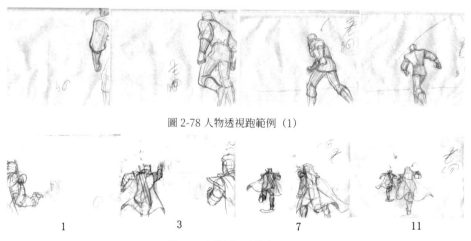

圖 2-78 人物透視跑範例（1）

| 1 | 3 | 7 | 11 |

圖 2-79 人物透視跑範例（2）

圖 2-80 是人物透視跑範例。

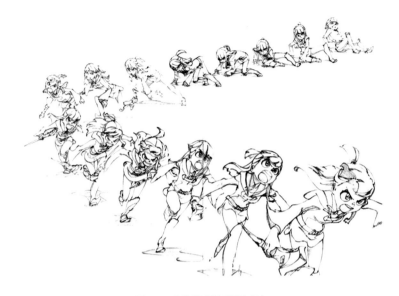

圖 2-80 人物透視跑範例（3）

## 迪士尼動畫影片中的角色跑步實例

圖 2-81～圖 2-90 為角色的追逐、打鬥圖。

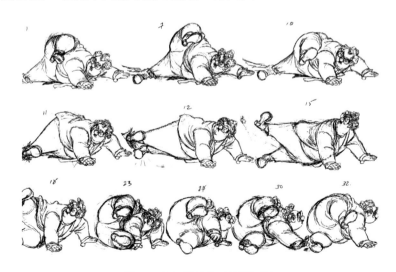

圖 2-81 角色的追逐、打鬥圖（1）

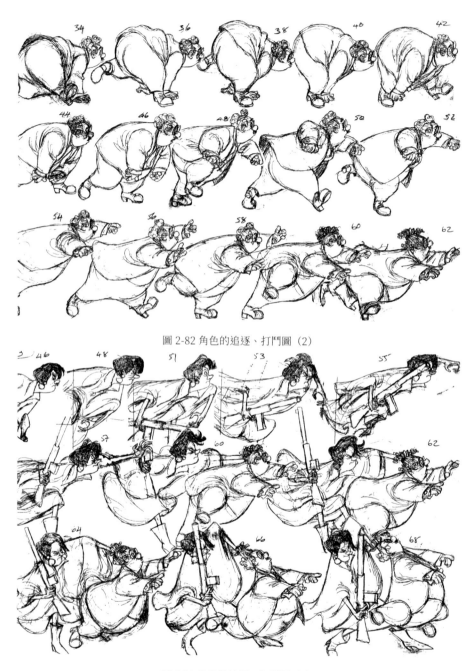

圖 2-82 角色的追逐、打鬥圖（2）

圖 2-83 角色的追逐、打鬥圖（3）

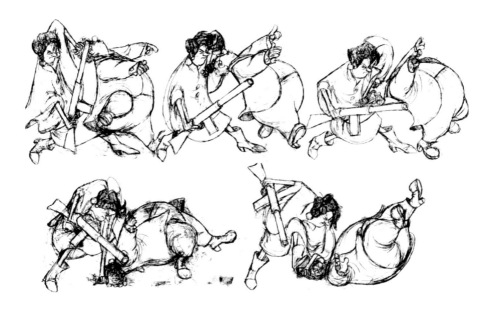

圖 2-84 角色的追逐、打鬥圖（4）

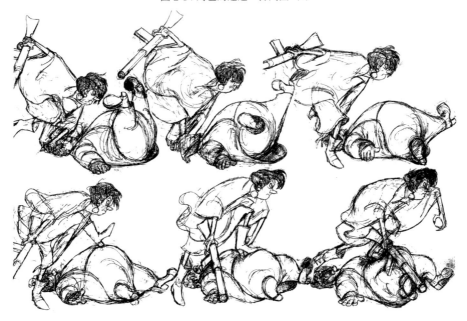

圖 2-85 角色的追逐、打鬥圖（5）

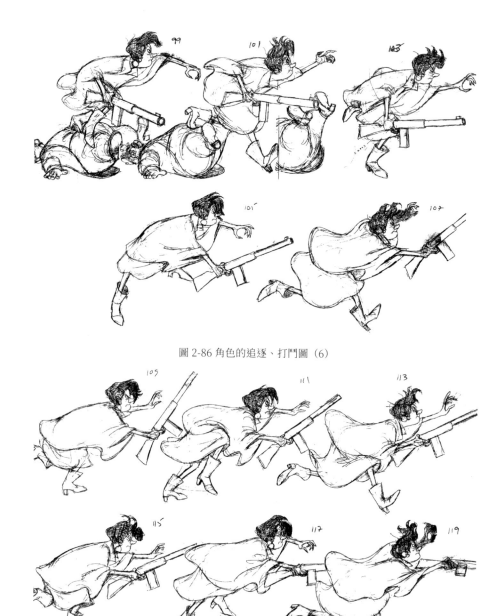

圖 2-86 角色的追逐、打鬥圖（6）

圖 2-87 角色的追逐、打鬥圖（7）

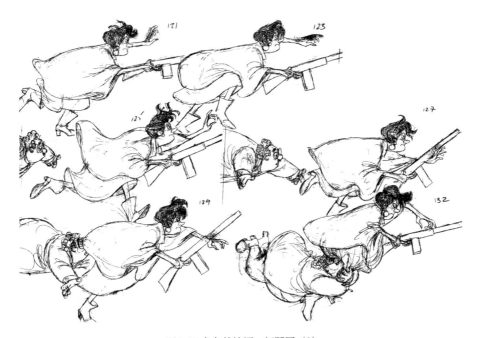

圖 2-88 角色的追逐、打鬥圖（8）

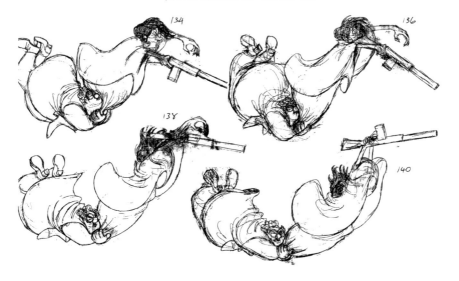

圖 2-89 角色的追逐、打鬥圖（9）

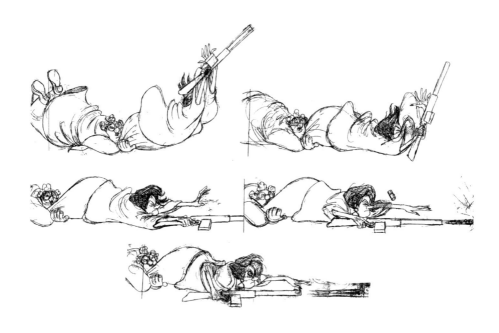

圖 2-90 角色的追逐、打鬥圖（10）

# 第四節　人物跳躍的運動規律

　　一個人在做跳躍動作時，整個運動過程會表現出身軀屈縮、蹬出騰空、著地、還原等姿勢，在整個跳躍過程中，他的重心是以拋物線形式向前移動的，重心點從不穩定的平衡騰空躍出，再經著地後由不穩定至調整身軀達到平衡穩定。姿態的變化和重心的移動一定要達到協調一致，動作要優美。（見圖 2-91）

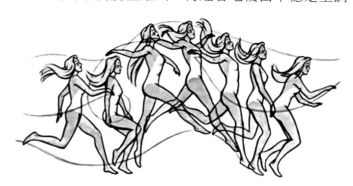

圖 2-91 人的跳躍動作

在圖 2-92 中，我們還看到有人物的分解跳躍運動姿態，注意手臂是用力伸出產生衝力來幫助人物完成跳躍動作的。

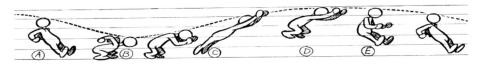

圖 2-92 人物的跳躍動作（1）

在圖 2-93 中，我們看到的是人物的分解跳躍運動姿態，首先是預備動作，身體屈縮，兩手向後，接著是蹬出騰空、躍起、拉長、著地還原等姿勢。在整個跳躍過程中，人物的重心是以拋物線形式向前移動的，身體的重心從不平衡的騰空躍出，再經著地後由不平衡到調整身體達到平衡穩定。

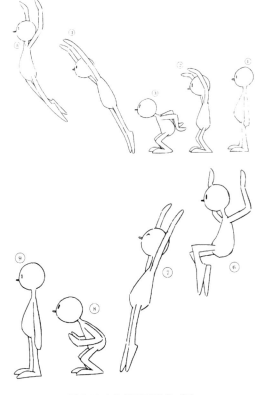

圖 2-93 人物的跳躍動作（2）

　　圖 2-94 中是由人物翻滾、騰空、跳躍落下、著地、還原等幾個動作姿態所組成的。

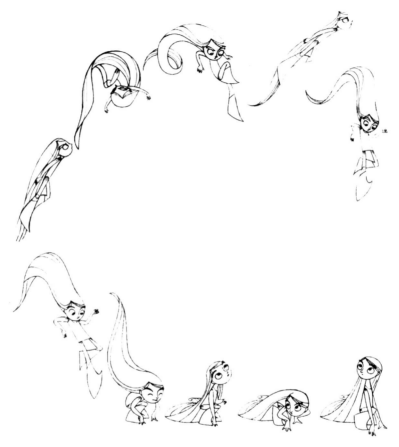

圖 2-94 角色跳躍

　　當了解了人的走路、奔跑和跳躍動作的基本規律之後，在日常生活中，還必須多注意觀察和分析，累積各種形象素材，這是畫好人的基本動作的重要因素。

　　為了讓跳躍所跨距離盡量大，要保證跳躍的高度和弧度的平坦，同時還需要加快角色奔跑的速度。如果你更在乎跳躍的高度而不是跨越的距離，則需要降低速度，加大角色向下屈腿的程度，並盡量向更高處跳。

標準的動畫製作過程是：首先透過對現實生活的觀察創作關鍵動作的草圖。如果無法在現實生活中完成觀察，可去電影中尋找跟你構想動作適配的、包含類似運動的片段。如果還不行，那你就自己演繹想要的動作，並用攝影機把過程拍下來。透過影片，你能夠更細緻地觀察並分析這個動作，從而製作出更具動感和活力的畫面，而不只是簡單地表現。

另外，不應該簡單地複製那些記錄真人動作的參考資料，為了獲得更強的動畫藝術效果，你應該將人物和場景漫畫化以及誇張化，這就是使用縮圖和關鍵格草圖的意義所在。它們能幫助你先分析全部範圍的所有關鍵位置的動作，然後使你能確認在哪一個方向和點上去做擴展和誇張，能做到什麼程度，以便創作出更生動和真切的動作。

---

### 思考和練習

1. 基於個人的觀察，創建一個有個性的人物行走動畫，應具備特別且有個性的走路方式。運用研究、速寫和影像的方式記錄他（或她）的行走動態，然後嘗試分析和複製這種狀態，並運用於一個你所選擇的動畫人物中。多次測試你的動畫創作，直到你認為完美地演繹了角色。
2. 創建一個人物循環跑的動畫。
3. 繪製人物角色斜側走、跑的原畫。
4. 創建一個角色的跳躍動作。從現實生活中找到一個你感興趣的跳躍動作，可以是體操運動員、馬戲團的雜技演員。再以速寫動作過程或者拍攝下這個動作過程，藉以確切理解在真實空間中的真實動作的具體情況。然後試著複製這個動作，從縮略草圖開始，逐漸完善你的創作並開始嘗試一些誇張的動作。測試關鍵姿勢幀，並調整和修改時間。

# 第三章
# 四足類動物的基本運動規律

**學習目標：**

◆ 掌握四足類動物的基本結構。

◆ 掌握四足動物的行走、跑步、跳躍的基本規律。

**學習重點：**

◆ 掌握四足類動物在行走、跑步中的腿部動作與軀幹、頭部、尾
巴的協調運動。

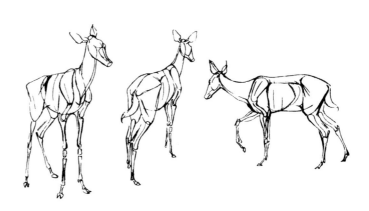

# 第一節　四足類動物的分類、結構及特徵

四足類動物行走動畫的創作是有一定難度的，之前我們在關於人的雙足行走動畫創作中所討論的難點和挑戰，在四足類動物行走動畫創作中工作量要增加好幾倍。不僅是因為又增加了一雙腿，更複雜的是不同的動物腿的同步方式也是不一樣的。

此外，動物的重量和體積也是決定牠們行走方式的因素。例如，一隻壁虎跟一匹純種馬的行走方式就不相同。再加上無論是自然主義風格還是卡通風格，都要處理動物頭部和尾巴的運動。

我們在動畫製作中必須要了解動物的結構、神態和運動規律，透過動物的行走、跑、跳等規律分別去創作和研究自然風格的四足動物動畫和卡通風格的四足動物動畫。

## 一、四足類動物的分類與結構

通常我們用「飛禽走獸」來形容動物，所以四足動物的特點就是行走和奔跑，獸類的行走是透過四肢的運動來完成的。由於適應環境的生活方式不同，獸類的四肢也向著各種類型演化。四足動物可以分為趾行動物、蹄行動物、蹠行動物。

### ▶ 趾行動物（即爪類動物）

趾行動物如虎、豹、狗等動物。

趾行動物完全是利用趾部站立行走的，牠們前肢的掌部和腕部、後肢的蹠部和跟部永遠是離地的，所以這些獸類都以擅跑出名。奔跑速度較快的獸類一般都是趾行動物。

### ▶ 蹄行動物

　　獸類中還有一類動物，即蹄行動物，就是利用趾甲來行動，如馬、牛、羊、鹿、羚羊等。這類動物是隨著對環境的適應，四肢的指甲和趾甲不斷進化，逐漸轉化成堅硬的「蹄」。

### ▶ 蹠行動物

　　蹠行動物如棕熊、北極熊、狒狒等。這類動物將其整個手掌和腳掌置於地面上，與人類相似，即用腳板行走。這類動物的腳上從趾頭到後跟的部位都長著厚肉的腳板，靠腳板貼地行走，缺乏彈力，所以跑不快。人類也屬於蹠行動物，所以跑不過一般的四足動物。

　　但也有例外，例如，在平坦的地面上，趾行的熊是跑不過蹄形的馬的；但是如果換了光滑的冰面，馬的蹄就容易滑倒；相反的，具有扁平腳掌的熊就不會滑倒，跑得就比馬快。

　　動物最大的特點是行走和奔跑，因此，我們在研究四足動物行走、跑步規律之前，先了解一下動物之間的不同構造及其搭配的功能。

　　下面是利用人類的手、足形容其他爪類、蹄類動物前肢與後肢的各自形態，人類的手腳相當於蹠行動物的四足，如狒狒、猩猩、熊等。

　　爪類（即趾行動物）相當於人類的趾關節運動，如虎、豹、狗等。

　　蹄行動物相當於人類的手指站立，如馬、牛、羊、鹿等。

　　我們再將不同類型的動物四肢加以比較，就比較容易看清不同動物腿與腿之間的不同，明白、理解動物與人類構造上的差異，以便能夠更好地理解動物的走步特點。（見圖 3-1 和圖 3-2）

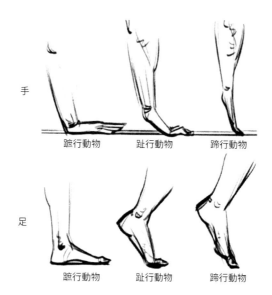

手

蹠行動物　　　趾行動物　　　蹄行動物

足

蹠行動物　　　趾行動物　　　蹄行動物

圖 3-1 利用人類手足形容動物前、後肢示意圖

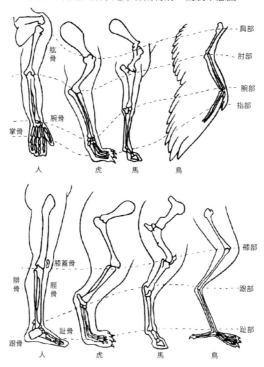

圖 3-2 人的手足與其他動物關節的比較

# 二、蹄行動物的特徵

蹄行的獸類分為奇蹄目動物和偶蹄目動物。（見圖 3-3）

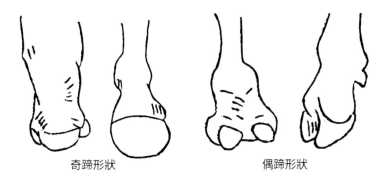

奇蹄形狀　　　　　　　偶蹄形狀

圖 3-3 蹄行動物的分類

奇蹄目動物即有奇數腳趾的動物。奇蹄目動物有馬、犀牛等。

偶蹄目動物有牛、羊、鹿、駱駝、河馬等，如圖 3-4 所示。

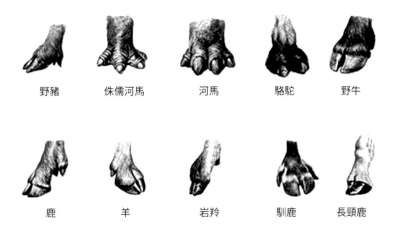

野豬　　　侏儒河馬　　　河馬　　　駱駝　　　野牛

鹿　　　　　羊　　　　岩羚　　　馴鹿　　長頸鹿

圖 3-4 偶蹄動物「蹄」的形狀

同是蹄行動物，但由於體型和蹄形發展不同，跑速也不同。例如，體型精幹、四肢修長的馬、鹿就比體型肥笨、四肢粗壯的牛、河馬等動物跑得快且靈活。可見，腿的不同構造對行動速度會起很大作用。另外，不同構造的腿型，對獸類在不同的環境裡的行動效率也有很大的影響。

### ▶ 奇蹄目動物的結構特徵

下面以奇蹄目動物馬的結構特徵為例進行說明。馬的結構和體態見圖 3-5。

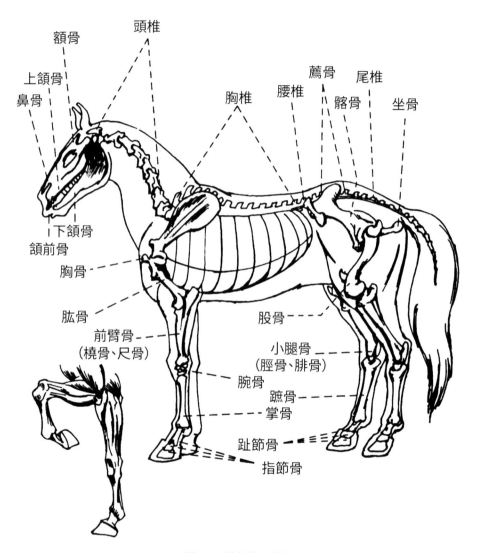

圖 3-5 馬的結構、體態

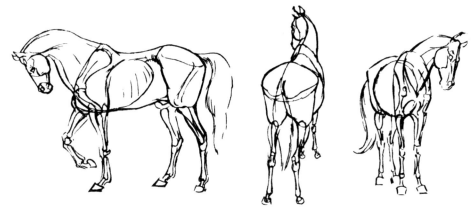

圖 3-5（續）

　　圖 3-6 是人與馬足部的比較，馬的足與足趾比人的長得多，馬的小腿和足的長度讓馬能邁出比人更大的步伐。馬有很粗的大腿，或稱四頭肌。

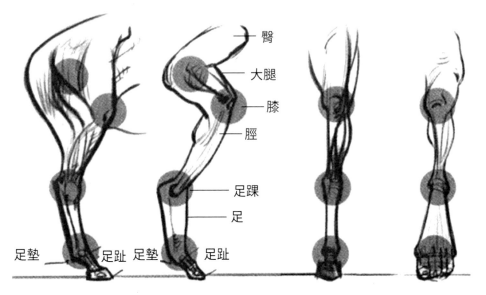

圖 3-6 人與馬的足部比較

　　圖 3-7 中將人的腳趾拉長，以搭配馬的比例，當馬抬起後腳時，踝關節將足向上抬，同時足趾向下彎曲，箭頭指示地運動的方向性。灰色的圓用於標示關節部位，並展示不同部位的比例關係。

<p style="text-align:center">圖 3-7 人的腳與馬的足趾的比較</p>

　　圖 3-8 是馬的前肢和人的前臂的比較，適當調整了人的解剖結構，以搭配馬的結構。注意兩者前肢的相似性。

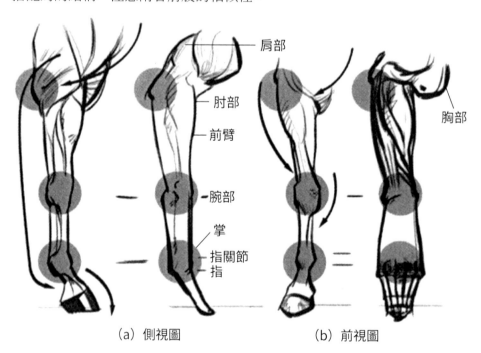

（a）側視圖　　　　　　　　　（b）前視圖

<p style="text-align:center">圖 3-8 人類前臂與馬前肢的比較</p>

　　圖 3-9 是一組連續的馬蹄伸展動作圖，也是人手與馬蹄的比較圖，灰色的圓標示出了上面的趾關節和下面的第一個趾關節承受著馬的全部重量。箭頭指示馬蹄抬起，趾關節向前展開，並向後和向上擺動下面的第一趾關節，形成馬的優美走路姿態。

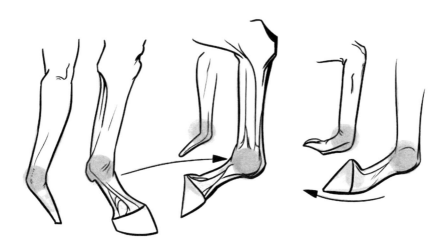

圖 3-9 馬蹄伸展的動作

　　圖 3-10 是關於人的手指與馬的足趾的精細比較，左邊是人手指的三節指節骨位置；右邊馬的三節關節角度變化更明顯，彎曲更大。

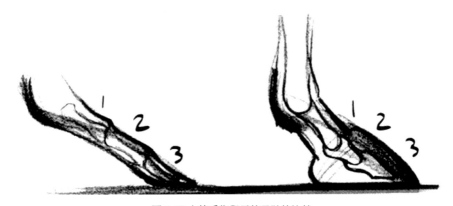

圖 3-10 人的手指與馬的足趾的比較

## 偶蹄目動物的結構特徵

下面我們再以偶蹄目動物鹿的結構特徵為例進行說明。鹿的身體纖細，體態優美，腿部骨骼構造突出，腱和腿骨之間很薄。（見圖 3-11 ～圖 3-13）

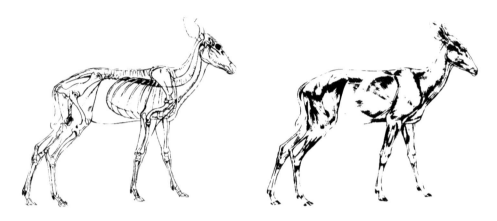

圖 3-11 鹿的結構特徵（1）

圖 3-12 鹿的結構特徵（2）

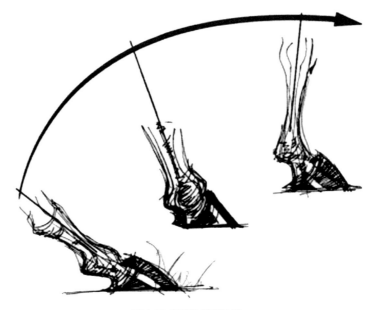

圖 3-13 鹿蹄的解剖結構

　　圖 3-14 是鹿的足後跟，很明顯是足的後上方延伸出來的骨骼，就像綁了一根長木頭。

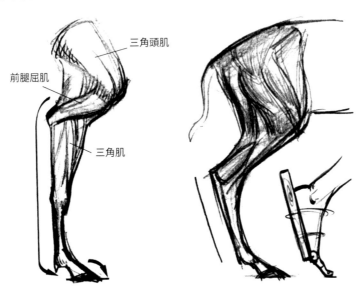

圖 3-14 鹿的前腿、後腿

# 三、爪行動物的特徵

　　爪行猛獸屬趾行動物，如獅子、老虎、狗等。這類動物用足趾行走。爪行動物在哺乳動物中的種類是很多的，小的如鼠類，大的如獅子、老虎等。這些爪行動物由於形體結構不同，生活環境各異，行走的動態是不同的。這裡側重介紹（趾行）爪行動物的行走規律。

　　食肉目中的爪類動物腳上都長有尖銳的爪子，嘴上也都有利齒，適合其獵食其他動物。食肉獸類性情凶暴，因此人類稱之為猛獸，如常見的獅子、老虎、豹、狼、狐、豺狗等動物。這類猛獸身上都長有較長的獸毛，身體肌肉比一般蹄類動物鬆弛，但矯健有力，動作靈活敏捷，能跑善跳。

　　趾行動物利用指部和趾部來行走，因此彈力強，步法輕，速度快。趾行動物和蹄類動物行走時有一個明顯不同的外部特點，爪行動物的前肢關節是向前彎曲，而蹄行動物是向後彎曲。

　　下面以爪行動物獅子的結構特徵為例進行說明。（見圖 3-15 ～圖 3-17）

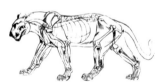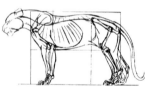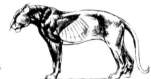

圖 3-15 獅子的結構特徵

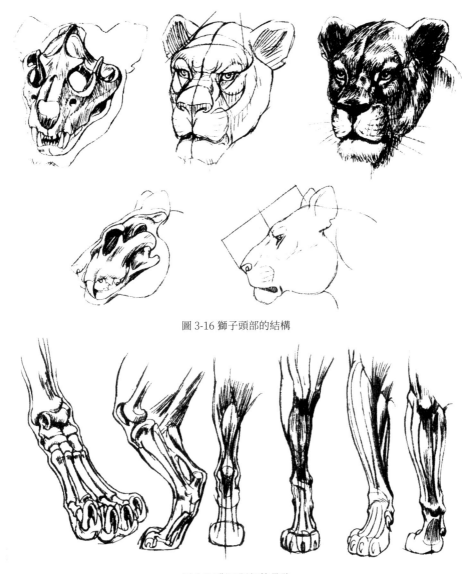

圖 3-16 獅子頭部的結構

圖 3-17 獅子腿部的骨骼

　　獅子的身體窄長，腿長而逐漸細削，脖子與身體銜接的地方經常呈現出一種優美的線條。（見圖 3-18 和圖 3-19）

圖 3-18 獅子的全身結構（1）

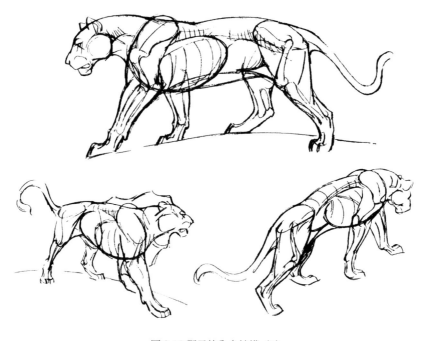

圖 3-19 獅子的全身結構（2）

# 四、蹠行動物的特徵

　　哺乳動物中，凡是用前肢的腕、掌、指或後肢的跗、蹠、趾全部著地行走的方式，稱為蹠行。如熊、熊貓、棕熊、浣熊、猴子等，這些動物都是「蹠行」類 —— 即用腳板觸地行走。這類動物的腳上從趾頭到後跟的部位上都長有厚肉的腳板，靠腳板貼地行走，缺少彈力，所以跑不快。人類也屬於「蹠行」動物，所以跑不過一般獸類。短跑運動員作 100 公尺衝刺短跑時幾乎全用腳趾奔跑，蹠部和跟部離地，盡最大限度減少接觸地面，以便增加彈力，使跑的速度增快。

　　下面以蹠行動物北極熊體態特徵為例進行說明。（見圖 3-20）

圖 3-20 熊行走時的骨骼圖

## ▶ 熊的骨骼結構

　　圖 3-21 是熊的側面輪廓，並在下方比較了熊的前腳、後腳與人類手、腳的區別，蹠行動物是與人類在比例和解剖結構上最相似的哺乳動物。創作時注意熊抬腳時肩部的隆起，見圖 3-22。

圖 3-21 趾行動物與人類手和腳的比較

圖 3-22 熊的抬腳

### 熊的行走

　　北極熊走路也屬於後腳踢前腳，動作拍打地面非常有力。

　　北極熊有巨大的掌墊的足，這讓牠們能夠在冰面上舒適地行走，也讓牠們游泳游得很好。熊掌上有鋒利的爪，這也讓牠們能抓牢地面。（見圖3-23）

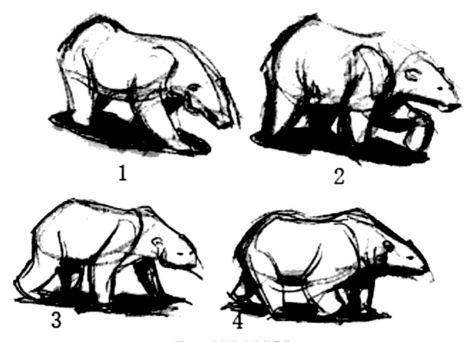

圖 3-23 北極熊走路的動作

# 第二節 四足動物行走的運動規律

獸類動物可以分為爪類和蹄類兩種，儘管牠們均屬於同一種運動規律範疇，但要準確地表達牠們不同的動作特點，無論在設計原畫時還是畫動作中間過程時，都應該注意體現出牠們的差異。

# 一、四足類動物走路的基本運動規律

### ▶ 兩種步法

走獸類大部分均屬於四條腿走路的「蹄行」動物（即用腳趾部位走路），牠的基本運動規律可以分解成以下兩種步法。

### （一）對角線的步法

對角線步法可以細分為四足對角線交替順序走路和四足對角線同起同落走路兩種步法。

（1）四足對角線交替順序走路方式是指四條腿兩分、兩合，做左右交替成一個完步。如果開始起步的是右前足，那麼對角線的左後足就要跟上，接著是左前足向前，然後是右後足向前走，這樣就形成一個完步。

以馬的行走為例，要注意身體的重心是放在三只穩定地站在地上的腳所構成的三角形內（見圖3-24）。馬除了走步外，還有小跑、快跑、奔跑等方式，各種跑的方式都是有一定的運動規律的。

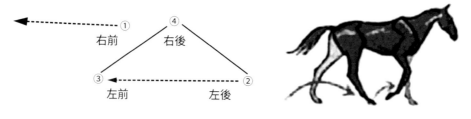

圖 3-24 對角線的步法（1）

（2）四足對角線同起同落走路方式是指四足動物對角線的兩足同時抬起同時落地，是較為簡單的走步方式。圖 3-25 中獅子走路的動作就是對角線的兩足同起同落。

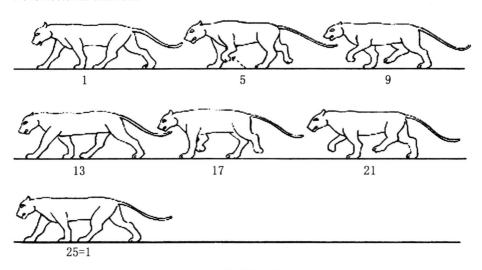

圖 3-25 對角線的步法（2）

圖 3-26 是選自迪士尼動畫中狗走路的原畫。狗使用後腳踢前腳的走步方式，完成了四足的相互交替，是完整的一套走路循環。狗的姿態準確、自然。

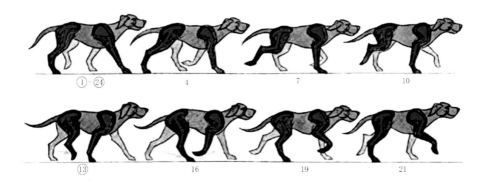

圖 3-26 狗的行走動作示意圖

如果四足動物開始起步的是左前足，那麼對角線的右後足就要跟上，接著是右前足向前，然後是左後足向前走，這樣就形成一個完整步伐。（見圖 3-27）

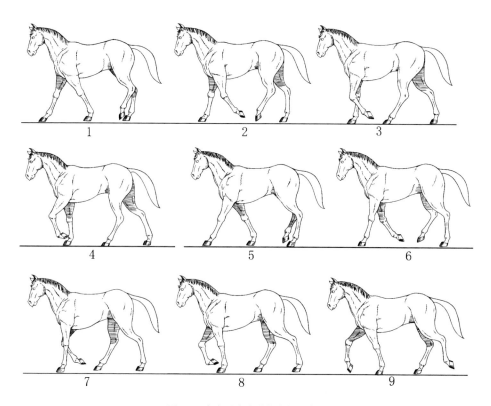

圖 3-27 寫實馬走路時的動作示意圖

## （二）後腳踢前腳步法

後腳踢前腳步法即四條腿單側兩分、兩合、左右交替完成一整個步伐，基本上都是由後腿先跨步，接著是同一側的前腿。

下面我們列出鹿走路的動作分析圖。

圖 3-28 是鹿的一般走路動作，18 張原畫為一個完整步伐，每張原畫拍兩格。牠的運動方式是對角線換步法，即右前左後、左前右後交替循

環。一般慢走每一個完步大約需要 1.5 秒，也可慢一點或快一點，根據規
定情境而定。慢走的動作，腿向前運動時不宜抬得較高。

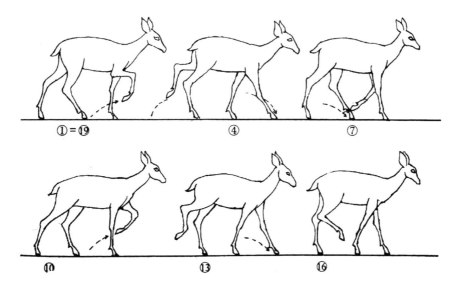

圖 3-28 鹿走路時的動作分解圖

### 四足動物走路的特點

（1）根據真實的四足動物的身體解剖原理，後腿的動作跟前腿不是完
全相同的。前腿抬起時，腕關節向後彎曲；後腿抬起時，踝關節向前彎
曲。（見圖 3-29 ～圖 3-31）

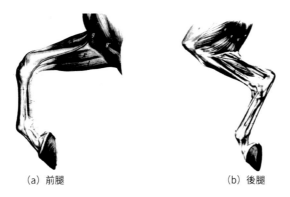

（a）前腿　　　　　　　　（b）後腿

圖 3-29 馬腿的結構圖

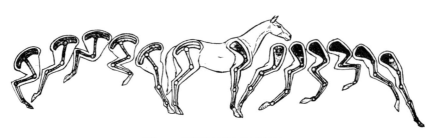

圖 3-30 馬腿的前後腿運動結構圖

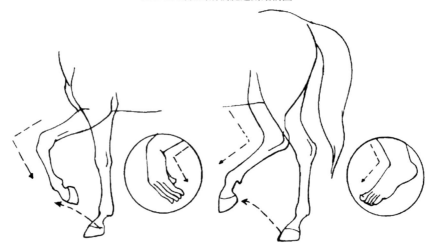

圖 3-31 馬腿抬起與人類手、腳關節的比較

（2）四足動物走路時由於腿關節的屈伸運動，身體稍有高低起伏。（見圖 3-32）

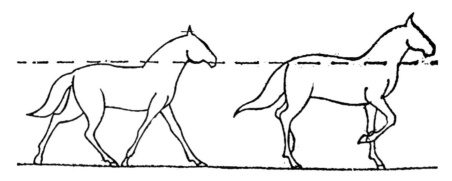

圖 3-32 馬邁腿時身體抬高的比較

　　平時要注意觀察四足動物的腿是如何協調軀幹運動的，並且注意腿的動作如何影響其龐大身軀的運動。同時需要考慮身體所包含的肌肉組織，盡可能找到並參考相關的身體解剖學資料，可幫助你準確地了解，究竟是什麼樣的組織和肌肉群正在皮膚下運動。

　　從俯視角度看，肩部線和臀部線成交替向前的狀態時，身體也隨之扭動。（見圖 3-33 和圖 3-34）

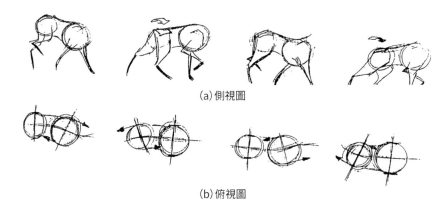

(a) 側視圖

(b) 俯視圖

圖 3-33 狗行走時肩部線和臀部線交替變化

圖 3-34 俯視時狗肩部線和臀部線交替變化

（3）四足動物走路時，為了配合腿部的運動，保持身體重心的平衡，頭部會上下略微點動，一般是在跨出的前腳即將落地時，頭開始朝下點動。

創作四足動物動畫時需要考慮的主要是頭部和頸部的動作。當前腿把身體的一部分向上推時，連結到那部分身體的頸部傾向於往下沉一點。

然而，對於頭部的動作而言，當頸部向上運動時，頭部又會把它向下拖一點，接著當頸部向下動時，頭部會在上方待久一些來作為平衡身體的補償。這樣一來，會有雙重的重疊運動效果，該效果的應用程度完全取決於動物的自然特性、關節的靈活度以及動物運動的質量感。

同時，我們在繪製中間幀的時候，一定要注意馬在行走過程中頭部、肩部和臀部上下的協調運動。當後腿跨步後形成了一個三角形，馬頭低下，肩膀上提，臀部下沉；而當前足中的一條腿垂直而另一條腿正欲跨步時，馬抬頭，肩膀下沉，臀部上提，因此形成馬在行走時背部的輕微搖擺動作。

動作要點：肩上，抬前腿；肩下，抬後腿。（見圖3-35）

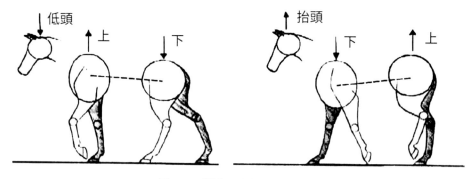

圖 3-35 馬邁出腿時身體上下的變化

（4）蹄類動物關節運動比較明顯，輪廓清晰，顯得硬直。

（5）獸類動物在走路的運動過程中，應注意腳趾落地、離地時會產生一定的高低弧度。

　　圖 3-36 中鹿的造型輪廓清晰。18 張原畫形成一個完步，每張原畫拍兩格。我們要注意到，鹿在行走時，每一步剛開始時都把腳抬得很高，同時我們還要仔細觀察鹿在抬腿時的運動弧線。

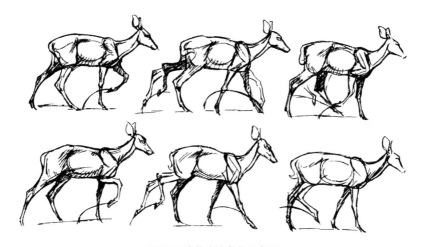

圖 3-36 鹿的走路動作示意圖

　　（6）尾巴的動作。尾巴運動為了達到平衡性和彈性為目的，因為尾部有許多關節，它們之間都會發生相互作用。尾巴的根部透過臀部與動物的身體相連，因此尾巴根部的動作受臀部運動的影響。

　　此外，尾巴的根部的動作還受動物尾巴關節鏈的影響，每一個關節與其連接的關節之間在運動中相互影響。當尾巴根部向上動時，相連接的那些尾部的關節也將會跟隨它運動，即使每一個關節段的運動相對於關節鏈中在它前面的那個關節段都會有稍微的延遲。

　　因此，當尾巴隨著身體的姿勢被做成上下運動的動畫時，我們會看到尾巴猶如波浪那樣的動作。然而一定要切記，尾巴根部的動作總是受制於所畫動物的臀部運動。

　　尾巴的動畫將完全取決於動物做運動的自然物理屬性，即該動物的四肢長短、運動的靈活性，以及臀部關節的旋轉程度等。因此，要實現生動真實的尾巴動畫，也許是在創作一個四足動物角色時所面臨的最大挑戰。

## 二、爪類動物與蹄類動物行走的區別

爪類動物和蹄類動物行走時有以下區別。

1. 蹄類動物的前肢關節向後彎曲，而爪類動物的前肢關節向前彎曲。因為前者是腕部關節彎曲，後者是肘部關節彎曲，所以正好相反。

2. 蹄類動物走動時四肢著地響而重，有「打」下去的感覺（見圖3-37）；而爪類動物走動時四肢著地輕而飄，有「點」下去的感覺。

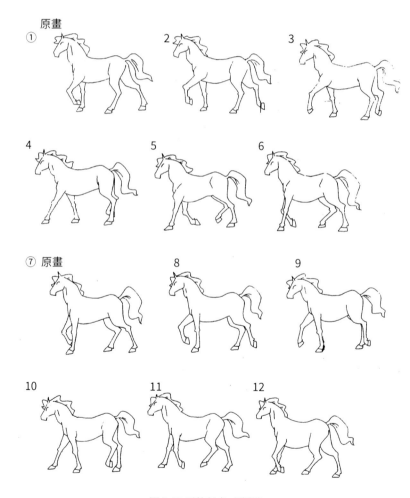

圖 3-37 馬的行走（蹄類）

3. 爪類動物的四肢都比較短，跨出的步伐相對來說比較小，不像馬這樣的蹄類動物有修長的四肢，步伐大。蹄類動物一般脊椎骨較硬，奔跑時背部基本上保持平直，缺少彈力。（見圖 3-38）

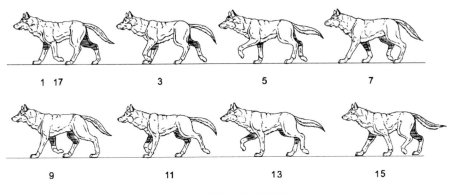

圖 3-38 狼的行走（爪類）

# 三、四足動物走路實例分析

## 狗走路

### （1）狗的骨骼結構

狗的骨骼可分為中軸骨骼和四肢骨骼兩部分，狗的骨骼種類主要是長骨和扁骨，可以用來支持運動、儲存礦物質等，牠們的體型天生就是運動型。狗的前肢大約承受了身體 70% 的體重，而後腿基本上就是奔跑的時候給身體提供一些助力。四肢骨骼包括前肢骨和後肢骨。

不同狗的頭骨形態差異很大，有的頭形狹而長，有的頭形寬而短。（見圖 3-39）

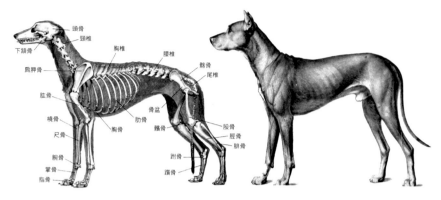

頭骨
頸椎
下頜骨
胸椎
腰椎
肩胛骨
髖骨
尾椎
肱骨
橈骨
尺骨
肋骨
骨盆
胸骨
髕骨
股骨
脛骨
腓骨
腕骨
跗骨
掌骨
蹠骨
指骨

圖 3-39 狗的骨骼和肌肉

## （2）大狗行走

圖 3-40 中狗行走時完成了四足的相互交替，是一套完整的走路循環，清晰標示出狗走路時的特徵。一側以後腳踢前腳的方式，先完成一側腿的抬起、落下；然後再換另一側。中間幀要細膩，腿部結構要準確。一張原畫拍一格，動作更為細膩、生動。注意身體背部隨腿部抬起時形成的拱起。

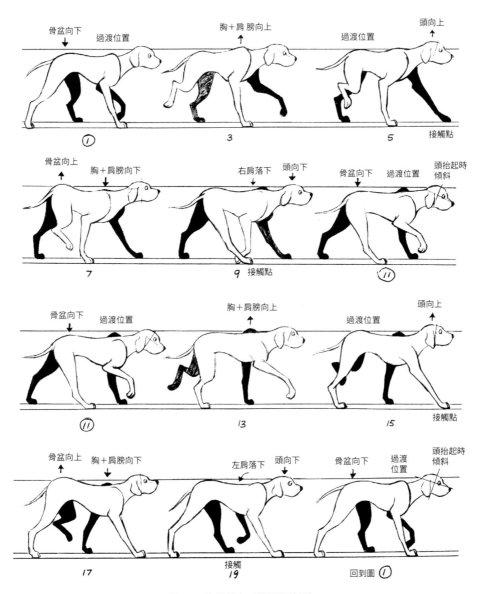

圖 3-40 狗的行走（後腳踢前腳）

### （3）小狗行走

圖 3-41 是完整的一套小狗走路循環，與圖 3-40 的走路方式相同，也是後腳踢前腳的方式。先是左後足抬起、落下，緊接著左前足抬起；左前足著地時，換右後足抬起、落下。全套動作用 8 張原畫，畫面 17 與畫面 1 一樣，形成原畫循環。再各加一些中間幀，迪士尼採用一拍一（一張原畫拍 1 格，餘同）的方式，動作細膩生動。

圖 3-41 小狗的行走（後腳踢前腳）

### ▶ 大象走路

一頭象需要 1 秒或 1.5 秒完成一個完整的走步。① = ㉕（表示畫面 25 與畫面 1 相同，餘同），形成與原畫的循環，每張原畫拍 2 格。（見圖 3-42）

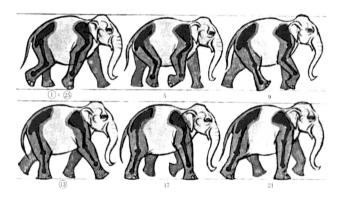

圖 3-42 大象的側面循環走路動作（後腳踢前腳）

### 花豹行走

在圖 3-43 中，花豹走路時按對角線的方式四足交替順序走路。在花豹走路運動過程中，腳趾落地，離地時會產生高低弧度。花豹前肢的掌部和腕部、後肢的趾部和跟部永遠是離地的。

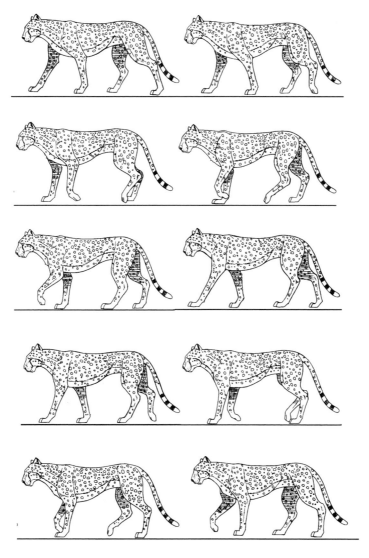

圖 3-43 花豹的行走（對角線走步）

　　圖 3-44 中為花豹潛行的走路方式，一般是發現獵物時的走路姿勢。在行走過程中，花豹抬腿弧度低，身體壓低，盡量不讓獵物發現。

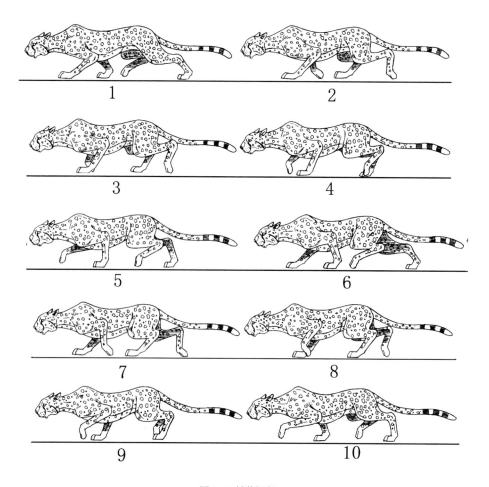

圖 3-44 花豹潛行

### 貓側面走

　　圖 3-45 是一套完整的小貓走路的循環動作，使用對角線的走步方式。貓對角線的腿同時抬起，同時落下。全套動作用 9 張原畫，① = ⑩，形成原畫循環。

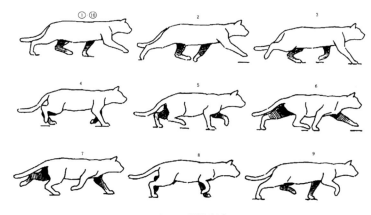

圖 3-45 貓的行走

## ▶ 獅子正面走

圖 3-46 是獅子正面行走的動畫循環。圖例展示出獅子氣勢威武的走路特徵。注意前爪抬起時肩關節的傾斜角度的變化，身體背部隨腿部抬起時會形成一定幅度的拱起。

圖 3-46 獅子的行走（對角線的走步）

# 第三節　四足動物跑步的運動規律

## 一、四足動物奔跑的基本規律

1. 四足動物奔跑時，通常只有一隻或兩隻腳著地，腳步接觸地面的順序是後右、後左、前右、前左。速度很快時，前兩足和後兩足交替觸地（前肢和兩後肢的交換步法）。（見圖 3-47 和圖 3-48）

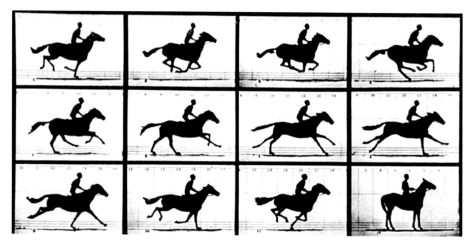

圖 3-47 馬奔跑的影像資料

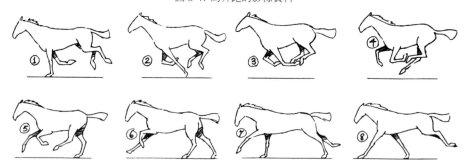

圖 3-48 馬奔跑動作示意圖

2. 四足動物在奔跑時，牠的奔跑動作與走步時四條腿的交替分合相似。但是，跑得越快，四條腿的交替分合就越不明顯。有時會變成前後各兩條腿同時屈伸，四腳離地時只差一到兩格。

3. 四足動物奔跑過程中，身體的伸展（拉長）和收縮（縮短）姿態變化明顯。（見圖 3-49）

（a）壓縮　　　　　　　　　　　　（b）伸展

圖 3-49 狗奔跑的示意圖

4. 四足動物在快速奔跑的過程中，四條腿有時會呈騰空跳躍狀態，身體上下起伏的弧度較大。但在極速奔跑的情況下，身體起伏的弧度又會減小。（見圖 3-50）

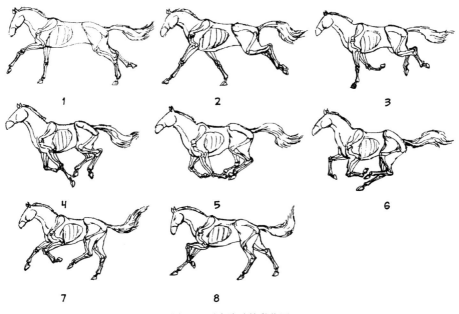

圖 3-50 馬奔跑時的動作圖

5. 為表達四足動物奔跑的動作速度，一般跑步中間需畫11～13張原畫，快速奔跑為8～11張原畫（動畫拍1格）。（見圖3-51）

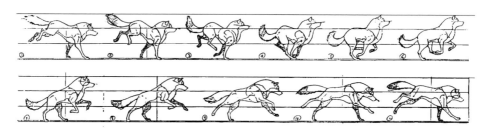

圖 3-51 狗跑步的示意圖

特別快速飛奔為5～7張原畫。（動畫拍1格）（見圖3-52）

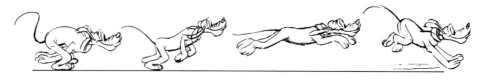

圖 3-52 狗快速飛奔的示意圖

# 二、蹄類動物奔跑範例

蹄類動物奔跑先以馬為例進行說明，再介紹鹿的飛奔。

馬的奔跑運動方式也是用兩前足和兩後足交換的步法。四足運動充滿著彈力，給人以蹦跳出去的感覺。邁出步伐的距離更大，並且常常只有一隻腳與地面接觸，甚至全部騰空，每個循環步伐之間落地點的距離可達身體三、四倍的長度。馬奔跑的速度相當快，速度可達每小時50公里，1秒鐘可跑3個完整步伐。一般蹄類動物的脊椎骨較硬，奔跑時背部基本上保持平直，缺少彈力。

## ▶ 馬跑步範例1

圖3-53是一套完整的馬快跑動作。這種大跑的步伐不用對角線的步法，而是用左前右前、左後右後交換的步法，即前兩足和後足的交換。

當馬的兩條前腿大力一蹬時，馬即騰空而起，並常常只有一隻腳與地面接觸。

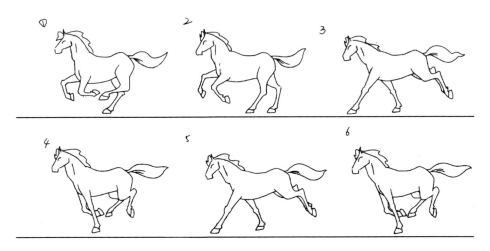

圖 3-53 馬快跑動作圖（1）

前進時身軀的前後部有上下跳動的感覺。這種大跑的步法，步伐跨出的幅度較大，第一個起點與第二個落點之間的距離超過了體長，速度大約是每秒鐘兩個完步。①＝⑦，完成一個奔跑循環。

### ▶ 馬跑步範例 2

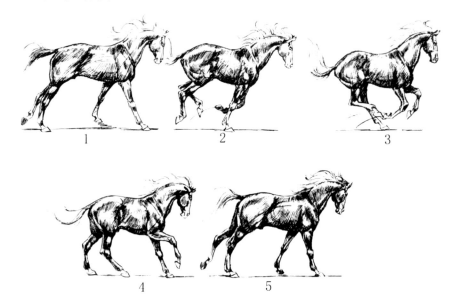

圖 3-54 馬奔跑動作圖（2）

對圖 3-54 中的畫面說明如下。

畫面 1 中，馬的左後足抬起，三足著地，身體拉長。畫面 2 中，馬的身體傾斜，胸部下降，臀部抬起，前肢單足著地，後肢抬起，背部會拱起。畫面 3 中，馬的四足抬起使腹部下面、身體收縮。畫面 4 中，馬三足落地，右前足抬起，臀部下降，胸部抬起。畫面 5 回到起始畫面。

### ▶ 馬跑步範例 3

圖 3-55 是馬的一套完整跑步動作，運動方式也是兩前足和兩後足交換的步伐。

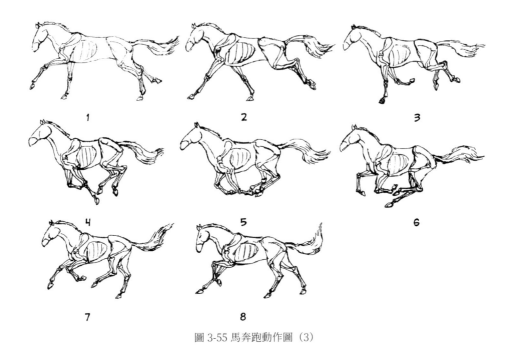

圖 3-55 馬奔跑動作圖（3）

## 馬跑步範例 4

圖 3-56 為馬傾斜四分之三角度的側跑。

圖 3-56 馬傾斜四分之三角度的側跑

### ▶ 馬快速飛奔範例

　　圖 3-57 中這種大跑的步伐不用對角線的步法，而是用左前右前、左後右後交換的步法，即前兩足和後足的交換。①＝⑰，完成一個奔跑循環。

(a) 馬飛奔分解圖　①－⑰

(b) 動畫重疊位置圖

圖 3-57 馬飛奔的動作圖

### ▶ 馬快步走範例

　　圖 3-58 是馬快步走時抬高步伐、生氣勃勃的動態。要注意相反的腿（左前腿與右後腿）在活動時是緊湊地同時抬腿。快步走用 4 張原畫，①＝⑤，形成一個循環。

圖 3-58 馬快步走的動作圖

鹿飛奔範例

在圖 3-59 中，九色鹿奔跑時身體有明顯的收縮與拉長，前肢落地，後肢蜷縮並壓低身體，預備讓動作向上牽引而使身體拉長，躍起騰空，身體上下起伏的弧度較大。

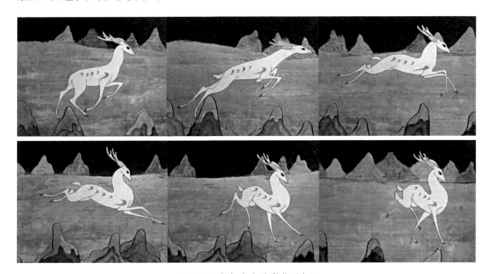

圖 3-59 九色鹿奔跑動作分解

# 三、爪類動物跑步範例

爪類動物的奔跑方法基本上和蹄類相同，下面我們來了解爪類動物的奔跑動作。

爪類動物的奔跑法屬前肢和兩後肢的交換步法。不過，爪類的猛獸大都天生有一條比較柔軟的脊椎骨，這條柔軟的脊椎骨能像彈簧那樣彎曲，奔跑時能增加身體的彈性，每次用後腿一蹬，背椎一挺，就可躍出很遠的距離。

爪類猛獸的四肢都比較短，跨出的步伐相對來說比較小，不像馬這樣的蹄類動物有修長的四肢，步伐大。

爪類動物的奔跑舉例說明如下。

## 狗正側面奔跑

圖 3-60 是狗飛奔的一套循環動作，狗前肢著地，之後蜷縮身體，背部拱起最高。後肢著地時，身體拉長向上，隨後身體騰起。四條腿有時呈騰空跳躍狀態，身體屈伸起伏較大。尾巴、耳朵也呈曲線運動狀態。

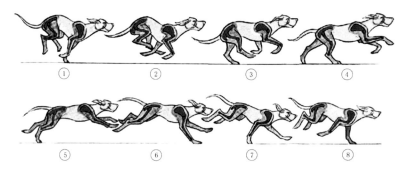

圖 3-60 狗正側面奔跑（選自迪士尼原畫）

## 狗正面、背面奔跑

圖 3-61 是狗的一套正面與背面飛奔循環動作，設計正面與背面奔跑時要注意狗在透視變化下的結構變化和四肢的透視關係，肩部與骨盆由於四肢運動的關係呈相反的傾斜關係。

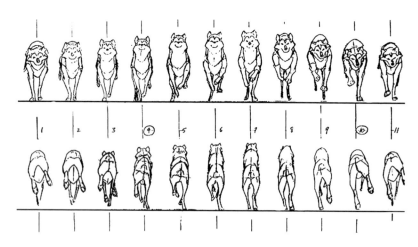

圖 3-61 狗正面、背面奔跑動作分解圖

### 狗正面跑

圖 3-62 是一套狗向前奔跑的循環動作,從左後肢著地開始,右後肢、右前肢、左前肢,四足相繼交替落地,屬於前肢和兩後肢的交換步伐。應注意狗在奔跑時的足部透視變化。

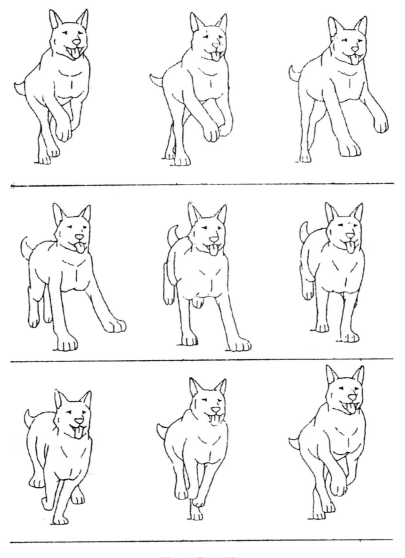

圖 3-62 狗正面跑

## ▶ 狗斜側跑

圖 3-63 是狗斜側奔跑的循環動作。應注意狗在透視變化下的結構變化，以及狗四足的踏步位置。

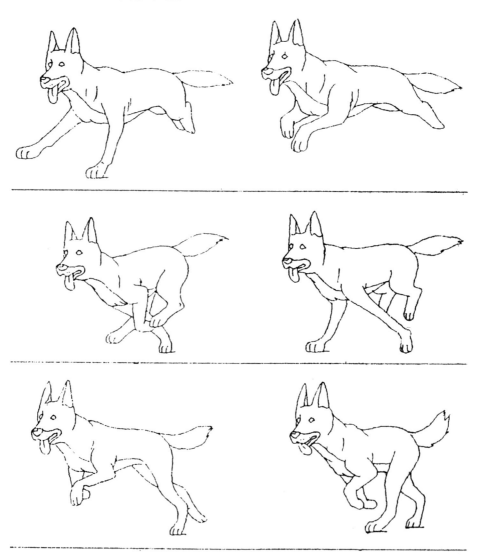

圖 3-63 狗斜側跑的動作圖

#### 貓的跑步

　　貓的跑步主要是由後腿推動起跳。推動動作之後，貓就騰空，肩部和臀部抬起又落下，形成背部線條的擺動。

　　當貓的肩部向下、前腿承擔身體重量時，頭部傾斜成略接近於地平線的角度，脊椎同時一屈一伸。（見圖 3-64 和圖 3-65）

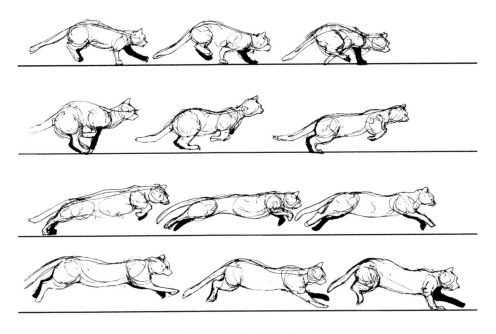

圖 3-64 貓正側跑的動作圖

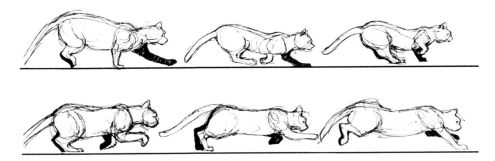

圖 3-65 貓正側潛行跑步的動作圖

## 花豹、獅子奔跑

　　圖 3-66 和圖 3-67 是花豹的一套飛奔循環動作。花豹前肢著地，之後蜷縮身體，背部拱起最高、後肢著地時，身體拉長向上，隨後身體騰起，四條腿有時呈騰空跳躍狀態，身體屈伸起伏較大。尾巴、耳朵也跟隨著運動狀態呈曲線起伏。

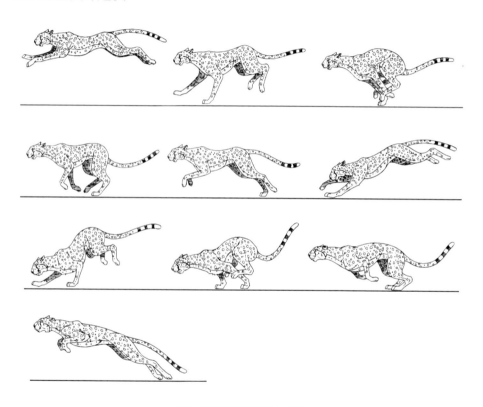

圖 3-66 花豹正側跑的動作圖

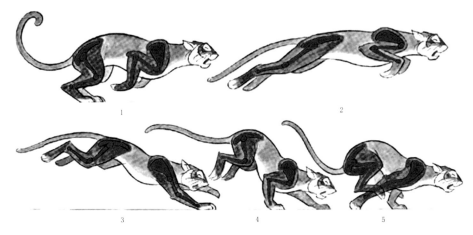

1　　　　　　　　　　　　2

3　　　　　　　4　　　　　　　5

圖 3-67 獅子正側跑動作的分解

# 第四節　四足動物跳躍的運動規律

## 一、四足動物的跳、撲方式

　　獸類動物的跳和撲常在以下的一些情況出現，如鹿、羊、馬等蹄類動物，在遇到障礙物或溝壑時，常常產生跳躍動作；爪類動物如獅、虎、貓等，牠們除了善於跳躍之外，還經常運用身體的屈伸、猛烈撲跳動作捕捉獵物。

　　獸類動物跳躍和撲跳動作的運動規律基本上與奔跑動作相似。不同之處是在撲跳前一般有一個比較長的準備動作階段，身體和四肢緊縮，頭和頸部壓低或貼近地面，兩眼盯住前方目標。躍起時爆發力很強，速度很快，身體和四肢迅速伸展、騰空，呈弧形拋物線撲向獵物。前足著地時，身體及後肢產生一股前衝力，後腳著地的位置有時會超過前腳的位置。如連續撲跳，身體又再次形成緊縮，繼而又是一次快速伸展、撲跳動作。

　　爪類動物除了奔跑的本領外，也練就了一套高速跳躍的本領。

　　比如，老虎在捕獵羚羊時，常讓有耐力的羚羊逃掉，因此，老虎在覓

食時常常突然襲擊，在羚羊未發覺時，突然一躍跳過去，將之擒住。在老虎起撲時羚羊即使驚覺，也來不及逃跑。

因此，跳躍能獲得比奔跑更快的速度。

# 二、爪類動物的跳、撲方式

### ▶ 獅子跳躍時的骨骼分析

獅子在跳躍時，後腿的下部比上部短一些，這樣獅子在跳躍時可以更富有彈性。（見圖 3-68 和圖 3-69）

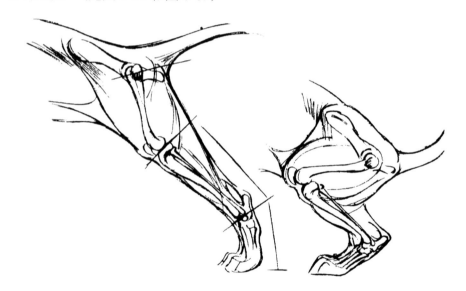

圖 3-68 後腿跳躍時的骨骼

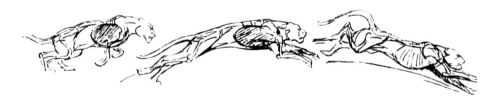

圖 3-69 獅子跳躍時的骨骼分析圖

### ▶ 獅子跳躍的動作分析

下面分析獅子跳躍的動作（見圖 3-70 和圖 3-71）。

（1）獅子身體準備躍起，注意後半身如何在身體底下緊縮，準備蹬出，前腳正將蹬離地面（一般是在躍出前，軀幹先往後收縮成蹲狀，儲備力量）。

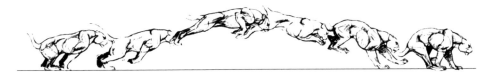

圖 3-70 獅子跳躍的動作圖（1）

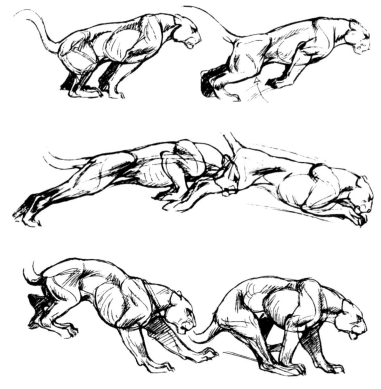

圖 3-71 獅子跳躍的動作圖（2）

（2）動物在跳躍衝出去時，注意觀察身體後部移動的情形。

（3）身體蹬出去，有力的動態線貫穿整個身體，在衝出去時，前部往軀幹部收縮。在運動過程中，身體懸空，前肢彎起並伸向前方，準備著地。

（4）著地時，前肢先接觸地面。右前腿先著地，承受了身體的重量，左前腿伸出著地，後部從張開的姿勢縮回來。

（5）右前腿在著地時又伸直。假使從這個姿態還要繼續跳躍，就要恢復到開始時的動態。

### 狗跳、撲動作

狗跳、撲動作分析（見圖 3-72）。

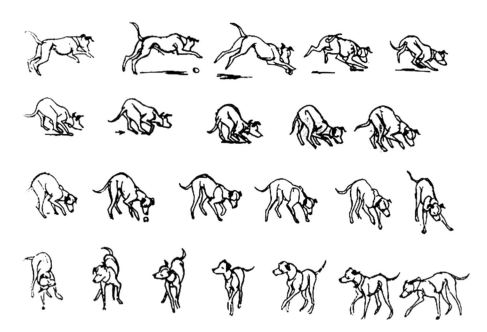

圖 3-72 狗跳、撲的動作圖

# 三、蹄類動物的跳、撲方式

## 🔺 鹿跳躍

鹿的身體高而瘦長，腿的骨骼構造非常突出。動作優美，非常富有節奏感。其特徵是長有實心且分叉的角，雄性體型大於雌性體型。通常雄鹿有角，有些種類的鹿雌雄都有角或都無角；腿細長，善於奔跑。（見圖3-73和圖3-74）

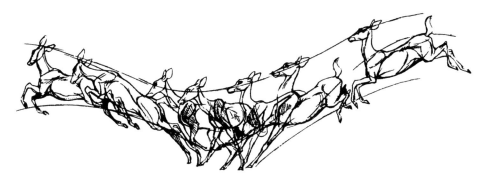

圖 3-73 鹿的跳躍（1）

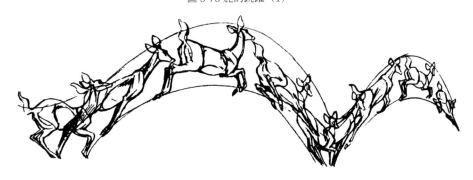

圖 3-74 鹿的跳躍（2）

注意圖中鹿後部所經過的弧線較低，當鹿著地時頭部和脖子是怎樣往後的，在牠躍起時又是如何把頭和脖子伸出的。

### 袋鼠跳躍

袋鼠體型較大，靠兩後肢支撐身體的站立和行動。由於牠的前肢特別短小無力，靠前肢來行動很不方便，跳躍就成為牠前進的常見方式。

袋鼠的跳躍步法是只用後肢與地面接觸，兩後足靠攏，同時跳離地面，當身體已經向前彈出後，就利用粗而長的尾巴來平衡身體，牠那雙特別發達而有力的後腳做一連串的跳躍，就能推動身體向前移動。每一次跳步可達身長五倍的距離，最高時速可達每小時 30 公里。一隻體重達 100 公斤的袋鼠，竟能一躍而跳到 3 公尺的高度，可見牠那後腿具有多麼驚人的彈跳力量。（見圖 3-75）

圖 3-75 跳躍的袋鼠運動圖

### 兔子、松鼠跳躍

兔子善於跳躍，也是一種四肢發育不平衡的動物。由於牠體小力弱，容易被強敵所侵襲，天生膽小。幸虧牠有跳跑的特長，彌補了自身的弱點。兔子奔跳時的動作特別快，脊椎骨特別柔軟，身體伸屈幅度大，彈力強，換步時間短促，騰空竄逃的時間較長。

在圖 3-76 中，兔子跳躍時要注意牠伸長和收縮的動作體態。

<div align="center">圖 3-76 兔子的跳躍姿態</div>

#### ▶ 松鼠跳躍

　　松鼠是典型的樹棲小動物，身體細長，被柔軟細密的長毛反襯顯得特別小。體長毛多而蓬鬆，常朝背部反捲。（見圖 3-77）

<div align="center">圖 3-77 松鼠的跳躍動作</div>

　　在圖 3-77 中，松鼠在做跳躍動作時，身體和四肢緊縮。躍起時，爆發力很強，身體和四肢迅速伸展、騰空，成弧形拋物線運動。

　　尾部也跟隨身體做相應的跟隨曲線動作，整體動作快速，節奏敏捷、流暢。

**思考和練習**

1. 繪製蹄類、爪類動物走路的原畫、動畫。
   要求：注意區別蹄類與爪類動物在行走時的不同之處，著重刻劃四足動物行走過程中腿部運動與頭部、肩部、臀部上下的協同配合運動。

2. 繪製動物的跑步動作。
   要求：注意區別蹄類與爪類動物奔跑時身體的變化，著重刻劃四足動物奔跑過程中身體的屈伸運動，及追隨配合身體運動的耳朵、尾巴的運動。

3. 繪製動物的跳躍動作。
   要求：注意動物在跳撲中動作體態的刻劃，身體突出時力的動態線的貫穿，以及尾部的跟隨曲線運動所表現的流暢性。

# 第四章
# 禽類、魚類、昆蟲及爬行類動物的基本運動規律

**學習目標：**

◆ 掌握禽類與魚類等動物的基本結構。

◆ 掌握禽類動物走路、划水、飛翔的基本規律及魚類等動物游水的基本規律。

**學習重點：**

◆ 掌握禽類動物走路時對身體、雙腳、頭部互相配合的協調運動。

◆ 掌握禽類飛翔時搧動翅膀的曲線運動。

# 第一節　家禽類的運動規律

禽類可分為家禽、飛禽、涉禽。

家禽以走為主，如雞、鴨、鵝等，牠們主要靠雙腳走路或在水中浮游，有時也能撲打著雙翅做短距離的飛行動作。

## 一、雞走路的運動規律

### ▶ 雞的體態特徵

圖 4-1 表現了雞的體態特徵。

圖 4-1 雞的體態

### 雞走路的動作規律

雞走路的動作規律分析如下（見圖 4-2 和圖 4-3）。

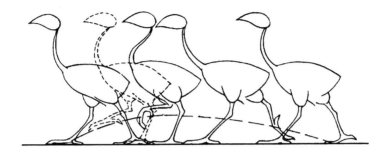

圖 4-2 雞走路時頭和腳的關係圖

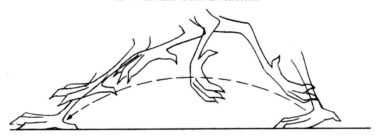

圖 4-3 雞走路時腿部的動作

1. 雙腳前後交替運動，走路時身體略向左右搖擺。

2. 走路時為了保持身體平衡，頭和腳互相配合著運動，一般是當一隻腳抬起時，頭開始向後收，抬起的那隻腳向前至中間位置時，頭收到最前面；當腳往前落地時，頭也隨之朝前伸到頂點。

3. 在畫雞走路動作中間幀時，應當注意腳部關節運動的變化。腳爪離地抬起向前伸展時，趾關節的彎曲與地面形成弧形運動。

### ▶ 雞的走路動作範例

雞的走路動作範例如圖 4-4 和圖 4-5 所示。

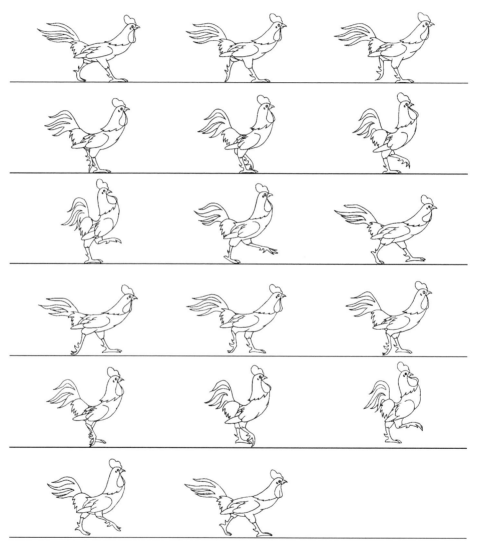

圖 4-4 公雞的走路動作

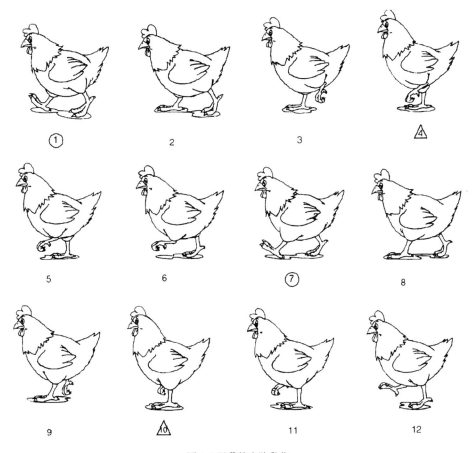

圖 4-5 母雞的走路動作

# 二、鴨走路的運動規律

　　鴨有野鴨、家鴨之分。野鴨的體型相對較小，頸短，常年生活在水面上，潛水能力較強，以水中小動物（小魚、小蝦等）為食。家鴨體型相較於野鴨稍大，生活在水中或陸地上，以水中的小動物（魚、蝦、泥鰍等）和植物為食。鴨的體型較小，羽毛較短，飛行距離有限。（見圖 4-6）

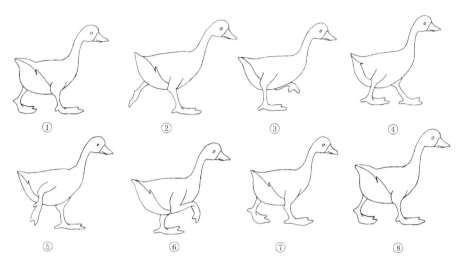

圖 4-6 鴨的走路動作

# 三、鵝走路的運動規律

　　鵝的脖子很長，身體寬壯，胸部豐滿，尾短，腳大有蹼。羽毛呈白色或灰色，額部有橙黃色或黑褐色肉質突起，雄鵝突起較大。鵝的身軀龐大，完全失去了飛行能力，在地上行走不便，但在池塘或在河流中卻能暢游自如。（見圖 4-7 ～圖 4-9）

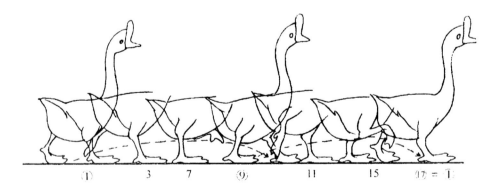

圖 4-7 鵝走路的腳部動作（①～為一個循環動作）

圖 4-8 鵝的走路動作（1）

圖 4-9 鵝的走路動作（2）

## 四、鴨、鵝划水的運動規律

1. 腳前後交替划水，動作柔和。鵝腳（單右腳）下划時較有力，收腳時較柔軟。
2. 左腳逆水向後划動時，腳蹼張開，形成外弧線運動，動作有力。
3. 右腳與此同時向上收回，腳蹼緊縮，成內弧線運動，動作柔和，以減小水的阻力。
4. 身體的尾部，隨著腳在水中後划和前收的運動，會略向後左右擺動。圖 4-10 所示為鵝腳划水的動作。

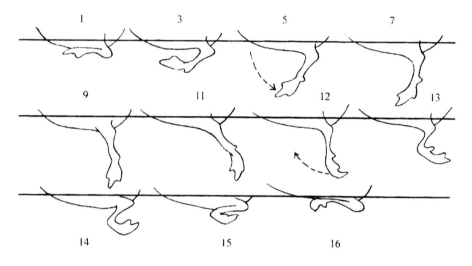

圖 4-10 鵝腳划水的動作

## 第二節　飛禽類的運動規律

飛禽以飛為主要運動，一般是指鳥類。

鳥類的共同特徵是會飛，但許多的昆蟲也都能飛，甚至有些哺乳動物也能飛。有些鳥類經過不斷進化，已經喪失了翼的功能，如鴕鳥、火雞、企鵝等。

# 一、鳥的構造

鳥類從外形來看，有四個組成飛行能力的部分，牠們分別是翅膀、尾巴、鳥腿、鳥身。

- ◆ **翅膀**：可以產生飛行動力。
- ◆ **尾巴**：可使鳥兒飛得平穩、靈活機動。
- ◆ **鳥腿**：是起飛和著陸的工具。
- ◆ **鳥身**：將各個部分連成一個整體，附在身上的飛行肌肉可以搧動翅膀以產生力量。

從鳥的內部結構來看，也可進一步發現牠有別於其他動物的有利於飛行的自然構造。

## ▶ 羽毛

羽毛是構成鳥類飛行的重要因素，一根羽毛的重量很輕，卻非常光滑堅韌。主軸兩旁斜長著兩排平行的羽枝，羽枝的兩旁又長著許多長纖毛，纖毛的兩旁又有許多微細的小鉤相互勾連，這樣就使得羽枝可分可合，成為能夠調節氣流的特殊構造。（見圖 4-11）

圖 4-11 羽毛的構造

### ▶ 羽翼

　　鳥的羽翼堅韌、光滑、柔軟。羽翼的剖面是流線型的，前緣較厚，後緣較薄。翼面圓滑，翼底微凹。鳥在飛行時，將翼略為傾斜，形成迎角，切入空氣，就可以增加升力。鳥翼搧撲可產生推力，當鳥翼用力向下划時，所有的主要羽翼都重疊起來，以便壓迫空氣，產生推力。向上伸展時，則把主要羽翼鬆散開來，使空氣易於流過，不斷地循環搧撲，就可以不斷地獲得推力。（見圖 4-12）

圖 4-12 羽翼

　　由於翼的運動，為鳥的飛行製造了動力，這就是鳥類能夠飛行的原因。

## 骨骼

骨骼是構成鳥類飛行的另一個內在的重要因素。（見圖 4-13）

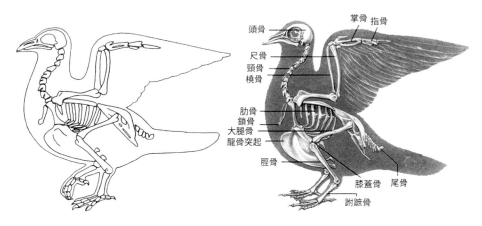

頭骨

掌骨　指骨

尺骨

頸骨
橫骨

肋骨
鎖骨
大腿骨
龍骨突起

脛骨

膝蓋骨　尾骨

跗蹠骨

圖 4-13 鳥的骨骼

鳥類適於飛翔，其骨骼輕而堅固，骨片薄，長骨內中空，有氣囊穿入。脊椎可分為頸椎、胸椎、腰椎、脊椎和尾椎五部分。

# 二、闊翼類動物飛行的運動規律

闊翼類動物包括鷹、雁、天鵝、海鷗、鶴、鴿子等。

## 闊翼類動物的動作特點

1. 以飛翔為主，飛行時翅膀上下搧動變化較多，動作柔和優美。
2. 由於翅膀寬大，飛行時空氣對翅膀產生升推力和阻力，托起身體上升和前進。搧翅動作一般比較緩慢，翅膀搧下時展得略開，動作有力；抬起時比較收攏，動作柔和。
3. 飛行過程中，當飛到一定的高度後，用力搧動幾下翅膀，就可以利用上升的氣流展翅滑翔。
4. 闊翼類鳥的動作都是偏緩慢，走路動作與家禽相似。涉禽類鳥腿腳細長，常涉水步行覓食，能飛善走，其提腳跨步屈伸的動作幅度大而明顯。

　　大鳥翅膀上下搧動的中間過程需按曲線運動規律來畫動畫。（見圖4-14）

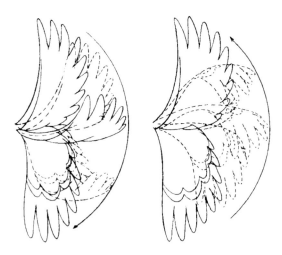

圖 4-14 大鳥翅膀上下搧動的基本動作

### 鴻雁

　　鴻雁是一種水鳥，屬於蹼足類游禽，形似家鴨，但比家鴨大，背部比家鴨彎。

　　鴻雁是候鳥，每年遷徙，遷徙時是由一隻老雁領飛，作一字形或人字形飛行，大約從秋分到寒露時遷徙到南方，次年春暖再遷徙回北方。（見圖 4-15）

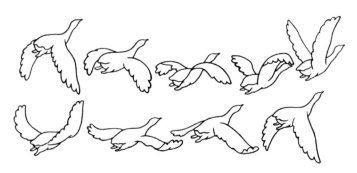

圖 4-15 鴻雁的飛行

鴻雁的飛行動作規律如下：

1. 兩翼向下撲時，因翼面用力拉下過程中與空氣相抗，翼尖彎向上。
2. 翼撲下時就帶動著整個身體前進。
3. 往上收回時，翼尖彎向下，主羽散開讓空氣易於滑過。
4. 收回動作完成後再向下撲，開始一個新的循環。

圖 4-16 為鴻雁翅膀上下搧動時的特點。

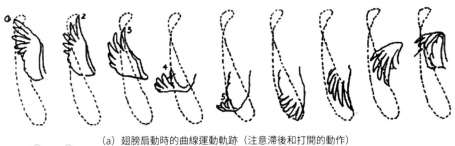

（a）翅膀扇動時的曲線運動軌跡（注意滯後和打開的動作）

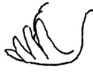

錯誤的下壓形態　　　　　錯誤的上提形態

（b）錯誤的下壓和上提形態

（c）S形運動

圖 4-16 鴻雁翅膀上下搧動時的特點

### ➡ 鷹

　　鷹是一種猛禽，翅寬，尾寬，善於高飛，頭部接近白色，上嘴鉤曲，腳強健有力，趾有銳利的爪，一雙有力的利爪能夠有力地抓捕獵物。鷹善於飛行，在飛翔時，翼短而寬。前端圓，尾較長。一般常常是搧翅和滑翔交替進行，呈直線狀飛翔，在飛翔時翼保持水平狀，並常在空中呈圈狀飛翔。（見圖 4-17）

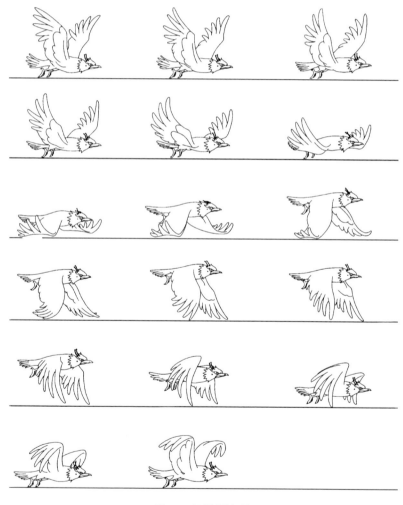

圖 4-17 老鷹搧動翅膀

　　圖 4-17 動畫中的①～⑨是一個完整的搧動翅膀飛翔動作的循環。動畫①時，身體在空中稍稍下降；當翅膀向下壓時，在動畫⑥，身體會稍稍上升；在動畫⑦、⑧時，翼梢的翎毛散開，以便空氣可以從中間穿過。

　　鷹的滑翔是鳥類常用的一種飛行方式。當鳥飛到一定的高度，用力搧幾下翅膀，就可以利用上升的氣流滑翔，翼面較大的鳥類比翼面較小的鳥類善於滑翔。

　　鷹在滑翔時，會利用地面上升的熱氣流作升力，在上升的氣流柱上做盤旋。滑翔時兩翼張開，乘著氣流飄蕩，由尾巴來導向。轉身時，身翼稍向內側成傾斜面，就可以順勢轉變方向。（見圖 4-18）

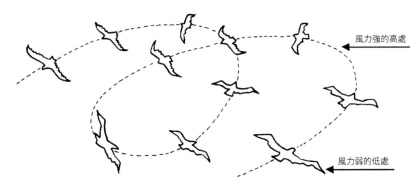

　　　　　　　　　　　　　　　　　　　　　　　風力強的高處

　　　　　　　　　　　　　　　　　　　　　　　風力弱的低處

圖 4-18 鷹的滑翔

### ➡ 海鷗

　　海鷗經常漂浮在水面上，會游泳、覓食或低空飛翔，牠們會突然如離弦之箭，從空中直達海面，瞬即又騰空而起。（見圖 4-19）

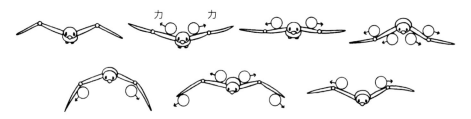

力　　力

圖 4-19 鳥翅膀上下搧動時的特點

　　海鷗的飛行特點是：翅膀向下搧動時，翼平壓空氣，翼尖稍向上彎，肘翼下搧到 240°左右，同時收肘部後提成 V 字形，進入新的循環。（見圖 4-20）

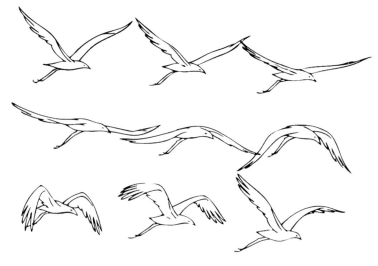

圖 4-20 海鷗飛翔

圖 4-21 是海鷗的滑翔動作。

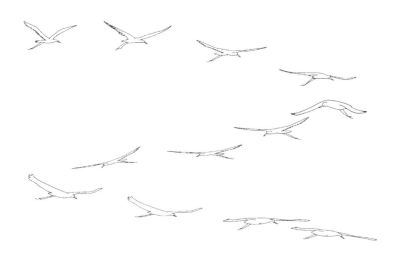

圖 4-21 海鷗的滑翔動作

### 鴿子

　　鴿子的身體呈流線形，有發達的胸大肌和胸骨，可使鴿子減少阻力而利於飛行。鴿子的長骨中空，可以減輕身體的重量，減輕飛行重量；飛行高度、飛行速度基於該鴿子的翼型、翼面，決定於牠撲翼的頻率和幅度。有時鴿子的翅膀會不完全伸展，只是短促地搧動一下，隨後會保持基本收攏的狀態片刻（這個片刻可能會有 1 ～ 2 秒鐘）。（見圖 4-22 ～圖 4-24）

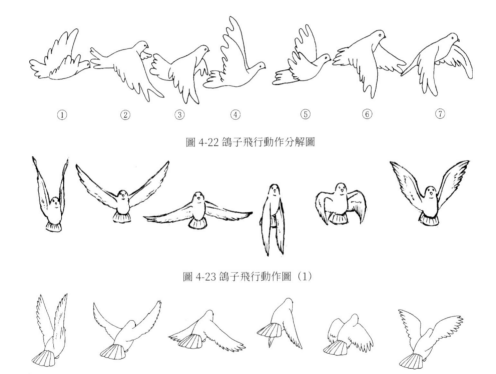

　①　　　　②　　　　③　　　　④　　　　⑤　　　　⑥　　　　⑦

圖 4-22 鴿子飛行動作分解圖

圖 4-23 鴿子飛行動作圖（1）

圖 4-24 鴿子飛行動作圖（2）

　　在圖 4-25 中，鴿子翅膀做大幅度的上下搧動。鴿子因翅膀長，飛行肌肉強大，故飛行迅速而有力。有一種比賽用的鴿子飛速最快，飛行高度可達 200 公尺左右。

圖 4-25 鴿子落下

# 三、雀類飛行的運動規律

## 麻雀

麻雀是一種林棲鳥，專吃昆蟲和穀物，在地面活動時雙腳跳躍前進。翅膀短圓，不耐遠飛，一般來說，鳥的身體越小，振翼就越頻繁。麻雀是體小翼小，每秒鐘可拍動翅膀十餘次，動畫表現牠的搧翼時，只畫上下兩個搧撲的動作及加上流線便可以。

麻雀能躥飛，短程滑翔，並且愛做跳步動作。（見圖 4-26）

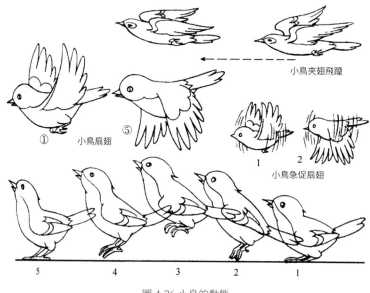

圖 4-26 小鳥的動態

小鳥飛行時的動作特點如下。

1. 動作快而急促，常伴有短暫的停頓，瑣碎而不穩定。

2. 飛行速度較快，形體變化較小，翅膀搧動的頻率較高，往往不容易看清翅膀的動作過程，一般用流線虛影來表示搧翅的快速動作。

3. 雀類由於體小身輕，飛行過程不是展翅滑翔，而是夾翅飛躥，身體有時還可以短時間停在空中，急速搧動翅膀並尋找目標。

4. 雀類很少用雙腳交替行走，常常用雙腳跳躍前進。（見圖 4-27）

圖 4-27 麻雀雙腳跳躍的動作

## 蜂鳥

　　蜂鳥體積相當小，當翅膀快速搧動時，蜂鳥的身體會受到氣流衝擊而偏斜；尾部的擺動能改變搧翅產生的氣流，使蜂鳥能平穩地飛行。

　　蜂鳥身輕翼小，根本就不可能做滑翔動作，但卻能向前飛和退後飛，另外還有一種很高超的飛行技巧——懸空停留。（見圖 4-28）

圖 4-28 蜂鳥飛行動作分解圖

蜂鳥的飛行動作特點如下：

1. 蜂鳥的翅膀是在身體兩側垂直上下飛速搧動的。
2. 懸停在空中時，蜂鳥的翅膀每秒搧動約 54 次，在垂直上升、下降或前進時每秒搧動約 75 次。
3. 蜂鳥就是靠翅膀的快速搧動飛行和懸停的。蜂鳥在快速搧動翅膀時，發出很像蜜蜂的「嗡嗡」聲。

### ▶ 燕子

　　燕子、海鷗等會利用風力在空中做很長時間的滑翔而不需要搧動翅膀。

　　當牠們逆風而上時，升到風力較強的高度，然後就轉身順風滑翔而下，速度漸增，獲得足夠的俯衝動力後，又再度轉身逆風上升，然後又再度轉身順風滑翔而下。如此不斷地循環，利用強風做動力滑翔數小時而不用搧撲翅膀。

　　燕子在滑翔時，身輕靈活，飛行時把翅膀用力一夾，會像箭一樣向前飛躥。（見圖 4-29）

<p style="text-align:center">圖 4-29 燕子的滑翔</p>

# 四、鳥飛翔範例

圖 4-30 ～圖 4-33 所示為不同鳥飛翔的範例。

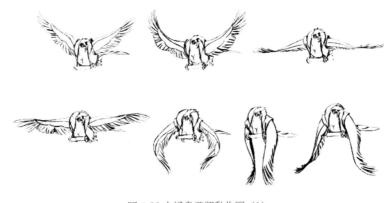

<p style="text-align:center">圖 4-30 卡通鳥飛翔動作圖（1）</p>

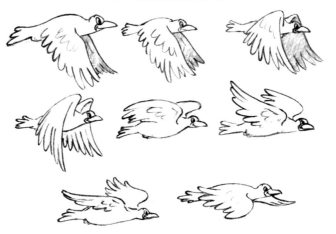

<p style="text-align:center">圖 4-31 卡通鳥飛翔動作圖（2）</p>

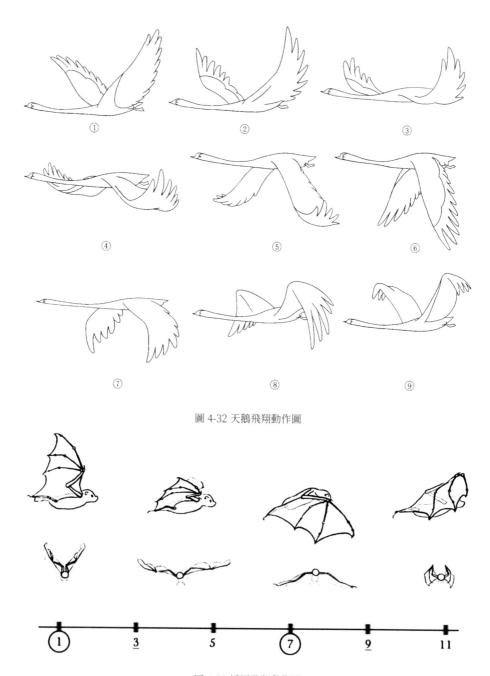

圖 4-32 天鵝飛翔動作圖

圖 4-33 蝙蝠飛翔動作圖

# 第三節　魚類的運動規律

　　魚類是生活在水中的一種脊椎動物，是用鰭來行動，靠腮來呼吸的，基本形態都是流線型，游動時是典型的曲線運動。

## 一、魚的外形結構及游動方式

### ▶ 魚的外形結構

　　魚類的身體可分為頭、軀幹、尾部三個部分，頭部附有一對魚腮。魚類的頭部主要有口、鬚、眼、鼻孔和鰓孔等器官。（見圖 4-34）

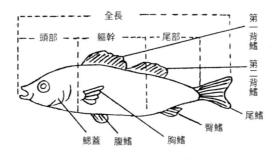

圖 4-34 魚的外形構造

　　頭的後部兩側鰓蓋後緣有一對鰓孔（只有鱔魚特殊，其左右鰓孔合成一個，位於腹面），這是呼吸時出水的通道。魚類的軀幹部和尾部主要有鰭、鱗片和側線器官。鰭是魚類的運動器官，可分為胸鰭、腹鰭、背鰭、臀鰭和尾鰭。（見圖 4-35）

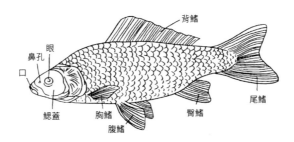

圖 4-35 魚的結構

　　魚在水中游動時，各鰭相互配合保持身體的平衡，並起推進、停留或轉彎的作用。

### ▶ 魚類的運動方式

　　魚類運動由三種方式交替進行。

- **全身肌肉運動**：全身肌肉運動是魚類最重要的運動方式，即魚類利用軀幹和尾部肌肉的交替收縮，使身體左右扭動來擊動水流，魚借助擊水所產生的反作用力將身體向前推進。
- **鰭的運動**：鰭是魚類特有的運動器官，在胸鰭、腹鰭、背鰭、臀鰭和尾鰭中，尾鰭對魚運動的作用較大。它不僅可結合肌肉的活動使身體保持平衡，而且還能像舵一樣控制著魚游動的方向。
- **魚鰓排水**：魚類利用呼吸時由鰓噴出來的水流來運動。例如，魚在靜止時，胸鰭不停地運動，其原因之一是用來抵消由鰓排水所引起的推進作用，以保證魚能停留在某一個位置上。

　　三種運動方式中，第一種是最重要的。魚類由於身體肌肉的收縮運動，引起軀幹和尾部的擺動，力越往後傳，尾部擺動的幅度越大，胸鰭要配合動作。轉身變向時要有力地撥水，增加動力。魚的運動形成不規則曲線運動。

# 二、魚的類型及其運動方式

　　魚類按體型可以分為紡錘形、側扁形、棍棒形。魚類在演化發展的過程中，由於生活方式和生活環境的差異，形成了各種各樣適應環境的體型。大致有以下三種體型。

### ▶ 紡錘形（又稱梭形）

- **體型特徵**：頭、尾稍尖，身體中段較粗大，其橫斷面呈橢圓形，側視

呈紡錘狀，如草魚、鯉魚、鯽魚等。這是魚類標準的體型，也是較為常見的體型。（見圖 4-36）

圖 4-36 紡錘形魚類

◆ **游動特點**：頭部擺動，引發軀幹和尾部的擺動，力傳到尾部，擺動的幅度較大。快速前進時，尾部擺動次數多而快；緩慢前進時，尾部擺動柔和，動作節奏慢。魚體是流線型，因此，動作快而靈活，變化較多。動作節奏短促，常有停頓或突然竄游。（見圖 4-37 ～圖 4-39）

圖 4-37 紡錘形魚游動時的動態線（1）

圖 4-38 紡錘形魚游動時的動態線（2）

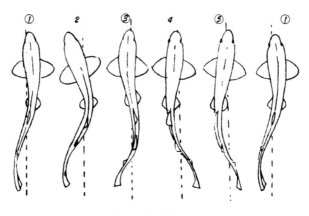

圖 4-39 魚的游動

　　魚游動時，身體沿著曲線的運動軌跡自由地擺動，非常靈動自然。

　　大一點的魚身體不動或少動，緩慢而穩定，靠魚鰭緩划和魚尾輕擺使魚身停在原地。小一些的魚常常群體活動。

## ▶ 側扁形

◆ **體型特徵**：魚體兩側很扁而背腹軸高，側視略呈菱形。這種體型的魚類通常適合在較平靜或緩流的水中活動，動作較遲鈍，如鯿魚、鱅魚等屬此類型。但窄扁而體長的帶魚游動速度較快，能似蛇一般地扭動身體在水中迅速前進。

◆ **游動特點**：前進速度緩慢，身軀動作不大，常會停止在水中，由胸鰭不停地撥水保持身體的穩定，會有突然轉體的動作，然後繼續停在水中。快速前進時，做波浪形曲線運動。（見圖 4-40）

圖 4-40 側扁形魚類

### ➡ 棍棒形

◆ **體型特徵**：魚體細長，其橫斷面呈圓形，側視呈棍棒狀，如鰻魚、黃
鱔等屬此種類型。這種體型的魚類多底棲，善穿洞或穴居生活。（見
圖 4-41）

圖 4-41 棍棒形魚類

◆ **游動特點**：棍棒形魚類身體較長，主要靠體側肌肉的左右交替伸縮，
全身做大波浪式的搖擺來產生動力，使身體在水中屈曲前游，背鰭和
尾鰭也相應做小波浪式的飄動，牠的胸鰭較小，作用不大。（見圖4-42
和圖 4-43）

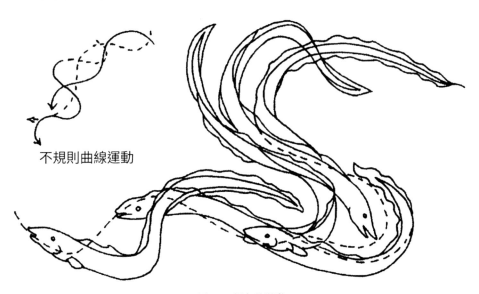

不規則曲線運動

圖 4-42 鰻魚的游動

圖 4-43 黃鱔的游動

### 平扁形

背腹軸很近，左右軸較長，兩側有連在一起的體盤，長期生活在水的底層，動作特別緩慢。（見圖 4-44）

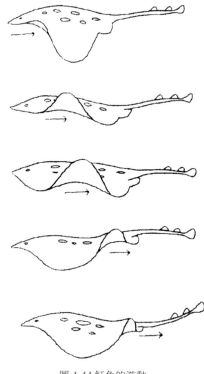

圖 4-44 魟魚的游動

# 三、金魚的運動規律

### ▶ 體型特徵

　　金魚的身體圓，眼睛大，腰部細。長長的魚尾寬大而飄拂，輕薄而柔軟。

### ▶ 游動特點

　　金魚的游動動作柔和、緩慢、優美，隨著身體的擺動，金魚兩側的魚鰭和長尾柔軟而飄忽。動作呈曲線運動規律。（見圖 4-45）

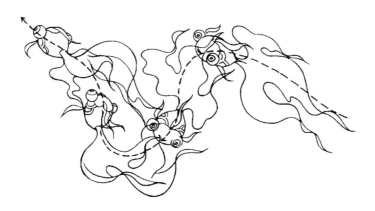

圖 4-45 金魚的游動（1）

　　在圖 4-46 中，金魚很明顯地在做曲線運動，魚尾由於質地輕薄，再加上水的浮力，猶如輕紗般地飄動，動作柔美、流暢，動作的速度較慢，呈曲線運動，變化多端。

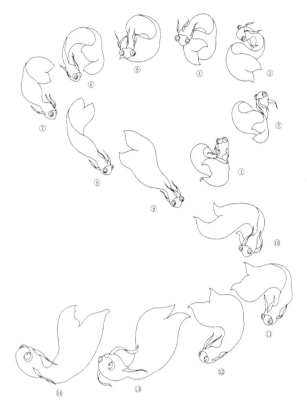

圖 4-46 金魚的游動（2）

　　在圖 4-47 中，金魚緩緩游移，翻動著精靈一般的眼睛輕盈地舞動。動畫繪製細膩，細節刻劃生動。

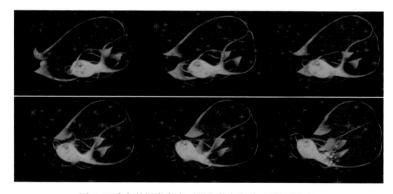

圖 4-47 金魚的游動動畫（選自動畫影片《幻想曲》）

# 四、海豚的運動規律

## ▶ 體型特徵

海豚是體型較小的鯨類，其體型屬於紡錘形，但尾鰭的生長卻是水平式的。海豚是一種游速相當快的動物，常成群結隊地在大海裡疾游，時而穿插著跳躍動作。

## ▶ 動作特徵

海豚的游泳動作不是左右擺動，而是上下拍打前進。海豚身體上滑溜溜的皮膚並不是緊繃的，而是富有彈性的。

在游動時，海豚收縮皮膚，使上面形成很多小坑，把水存進來，這樣，在身體的周圍就形成了一層「水罩」。當海豚快速游動時，「水罩」包住了牠的身體，和牠的身體同時移動。借助這個水的保護層，海豚游動時幾乎沒有摩擦力，也不會產生漩渦。（見圖 4-48）

圖 4-48 海豚的游動（1）

在圖 4-49 中，海豚上下拍打前進，身體的擺動彷彿下面沿著一個球體向前游動。海豚尾部達成平衡和調整方向的作用。以經過身體水流來觀察魚類身體的擺動位置，以此作為繪畫的依據，造型必須扭曲壓縮時，控制身體的體積大小、身體擺動的中心動態線就成為最重要的依據。

圖 4-49 海豚的游動（2）

圖 4-50 所示為海豚的魚躍動作。

圖 4-50 海豚的魚躍動作

# 第四節　昆蟲及爬行類動物的運動規律

從動作特點的角度區分，昆蟲及爬行類動物可分為以飛行為主、以跳躍為主、以爬行為主的三種類型。

## 一、以飛行為主的昆蟲的運動規律

以飛行為主的昆蟲有蝴蝶、蜜蜂、蒼蠅、蜻蜓等。

### ▶ 蝴蝶

（一）蝴蝶的形態特徵

蝶類觸角為棒形，觸角端部各節粗壯，成棒槌狀。身體和翅膀被扁平的鱗狀毛覆蓋，腹部瘦長。

（二）蝴蝶飛舞的動作特點

翅膀寬大，停歇時翅豎立於背上。蝶類白天活動，翅膀顏色絢麗多彩，人們往往將其作為觀賞昆蟲。蝴蝶翅膀上的鱗片不僅能使蝴蝶豔麗無比，還像是蝴蝶的一件雨衣。因為蝴蝶翅膀的鱗片裡含有豐富的脂肪，能保護蝴蝶，所以即使下小雨時，蝴蝶也能飛。

（三）蝴蝶的飛行規律（見圖 4-51）

圖 4-51 蝴蝶飛舞圖

1. 原畫應先設計好飛行的運動路線，一般是翅膀一張向上、一張向下。

2. 兩張原畫之間的飛行距離大約為一個身體的幅度，中間可以不加中間幀，或者只加一張中間幀。

3. 畫原畫和中間幀時，全過程可以按預先設計好的運動路線一次畫完。

4. 在畫蝴蝶飛行中的姿態外形時，應注意牠的各種變化，雖然搧翅動作大多是一上一下，或偶爾有雙翅合攏狀，但不可千篇一律。

### ▶ 蜜蜂

#### （一）蜜蜂的飛行動作特點

蜜蜂飛行的動作比較機械，單純依靠雙翅的上下振動向前發出衝力。雙翅的搧動頻率快而急促。蜜蜂的翅膀每秒可搧動 200 ～ 400 次。蜜蜂的體態特點是體圓翅小，只有一對翅膀。

#### （二）蜜蜂的運動規律（見圖 4-52）

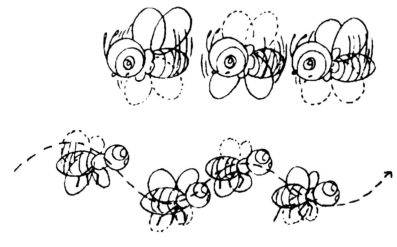

圖 4-52 蜜蜂飛舞

1. 在畫蜜蜂的飛行動作時，同樣也要設計好飛行時弧形的運動路線。

2. 在動作轉折點處畫成原畫，飛行過程中的身體可以畫中間幀。

3. 翅膀的搧動可以畫在同一張畫面上，也可以同時畫出上下兩對翅膀，即前一張原畫的翅膀向上畫實，翅膀向下畫虛；後一張原畫的翅膀與之相反，即向上畫虛，向下畫實。

4. 在上下翅之間可以加上幾根流線，表示搧翅的速度很快。

5. 飛行一段距離後，還可以讓身體在空中稍作停頓，只要畫出翅膀不停地上下搧動即可。

### 蜻蜓

蜻蜓屬於飛行的捕食性昆蟲。

#### （一）體型特徵

蜻蜓的頭大、身輕、翅長，左右各有兩對翅膀，雙翅平展在背部。身體很長，有對網狀交織的狹窄膜質狀翅膀，翅膀常為透明狀；蜻蜓的成對前翅和後翅得外形並不相同，棲息時雙翅伸平，蜻蜓得體格比較強健，並且擁有巨大而突出的雙眼，占著頭的大部分比例，有些蜻蜓的視界接近360°。足接近頭部（以便於捕食），腹部細長，眼突出，觸角小而不明顯。

#### （二）飛行動作的特點

一般的蜻蜓體型較大。牠的翅膀長而窄，為膜質，網狀脈絡極為清晰。蜻蜓飛行能力很強，每秒鐘可達 10 公尺，既可突然迴轉，又可直入雲霄，有時還能後退飛行。休息時，雙翅平展於兩側，或直立於背上。（見圖 4-53）

圖 4-53 蜻蜓的飛行動作圖

（三）蜻蜓的飛行規律

1. 在畫飛行動作時，可在一張原畫上同時畫出幾個翅膀的虛影。

2. 飛行時要注意細長尾部的姿態，不宜畫得過分僵硬。

圖 4-54 為蜻蜓的飛行動作圖。

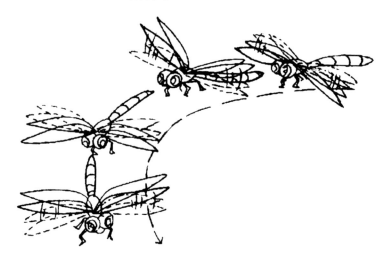

圖 4-54 蜻蜓的飛行動作圖

# 二、以跳躍為主的昆蟲（動物）的運動規律

## 蟋蟀

（1）體型特徵

蟋蟀身體為黑色或褐色，頭部有長觸角，後腿粗大善跳躍，後腿極具爆發力。

（2）動作特點

蟋蟀用腿交替走路，但基本動作以跳為主，後腿長而粗壯，彈跳有力，蹦跳的距離較遠。當發現獵物時，牠會突然騰身一躍，用一對有力的前足將其夾住。（見圖 4-55）

<div align="center">圖 4-55 蟋蟀的動作</div>

　　蟋蟀的跳躍動作：跳時呈拋物線運動，除了跳的動作，頭上的兩根細長觸鬚應做曲線運動變化。（見圖 4-56）

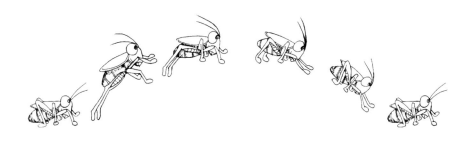

<div align="center">圖 4-56 蟋蟀的運動</div>

　　圖 4-57 是蟋蟀非常清晰的跳躍動作，6 張原畫生動地體現了動作的關鍵體態。原畫①為開始動作，在做往前跳躍動作的時候，蟋蟀要先積蓄力量，以便可以更好地躍起。原畫⑥為預備、壓低的動作關鍵畫面，加了多張動畫，使動作細膩，速度稍慢。原畫⑩是蟋蟀處於空中的姿態，強烈地

躍起做拋物線運動，身體動作極限拉長，也是彈性運動的很好的表現，直至在原畫⑫躍出，完成整個跳躍動作。頭上的觸角隨身體的運動做相應的曲線動作，顯得自然生動。

圖 4-57 蟋蟀的跳躍動畫（選自動畫影片《花木蘭》）

## 青蛙

◆ **體型特徵**：青蛙的四肢是前腿短而後腿長，後腿粗壯有力。青蛙的皮膚光滑，腳趾間有蹼；舌頭較長並有黏性，能迅速伸出捕捉昆蟲。

◆ **動作特點**：青蛙動作以跳為主。由於青蛙的後腿粗壯有力，所以彈跳力強，跳得既高又遠。（見圖 4-58）

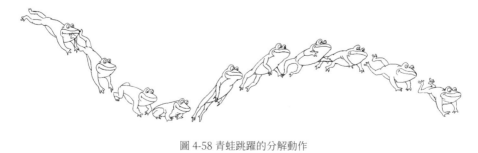

圖 4-58 青蛙跳躍的分解動作

青蛙在水中游泳時，前腿用於保持身體的平衡，後腿則用力蹬水，配合協調，游速較快。蛙類的游泳姿勢優美，動作柔和，富有節奏感。蛙類的游泳動作，先是雙腿向後蹬水，身軀順勢向前竄，前腿併攏並向前伸出。（見圖 4-59）

圖 4-59 青蛙的游泳

# 三、以爬行為主的動物的運動規律

爬行動物分為有足和無足兩種，有足動物如烏龜、鱷魚、蜥蜴、壁虎等，無足動物如蛇等。

## ▶ 烏龜

烏龜的腹背長有堅硬的甲殼，烏龜的頭、四肢和尾巴均能縮入甲殼內。

烏龜的動作特點：爬行時，四肢前後交替運動，動作緩慢，1 小時只能爬 100 多公尺。時有停頓，頭部上下左右轉動靈活。（見圖 4-60）

圖 4-60 烏龜的爬行動作

一般原畫①～㉔為四腳交替向前一個完整步伐（拍 2 格），時間近 2 秒。按實際需要可快可慢，都是用四肢前後交替向前爬行。

### ▶ 鱷魚

鱷魚不是魚，屬脊索動物門蜥形綱。牠入水能游，登陸能爬，以肺呼吸，四肢交替向前爬行，身體較為沉重，在陸地爬行時較為遲鈍。

鱷魚的動作特點：鱷魚也是四肢前後交替向前爬行，爬行時，長長的尾巴會隨著腳步左右緩緩擺動，形成波形的曲線運動。（見圖 4-61）

圖 4-61 鱷魚的運動

## ⇒ 蛇

### （一）蛇的體型特徵

蛇的長度範圍變化很大，有的蛇只有 10 公分長，而有的蛇則長達 10 公尺，蛇的身體圓而細長，身上有鱗。蛇的肌肉和骨架類似於一套複雜的繩索，肌肉和骨骼的相互作用構成了多個滑輪組織，整個身體變得柔韌、強壯，蛇的身體內部有 100 ～ 300 根肋骨，是胸腔最長的動物，整個蛇身非常靈活。

### （二）蛇的行動特點

蛇是靠輪流收縮脊骨兩邊的肌肉來行動的。牠的動作特點是：向前爬行時，身體向兩旁做 S 形曲線運動，頭部微微離地抬起，左右擺動幅度較小，隨著動力的增大並向後面傳遞，越到尾部擺動的幅度就越大。（見圖 4-62）

圖 4-62 蛇的曲線運動（1）

◆ **蛇的蜿蜒運動（即 S 形運動）（見圖 4-63）**：所有的蛇都能以這種方式向前爬行。爬行時，蛇體在地面上作水平波狀彎曲，使彎曲處的後部施力於粗糙的地面上，由地面的反作用力推動蛇體前進，如果把蛇放在平滑的玻璃板上，那牠就寸步難行。在水中，這種動作也很容易使蛇向前運動。

圖 4-63 蛇的曲線運動（2）

◆ **側向移動**：在阻力點很小的環境中，角響尾蛇可以利用蜿蜒的變體方式來運動，靠橫向伸縮使身體前進，方式很奇特。運動時會收縮肌肉，然後迅速擺動身體。（見圖 4-64）

圖 4-64 角響尾蛇的側向移動

◆ **蛇腹式**：在向上爬時，蛇採用蛇腹式技巧。蛇沿著垂直表面伸展頭部和身體前部，然後利用腹鱗找到一個抓點。為了能夠抓牢，在身體後端抬起時，牠將用來抓住表面的身體中部聚成一條很緊的曲線，然後再次彈射，利用鱗片找到一個新的抓點。（見圖 4-65）

圖 4-65 蛇的蛇腹式運動

## （三）範例

選自影片《大鬧天宮》中的蛇的蜿蜒運動。（見圖 4-66）

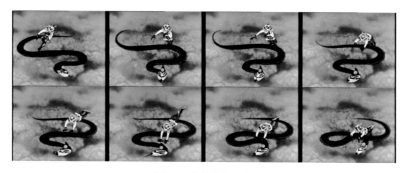

圖 4-66 蛇的蜿蜒運動

## 思考和練習

1. 繪製雞的走路動作。

   要求：注意雞走路時的腳部運動與身體、頭部的相互配合，以及腳爪的關節運動變化。

2. 繪製老鷹的飛翔動作。

   要求：刻劃老鷹翅膀搧動時與身體上下起伏的相互配合，以及詳細刻劃翅膀搧動時的曲線軌跡及翅膀上提與下壓過程中的形態變化。

3. 繪製魚類的游動。

   要求：任選一種體型的魚類進行繪製，刻劃魚游動時，身體沿曲線運動軌跡自由游動，靈活自如。

# 第五章
# 自然現象中的運動規律

**學習目標：**

◆ 掌握傳統的自然現象風、雲、霧的運動規律，並用多種風格進行演繹。

◆ 掌握雨、雪、雷電、水、火等的運動規律，並學習製作特技效果。

**學習重點：**

◆ 掌握被風吹動著的各種物體的運動規律和具體的表現方法。

◆ 掌握雨、雷電、雪的運動規律和動畫的表現方法，以及水、火的形態和動畫的表現方法。

◆ 掌握爆炸、雲的運動規律和動畫的表現方法。

隨著電腦技術在動畫中的應用，動畫影片中出現的自然現象，如颶風、打雷、下雨、煙、火和雲霧等，已由電腦來完成，可以輕鬆達到手工難以達到的真實感。但有時為了影片風格的統一或其他一些原因，有些自然現象還是需要手繪來完成。

自然現象在動畫影片中的作用表現在以下兩方面。

◆ **表現特定的環境氣氛，以烘托片中人物的性格特徵和各種心理活動：** 它們作為背景對劇情有著毋庸置疑的襯托作用。比如，神話題材中經常會出現騰雲駕霧、雷鳴閃電；現代題材中，主角喜怒哀樂的各種情緒也往往借助風、雨來渲染表現。像狂風暴雨、烏雲翻滾，既表現環境的變化，也預示著主角有什麼危險和不幸的事情發生。而風和日麗、紅日當空同樣表現了一種環境氣氛，但這種環境則給人一種心情舒暢、愉快之感，從而預示著主角心情不錯和有什麼意想不到的好事發生。自然現象這種對環境和人物心理活動的烘托作用如果用得好，可使觀眾心理產生一種感覺，這種感覺是內在的，從本質上能抓住觀眾的心；如果用得不好，則會適得其反，使觀眾反感。

◆ **用在童話、寓言故事和動畫小品中：** 它們往往作為一種擬人化的角色出現，不僅對劇情有烘托作用，而且可塑造成有生命的東西，跟人一樣有喜怒哀樂。在這種情況下，它們就被賦予人的性格和動作特徵，而不受其本身運動規律的限制，可以有更大的發揮想像和誇張的空間。

自然現象的運動形態在生活中隨處可見，在動畫藝術作品中對劇情的發展、渲染畫面的情緒氣氛有著重要的作用。自然現象的運動形態十分豐富，有些自然現象的運動方式無法尋求到它的運動規律，因為我們很難用自己的眼睛觀察到它的基本規律，它甚至是看不見摸不著的無形影像。

在本章中將介紹一些常用自然現象的基本運動規律。可以從這些方法中學會如何應用動畫技巧，去歸納和總結出我們未知的自然現象的基本規律，並靈活應用在動畫藝術作品的創作中。

# 第一節　風的運動規律

　　風、雨、雪是生活中最常見的自然現象，常用來表現劇情中的環境變化，以達到渲染畫面氣氛的藝術效果。風、雨、雪有著共同的運動方式和相同的動畫處理方法，其基本規律也相同。

## 一、風的形態特徵

　　風是無形的空氣氣流。在外力的作用下，隨力飄動，變化無常。

　　風是日常生活中常見的一種自然現象，一般來講，我們是無法辨認風的形態的。在動畫影片中，雖然我們可以畫一些實際上並不存在的流線來表現運動速度比較快的風，但在更多的情況下，我們還是透過被風吹動的各種物體的運動來表現風。因此，研究風的運動規律和表現風的方法實際上就是研究被風吹動著的各種物體的運動規律。

## 二、風的表現法

　　表現自然形態的風大致上有四種方法：運動線表現法、曲線運動表現法、流線表現法、擬人化表現法。

### ▶ 運動線表現法

　　凡是比較輕薄的物體，例如樹葉、紙張、羽毛等，當它們被風吹離了原來的位置，在空中飄蕩時，可以用物體的運動線來表現。（見圖 5-1）

<p align="center">圖 5-1 運動線表現法</p>

在設計這類物體的運動線時，應考慮下面幾個因素。

◆ 風力強弱的變化。

◆ 物體與運動方向之間角度的變化。迎風時上升，反之則下降。

◆ 物體與地面之間角度的變化。接近平行時下降速度慢，接近垂直時下降速度快。

由於這些原因，物體在空中飄蕩時，會有姿態、運動方向以及速度上的變化，因此表現時不能太過死板。

在表現這類動作時，必須先畫出該物體的運動線，並且計算出這一組動作的運動時間。其次運動線大小和幅度的變化與動作速度，應根據風力的強弱和物體本身的材質而定。之後在運動線上確定被風吹起物體動作的轉折點，再算出每張原畫之間需加動畫的張數。

等到全部的中間幀完成，動作連續起來就達到被風吹落的物體在空中飄蕩的效果，也就是風的效果。

在圖 5-2 中，數張紙和一片樹葉被風吹落。先設計下落的運動線，定好每張原畫的位置，並注意物體本身的質感和形態。

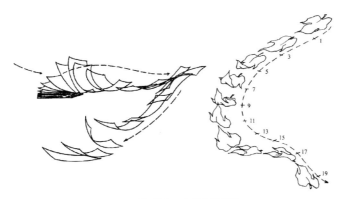

圖 5-2 物體被風吹動的運動線

在圖 5-3 中，樹葉、羽毛從遠處被風揚起，在眼前捲起一陣小的漩渦，隨之飄至遠處。物體在空中飄蕩時的動作姿態、運動方向以及速度都不斷地發生變化。

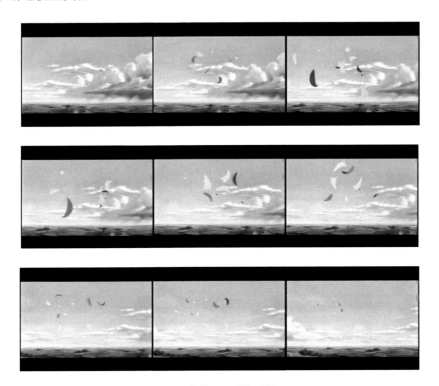

圖 5-3 樹葉、羽毛隨風揚起

## 曲線運動表現法

凡是一端固定在一定位置上的輕薄物體（如綁在身上的絲帶、套在旗桿上的彩旗等），被風吹起而迎風飄揚時，可以透過這些物體的曲線運動來表現風。（見圖 5-4）

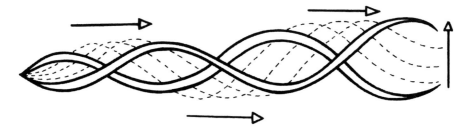

圖 5-4 風吹飄帶（選自動畫影片《天書奇譚》）

順著力的方向，從固定的一端漸漸推移到另一端，形成一浪接一浪的波形曲線運動。（見圖 5-5）

圖 5-5 風吹飄帶形成的波形運動示意圖

　　旗桿上的彩旗隨風飄揚，人物的頭髮、衣裙、胸前的紗巾被風吹起，都會產生波形及 S 形曲線運動。（見圖 5-6）

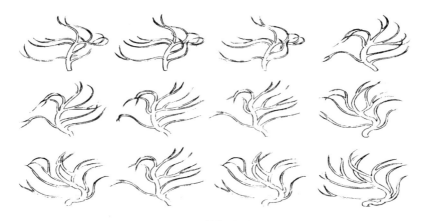

圖 5-6 旗幟飄動的循環

　　在圖 5-7 中，樹幹扭動傾斜，可見風力的強勁。可做循環，呈 S 形曲線運動。

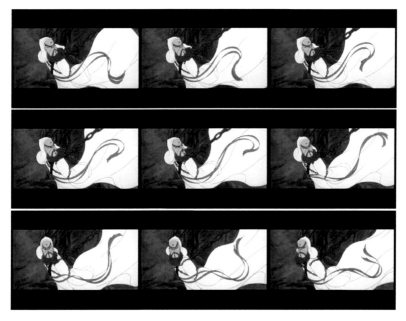

圖 5-7 大風

### ▶ 流線表現法

對於旋風、龍捲風以及風力較強、風速較大的風，僅僅透過被風衝擊的物體的運動來間接表現是不夠的，一般都要用流線來直接表現風的運動。

運用流線表現風，可以用鉛筆或彩色鉛筆按照氣流運動的方向、速度，把代表風的動勢的流線在紙上一張張地畫出來。

有時根據劇情需要，還可在流線中畫出被風捲起的沙石、紙、樹葉或是雪花等，隨著氣流運動，形成飛沙走石的效果，以加強風的氣勢。（見圖 5-8）

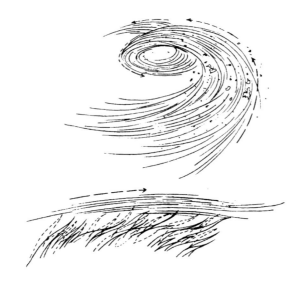

圖 5-8 流線表現法

在圖 5-9 中，旋風一閃而過，速度較快，在表現旋風的過程中，動作要求清晰、明確，中間幀需要表現細膩，用流線的連續形態完整地表現出旋風的全部運動過程。在賽璐珞片（Celluloid Nitrate）上描線上色時，除了按照動畫紙上的線條用鋼筆描線或是直接用毛筆上色之外，也可以用噴筆在動畫線條範圍之外噴色，以加強其銀幕效果。

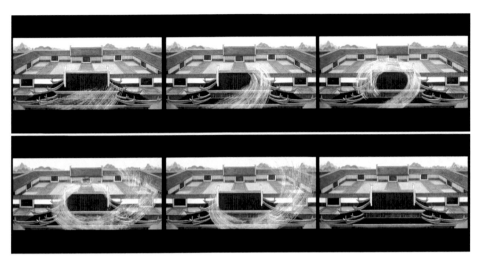

圖 5-9 旋風（選自動畫影片《天書奇譚》）

　　龍捲風是大氣中最強烈的渦漩現象，常發生於夏季雷雨天氣時，尤其以下午至傍晚最為多見，影響範圍雖小，但破壞力極大。龍捲風經過之處，常會發生拔起大樹、掀翻車輛、摧毀建築物等現象，它往往使成片莊稼、成萬株果樹瞬間被毀，令交通中斷、房屋倒塌、人畜生命遭受損失。（見圖 5-10）

圖 5-10 龍捲風動畫

在圖 5-11 中，旋風一閃而過，速度較快。注意中間幀應用流線的連續形態表現，動作要清晰、靈動。

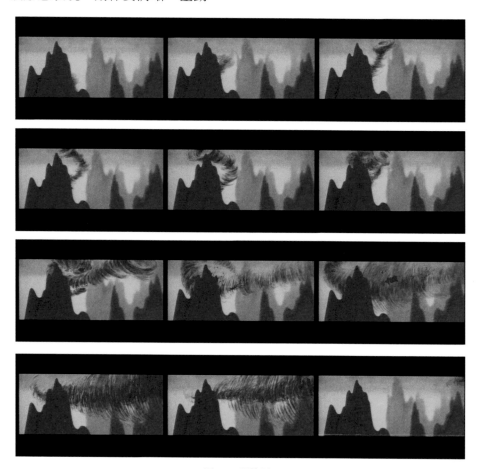

圖 5-11 黑旋風

### 擬人化表現法

根據動畫影片劇情和藝術風格的需要，有時會把風直接誇張成擬人化藝術形象，在設計時既考慮風的運動規律，又相對靈活不受其影響，可充分發揮誇張和想像力。

當我們根據劇情及上述因素設計好運動線並計算出這組動作的時間

後，可以先畫出物體在轉折點時的動作姿態作為原畫。然後按加減速度的變化確定每張原畫之間需加多少張動畫，以及每張動畫之間的距離。加完動畫後連接起來就可以表現出物體隨風飄蕩的運動狀態了。（見圖 5-12）

圖 5-12 擬人化表現法（選自動畫影片《壁畫裡的故事》中的風怪）

# 第二節　雨、雪、雷電的運動規律

雨是可以看得見、感受得到的透明有形物體。雨產生於雲，雲裡的小水滴互相碰撞，凝結增大，形成雨滴。當上升氣流托不住它時，便從天上掉下來，成為雨。雨的體積很小，降落的速度較快，因此，只有當雨滴比較大或是距離我們眼睛比較近的時候，才能大致看清它的形態。

在較多的情況下，我們眼中看到的雨往往是因視覺的暫留作用而形成的一條條細長的半透明的直線。所以，動畫影片中表現下雨的鏡頭一般都是畫一些長短不同的直線掠過畫面。雨從空中降落時本來是垂直的，由於風常常伴隨著它，所以我們看到的雨點往往都是斜著落下來的。

# 一、雨的表現方法

### ▶ 雨的設計方法

風、雨、雪的運動規律基本相同，但由於質地不同，其運動方式也各有不同，下面來學習下雨的設計方法。

（1）確定畫面內容的效果

根據劇情的要求，確定畫面中雨景的效果。（見圖5-13）

圖5-13 雨景（選自動畫影片《哪吒鬧海》）

（2）設定運動的軌跡線

根據要表現的雨的大小，設定雨的運動軌跡。（見圖5-14）

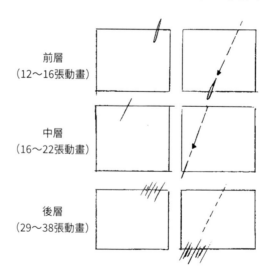

前層
（12～16張動畫）

中層
（16～22張動畫）

後層
（29～38張動畫）

圖5-14 雨的運動軌跡

### （3）分層處理

為了表現遠近透視的縱深感，可以分成以下三層來畫。

◆ **前層**：畫比較短粗的直線，夾雜著一些水滴，每張動畫之間距離較大，速度較快。

◆ **中層**：畫粗細適中而較長的直線，比前層畫得稍微密一點，每張動畫之間的距離也比前層稍微近一點，速度為中等。

◆ **後層**：畫細而密的直線，組成一片一片的來表現較遠的雨。每張動畫之間的距離比中層更近，速度較慢。

將前、中、後三層合在一起進行拍攝，就可表現出遠近層次的縱深感。

雨絲不一定都平行，也可稍有變化。三層雨的不同速度可透過距離大小和動畫張數的多寡來做區分。（見圖 5-15 和圖 5-16）

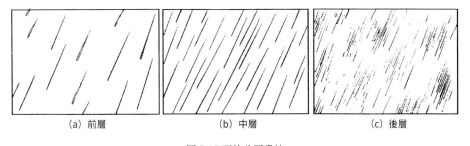

| （a）前層 | （b）中層 | （c）後層 |

圖 5-15 雨的分層畫法

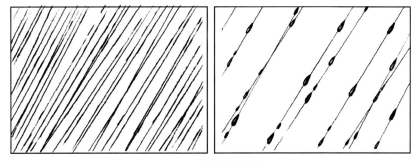

圖 5-16 雨滴的軌跡設計圖

　　繪製一套可供多次循環拍攝的雨，前層至少要畫 12～16 張，中層至少要畫 16～20 張，後層至少要畫 24～32 張，也就是說，至少要比雨點一次掠過畫面所需要的張數多一倍，這樣就可以擁有兩組構圖有所變化的動畫。循環起來才不至顯得單調，畫面可以變得很豐富。單個雨滴要畫成直線，動畫軌跡設計成稍有交叉的。

　　為了表現出真實感，雨的動畫幾乎必須拍單元格。在表現地面的雨滴時，還可以加雨滴濺起的水花以增加效果，但必須畫得很隨意。（見圖 5-17）

圖 5-17 雨滴落在地面濺起的水花

在動畫影片中，也會出現仰視下雨的鏡頭。

　　在圖 5-18 中，雨由一些長短不同的直線斜著從空中落下來，距離我們眼睛比較近的雨，大致能看清它的水滴形態，可用循環來表現雨的動畫。

圖 5-18 雨（選自動畫影片《當蝙蝠靜下來的時候》）

### 暴風雨的繪製方法

暴風雨的特點是速度快，狂風夾著暴雨，雨滴設計可傾斜、零亂一點。

圖 5-19 中表現為不規則的雨線原畫，陣陣狂風，夾雜著雨線紛紛落在海面上，雨速很急。每一張皆為原畫，可穿插拍攝，形成較為急速的暴風雨。

圖 5-19 暴風雨

# 二、雪的表現方法

氣溫低於攝氏零度時，雲中的水蒸氣就會直接凝成白色的晶體成團地飄落下來，這就是雪。雪花體積大，份量輕，在飄落過程中，如果受到氣流的影響，就會隨風飄舞。

### 雪的形態特徵

雪是有形的晶體，雪花的體積較大，形狀不規則，質地較柔。

## ▶ 雪的設計方法

1. 確定畫面內容的效果（見圖 5-20）。

圖 5-20 動畫影片《雪孩子》中的雪景

2. 雪的分層畫法（見圖 5-21）。

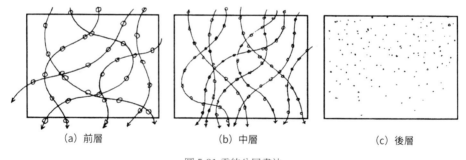

(a) 前層　　　　　　　(b) 中層　　　　　　　(c) 後層

圖 5-21 雪的分層畫法

## ▶ 雪的運動規律

雪的運動規律與雨相同，但雪的質地輕飄，能飄動自如。

1. 表現下雪的方法與表現下雨的方法有相似之處，為了表現遠近透視的縱深感，也可分成三層來畫：前層畫大雪花，中層畫中雪花，後層畫小雪花。三層合在一起拍攝。

2. 三層雪花各畫一張設計稿，畫出雪花飄落的運動線，運動線呈不規則的 S 形曲線。雪花整體運動趨勢是向下飄落，但無固定方向。在飄落

過程中，可能會出現向上揚起的動作，然後再往下飄。有的雪花在飄落過程中相遇，可合併成一朵較大的雪花，繼續飄落。

3. 前層大雪花每張之間的運動距離大一點，速度稍快；中層次之；後層距離小，速度慢。但整體飄落速度都不宜太快。

4. 每張動畫一般拍攝 2 格，為了使速度有所變化，中間也可拍 1 格。為了使畫面在循環拍攝時不重複，在動畫設計時，應考慮每一層的張數不同，錯開每一層的循環點。（見圖 5-22）

圖 5-22 雪景及雪花設計稿的具體畫法

## ▶ 雪的循環畫法

1. 在畫下雪動作時，設計好雪花的運動線以後，每一朵雪花都應按照指定的軌跡運動。

2. 確定每朵雪花的位置，標出兩個位置之間所需畫的張數。動畫只需要按照雪花的運動路線順著波浪形弧線運動的方向一張一張地畫出雪花的中間幀來即可。

因為雪花飄落的速度較慢，畫好一套雪花動畫可以反覆地循環運用。每條運動路線上的每一朵雪花只要順著次序加一下中間幀就能用 9 張畫面進行反覆循環（拍 2 格）。

## ▶ 暴風雪

要表現暴風雪，應注意以下幾點。

1. 暴風雪的運動速度很快，一般只需幾格就可掠過畫面。

2. 由於運動速度快，所以設計稿上不必畫出每朵雪花的運動線，也不必明確標出每朵雪花的前後位置。只要設計好整個雪花的運動線及每張畫面之間的距離即可。

3. 傳統繪製時，可用枯筆蘸比較乾的白色，按設計稿上的位置直接在賽璐珞片上點出大大小小的雪花，同時可適當加一些流線。

4. 每張拍1格。可以與其他景物同時拍攝，也可以兩次曝光並分開拍攝。

圖 5-23 是動畫影片中暴風雪的效果。

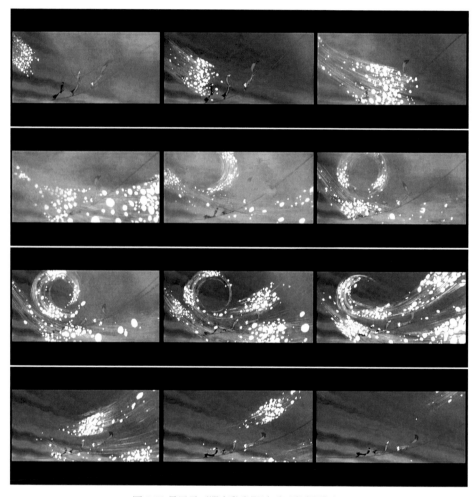

圖 5-23 暴風雪（選自動畫影片《天書奇譚》）

# 三、雷電的表現方法

　　雷電是如何形成的呢？打雷閃電往往發生在空氣對流極其旺盛的雷雨季節。雷雨雲是帶電的，一邊帶有正電，一邊帶有負電。當帶電的雲層正負電荷之間或是雲層與雲外物體的正負電荷之間的電位差達到一定程度時，正負電就會互相吸引，產生火花放電現象。

　　火花放電時產生的強烈閃光叫閃電。放電時溫度很高，使空氣突然膨脹，水滴氣化，發出巨大的響聲，就是打雷。閃電的光有比較垂直的和比較平斜的。局部地方性的雷雨雲一般是垂直發展的，閃電的光帶由上而下，叫「直雷」；地區性的雷雨雲往往有個平斜面，因此，閃電的光帶比較平斜，叫「橫雷」。

　　閃電的速度很快，由一個「先導閃擊」開始，緊跟著是「主閃擊」，接著主閃擊而來的則是一系列的放電，數目可達 20 次以上。由於整個放電過程一般只有半秒左右，所以肉眼無法區別，只能感到一系列明顯的閃爍。相比之下，雷聲持續的時間要長得多，有時甚至可達 1 分鐘之久。

　　動畫影片中出現閃電的情況不多，有時根據劇情的需要，為了渲染氣氛，需要表現電閃雷鳴。動畫影片表現閃電時，除了直接描繪閃電時天空中出現的光帶以外，往往還要抓住閃電時的強烈閃光對周圍景物的影響加以強調。發生閃電的天空總是烏雲密布，周圍景物也都比較灰暗。當閃電突然出現時，人們的眼睛受到強光的刺激，感到眼前一片白，瞳孔迅速收縮；閃電過後的一剎那，由於瞳孔還來不及放大，眼前似乎一片黑；瞳孔恢復正常後，眼前又出現閃電前的景象。

### ▨ 閃電的運動規律

　　閃電的運動規律為：正常（灰）→亮（可強調到完全白）→暗（可強調到完全黑）→正常（灰）。

　　在半秒鐘的放電過程中，閃電次數可能很多，而我們只有 12 格膠片，所以只能加以簡化，在十幾格膠片中閃爍 2 ～ 3 次。

### 閃電的製作特點

1. 表現閃電的鏡頭，一般要畫 3 張景物完全相同而明暗差別很大的背景：一是灰，即烏雲密布的日景；二是亮，即在強烈的電光照耀下的非常明亮的日景（冷色調）；三是暗，即烏雲密布的夜景。
2. 另外，還可加上一張白紙和一張黑紙，拍攝時，交替出現，每張拍 1 格或 2 格。如果是白天，其順序大至上如圖 5-24 所示。

灰　　　亮　　　白　　　亮　　　黑　　　暗　　　灰

圖 5-24 閃電的拍攝規律

如果是夜晚，其順序可以調整為：⑥、②、③、④、⑤、⑥。

圖 5-25 是閃電光帶的出現效果。

圖 5-25 閃電光帶的出現效果（選自動畫影片《哪吒鬧海》）

### 閃電的兩種表現方法

（1）直接出現閃電光帶

　　閃電光帶一般有兩種畫法，一種是樹枝形畫法；另一種是圖案形畫法。（見圖 5-26）

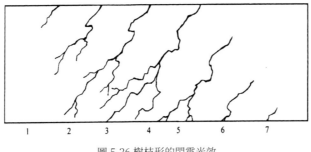

圖 5-26 樹枝形的閃電光效

　　圖 5-27 中截取了 5 張動畫表現豐富的閃電光帶，另有黑、白兩張原畫穿插出現，烏雲顏色穿插其中稍加變化。多次循環拍攝，寫實、細膩地表現了陰暗氣氛。

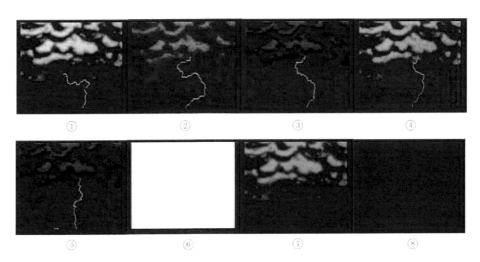

圖 5-27 樹枝形的閃電光效（選自動畫短片《當蝙蝠靜下來的時候》）

　　表現方法一般由 7 ～ 8 幀畫面完成從開始到結尾的全過程，除④可拍1 格或 2 格，其餘均拍 1 格。如果與其他景物同時曝光拍攝，可將閃電光帶部分塗上白色或淡藍、淡紫色。如與其他景物分開做兩次曝光拍攝，則閃電光帶部分不上色，其餘部分塗滿不透明的黑色。第二次曝光拍閃電光帶時，底層白天片上打白色的光或淡藍、淡紫色。分兩次曝光，閃電光帶的亮度高，效果較強烈。出現閃電光帶時，要注意背景的明暗變化。

圖 5-28 和圖 5-29 為圖案形的閃電效果。

圖 5-28 圖案形的閃電效果

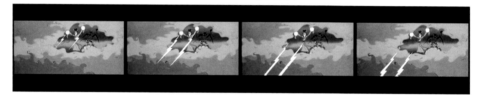

圖 5-29 圖案形的閃電效果（選自動畫影片《天書奇譚》）

（2）不出現閃電光帶

不出現閃電光帶，即只表現天空中電光閃亮的效果。圖 5-30 是透過景物來表現閃電的。

圖 5-30 中表現閃電時急遽變化的光線對景物的影響，也能形成閃電的效果。製作時，原畫人員在攝影表上填寫閃電效果的位置和張數。攝影師拍攝或掃描時做特技的效果處理，但是背景必須有兩張，一張是雷雨時的暗色天空或景物；另一張是有閃電光亮效果的天空或景物，這種景物亮部和暗部的對比必須強烈，構圖的位置及畫面中的景物應完全相同，另外還需準備一張白紙和一張黑紙。

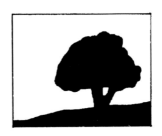

<table>
<tr><td>（a）烏雲密布的日景</td><td>（b）前層景物邊側加白光</td><td>（c）前層景物全黑，天空及後景物稍<br>亮，天空及後層景物全白</td></tr>
</table>

圖 5-30 透過景物表現閃電

在動畫影片中用亮光表示雷電的方法是：在該畫面上罩上一層透明的白色光，一次閃電大約需要 5 ～ 6 幀畫面，也可在一次閃電後間隔 6 ～ 8 幀再緊接著表現第二次閃電。

### ▶ 閃電中人和物的處理方法

圖 5-31 中表現人的特寫，角色緊張且露出驚恐的神情。5 張原畫分別為正常、亮白、暗黑、正常和一張有色的效果。原畫進行了多次循環，可穿插拍攝，效果強烈、分明。

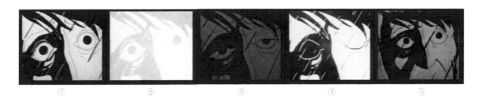

圖 5-31 人在閃電中的處理效果（選自動畫短片《當蝙蝠靜下來的時候》）

圖 5-32 中多加了全白、全黑兩張畫面，亮部和暗部的對比強烈，一張可拍 2 ～ 5 格，依舊可以穿插拍攝，多次循環使用。

圖 5-32 人和物在閃電中的處理效果

## 經典實例

圖 5-33 和圖 5-34 為閃電的經典應用實例。

圖 5-33 光帶形閃電片段

圖 5-34 圖案形閃電片段

# 第三節　水的形態特徵及運動規律

## 一、水的形態特徵

　　水是地球上最常見的物質之一，水是流動的液體，也是常見的自然現象。

　　水往低處流，水是液體，它的運動又是隨著不同的環境和情境而變化的。儘管水的形態因為環境不同而變化很大，但在動畫作品中，水的運動方式仍可以歸納為七種最基本的形態特徵（見圖 5-35）：①水的聚合；②水的分離；③水的推進；④水的 S 形變化；⑤水的曲線形變化；⑥水的擴散形變化；⑦水的波浪形變化。

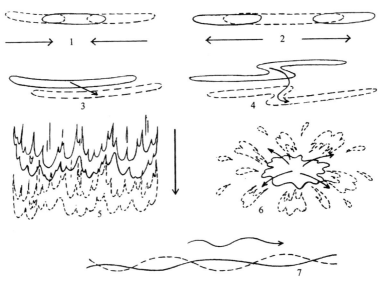

圖 5-35 水運動的七種基本動態

# 二、水的運動規律

## ▶ 水滴

　　水有表面張力，當水積聚到一定量時，由於受張力和地心引力的影響和作用，就會自然下滴。

　　水的運動規律是積聚、分離、收縮，然後再積聚、再分離、再收縮。一般來說，積聚的速度比較慢，動作小，畫的張數比較多；分離和收縮的速度快，動作大，畫的張數應要比較少。

　　在圖 5-36 中，水滴從水龍頭管口慢慢聚集，重量加重，受地心引力的影響往下掉落，水的形態隨之拉長，當水滴落到地面受阻時，向四周擴散、飛濺。要注意每一張水滴原畫的距離，加速度要明顯，節奏感要強。

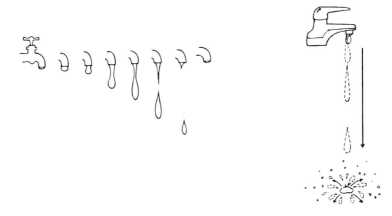

圖 5-36 水滴運動

## ▶ 水花

### （1）水花的運動

　　水遇到撞擊時會濺起水花，水花濺起後，向四周擴散、降落。水花濺起時速度較快，升至最高點時速度逐漸減慢，分散落下時速度又逐漸加快。（見圖 5-37）

圖 5-37 濺起的水花

　　物體落入水中濺起的水花的大小、高低、快慢與物體的體積、重量以及下降的速度有密切的關係，在設計動畫時應加以注意。一盆水或較重的物體投入水中時，水面濺起的水花一般需 5 ～ 10 幀的畫面。（見圖 5-38 和圖 5-39）

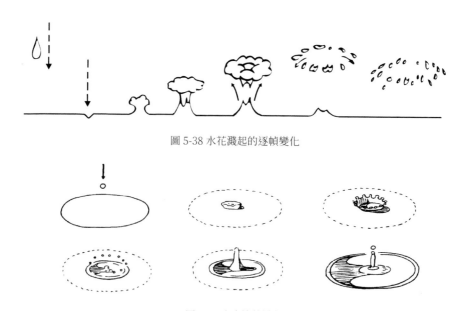

圖 5-38 水花濺起的逐幀變化

圖 5-39 小水滴的濺起

　　當比較重的物體落入水中時，一些水被排擠而向外、向上散去並形成水花。水花升起時速度較快，當升到最高點時速度漸慢，分散落下時速度又加快。其水花的大小取決於物體的大小、高低、快慢等，接著物體向更深位置下沉，一瞬間在它後面留下一個空隙，這個空隙很快被四周的水所填充。當四周的水在中間相遇時，它們形成一股射流，從相遇處的中央垂直噴出，常常在它落下之前便散成水滴，因此，這樣濺起的水花必須分成兩部分獨立地計算好時間。（見圖 5-40 ～圖 5-42）

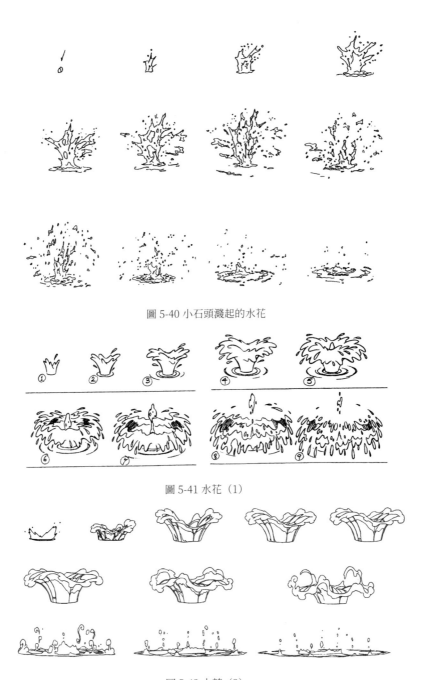

圖 5-40 小石頭濺起的水花

圖 5-41 水花（1）

圖 5-42 水花（2）

（2）水花實例

圖 5-43 中是逐幀動畫畫面的截圖。虎克船長腳踏進水中，水被激起四濺，漣漪從小逐漸變大並擴散，濺起了點點水珠。

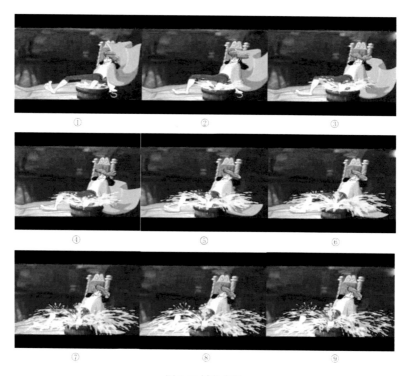

圖 5-43 濺起水花

在圖 5-44 中，虎克船長掉入水中，被鱷魚吞掉，因重量較大，濺起了很大的水花。從巨大的漩渦濺起的水柱，到向外擴散並逐漸向下，再散落成水滴消失，運動節奏感強，繪製細膩。

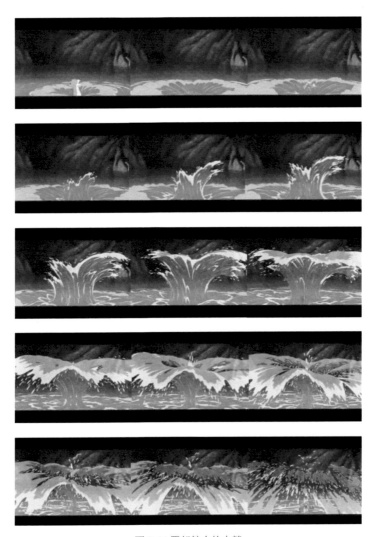

圖 5-44 濺起較大的水花

　　在圖 5-45 中，長者激動之時將警察從橋上一起拉入水中，位置較高，重力較大，濺起極高的水柱，動畫將水花形態表現得自然生動，採用一拍三的拍攝方式，動畫細膩，節奏感強。

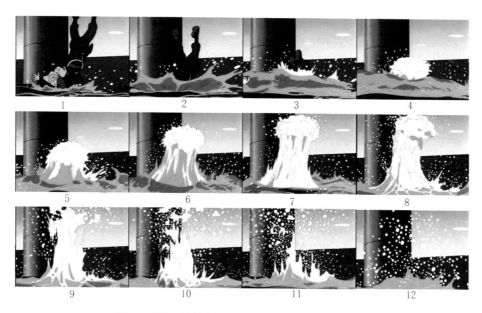

圖 5-45 濺起更大的水花（選自動畫影片《熊貓家族》）

### 🔷 水面的波紋：漣漪、水紋

物體落入水中，會在水面形成一圈又一圈的波紋；水面物體游動，船隻行駛，會在水面形成人字形的波紋；微風吹來，平靜的水面會形成美麗的漣漪。

#### （1）圈形波紋（漣漪）

物體落入水中，水面上就會形成一圈圈水紋，由中心向外擴散，圓圈越來越大，逐漸分離消失。在圖 5-46 中，漣漪動畫做了多次的循環。

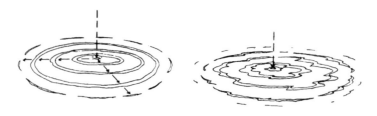

圖 5-46 漣漪

　　圖 5-47 選自迪士尼影片。可愛的水獺從水裡鑽了出來。漣漪從形成到消失大約需要 8 張原畫，每 2 張原畫之間加 7 張動畫，每張拍 1 格或 2 格。

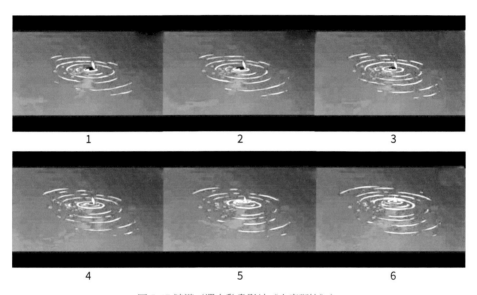

圖 5-47 漣漪（選自動畫影片《小鹿斑比》）

## （2）人字形波紋

　　物體在水中行進時，劃開水面，形成人字形波紋。人字形波紋由物體的兩側向外擴散，並向物體行進的相反方向拉長、分離、消失，其速度不宜太快，兩張原畫之間可加 5 ～ 7 張動畫。船體在平靜的水中行駛時所形成的波形見圖 5-48。

圖 5-48 水紋

在圖 5-49 中，鱷魚向前游動形成了一圈圈的水紋並向外擴散，形成人字形波紋。它的基本形態是聚合、分離、推進、曲線形變化。

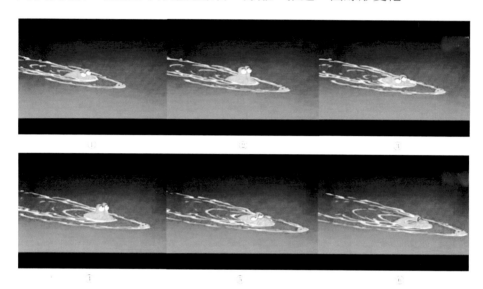

圖 5-49 人字形波紋（選自動畫影片《小飛俠》）

## ➡ 水流：瀑布

傳統的動畫影片製作只要在一張張賽璐珞片上畫幾塊淺色的光斑放在畫有水面底色的背景上，逐格移動並進行拍攝，就可以產生平靜的水面緩緩流動的效果。

圖 5-50 是透過不規則的曲線形水紋的運動來表現流水的。

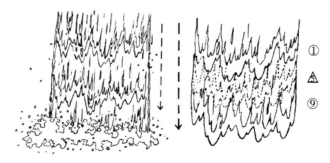

圖 5-50 瀑布的運動狀態

設計流水時要注意以下幾點。

1. 每張原畫的曲線形水紋形狀應有所變化，以免呆板化。
2. 第一組曲線形水紋到第二組曲線形水紋之間，動畫須認準水紋位置，畫出中間的變化過程。
3. 為了加強其運動感，在兩個大的曲線形水紋之外，可在每一組平行波紋線的前端加一些表示動向性的線條和濺起的小水珠。
4. 一般水流向前推進一步需要 7 張畫面，每幀畫面拍 2 格。

　　圖 5-51 中瀑布的形態靈活，呈曲線的運動規律，在曲線形水紋之外加了一些表示動向性的線條和濺起的小水珠。用深淺不同的顏色表現出更多的層次感。圖中瀑布原畫可多次循環，每張原畫形態在整體運動的基礎上都稍有變化，令動畫更加寫實自然。

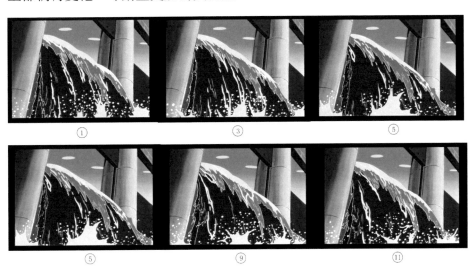

圖 5-51 瀑布（選自動畫影片《熊貓家族》）

## 波浪

江河湖海中的波浪是由千千萬萬變幻不定的水波組成的,在風速和風向比較穩定的情況下,一排排波浪的興起、推進和消失都有其規律。(見圖 5-52 和圖 5-53)

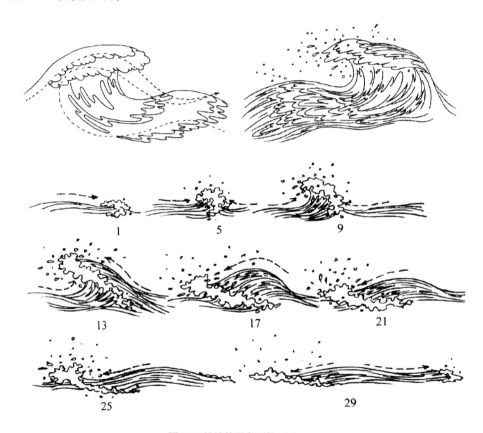

圖 5-52 波浪的運動形態 (1)

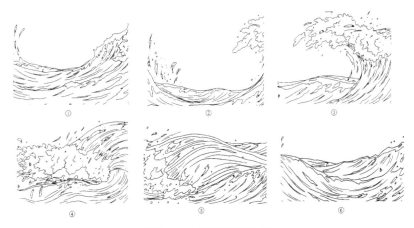

圖 5-53 波浪的運動形態（2）

　　在風速和風向多變的情況下，大大小小的波浪，有時合併，有時摻雜，有時衝突，有時消失，有時繼續存在。乘風推進，原有的波浪消失了，又不斷湧現出新的波浪，此起彼伏，千變萬化，令人眼花繚亂。波浪像起伏的群山，有波峰，有波谷。（見圖 5-54 和圖 5-55）

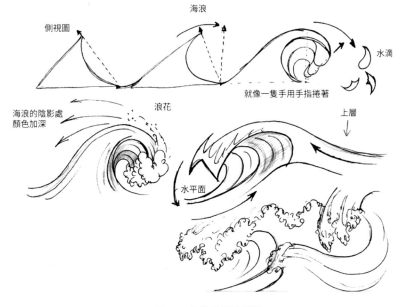

圖 5-54 波浪的運動形態

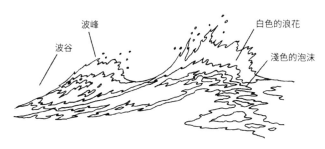

圖 5-55 波浪

　　圖 5-56 是經典動畫影片《哪吒鬧海》中海浪的運動原畫。海浪湧起的波浪呈波形向前推進，水浪推至高處，波浪湧動，濺起白色的浪花。江海中掀起的波浪，無論是小波浪還是大波浪，都按照波浪形的運動變化著。

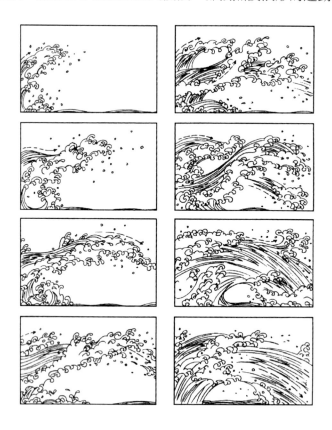

圖 5-56 波浪湧動

　　分層製作，使整體運動豐富、活躍。動畫片中在表現大海的波濤時，為了加強遠近透視的縱深感，往往分成 A、B、C 三層來畫，C 層畫大浪，B 層畫中浪，A 層畫遠處的小浪。大浪距離近，動作大，速度快；中浪次之；小浪在遠處翻捲，速度比較慢。

　　由於浪的速度不同，分開畫比較容易掌握。從水浪的形成到消失，一般一個循環有 8 幀畫面即可。

　　圖 5-57 和圖 5-58 是海面波浪起伏的運動形態。

圖 5-57 波浪的起伏

圖 5-58 海面波浪的運動形態

## 倒影

　　物體反映在平靜水面上的倒影如同鏡子裡出現的影像一樣，只要把色調壓低一些就行了。在波濤洶湧的水面上看不見倒影，動畫表現的主要是物體反映在微波蕩漾的水面上的倒影。這種倒影有以下兩種表現方法：一種方法是用水波紋玻璃來形成倒影的晃動。這種方法比較簡單，只要畫出

物體反映在水面上的幾塊色塊。拍攝時,上面放一塊水波紋玻璃,由上往下逐格移動,這些色塊就會晃動起來。另一種方法是用動畫把倒影的晃動過程一張張地畫出來。(見圖 5-59)

圖 5-59 倒影的運動形態

在圖 5-59 中,在幾乎是靜止的水中,光的倒影是循環動作的一部分。物體部分浸在水中常常用漣漪表示效果,它從物體四周擴散然後逐漸消失,如果物體並不移動或以循環的方式動作,即可做成循環效果。

但是,如果物體本身有動作,那麼這一效果必須用連續變化的動畫做出,這需要大量的工作。

在圖 5-60 中,鱷魚划水蜿蜒行進,水流隨之形成波紋,背景有隱約的輪船、月亮反映在平靜水面上的倒影,如同鏡子裡的影像,微波蕩漾。

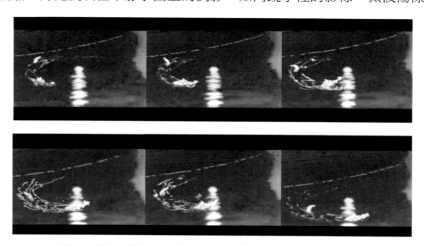

圖 5-60 倒影、漣漪、水紋的綜合應用(選自動畫影片《小飛俠》)

### ▶ 漩渦

漩渦與地球的自轉有關，漩渦是因為地球在自轉，也因為水本來沒有固定的形狀，一點點的力就能影響到它，所以也就形成了漩渦。在漩渦中，水由於離心力的原因，漂浮於水面的物體因不能擺脫向心力的作用，便會向中心聚集並順著水流下滑。

圖 5-61 中是漩渦的全循環動畫，在此基礎上進行多次的循環拍攝。中間加的動畫較多，有具象的水紋連續、固定地從左向右旋轉。中間的連續水紋變化，有些許的形態變化，加上水流的連續流線變化，使運動特徵明顯。水花時而濺起，也令整體運動鮮明生動。

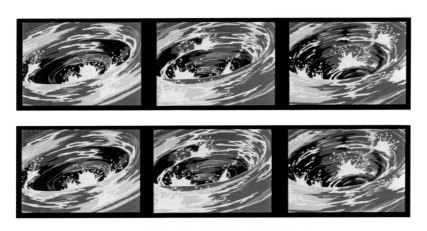

圖 5-61 漩渦（選自動畫影片《熊貓家族》）

## 第四節　火的運動規律

火是可燃物體（固體、液體和氣體）在燃燒時發出的光和焰，它也是動畫影片中常常需要表現的一種自然現象。火的運動是不規則運動，在燃燒過程中受氣流強弱的影響，會出現變化多端的運動，其形態變化顯著。

火焰除了隨著物體在燃燒過程中的產生、發展、熄滅而不斷變化其形態之外，還會受到氣流強弱變化的影響而出現不規則的曲線運動。

# 一、火的形態特徵

火焰一般保持向上運動的趨勢，但由於空氣的流動，火焰的邊緣會出現凹凸不等的火焰分支形態，並在搖曳中向上竄動。

火焰的基本運動狀態大體上可歸納為七種，即擴張、收縮、搖晃、上升、下收、分離、消失，這七種基本運動狀態的交錯組合就是火焰運動的基本規律。無論是小小的火苗或是熊熊的烈火，它們的運動都離不開這七種基本形態。（見圖 5-62）

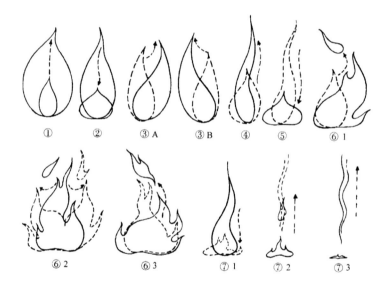

圖 5-62 表現火運動的七種基本形態

# 二、火的三種表現方法

### ▶ 小火苗的運動

小火苗的動作特點是瑣碎、跳躍、變化多，可以用十幾張畫面表現其搖晃、上升、下收、分離等不同的運動狀態，如油燈、蠟燭火苗等。

圖 5-63 中，火苗⑭ = ①為一套循環，拍攝時可做循環和不規則循環運動（拍 1 格）。在繪製這類小火苗的運動時，原畫可以直接一張一張地

按順序畫，不加或少加中間幀。一般繪製 10 ～ 15 張畫面做有順序的循環或不規則循環。

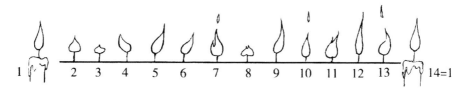

圖 5-63 蠟燭或油燈火苗的運動

　　可將表現上升、下收的動畫和表現搖晃的一組動畫交替反覆循環使用，再穿插其他形態的動畫形態拍攝，這樣，火苗的運動就會比單循環拍攝時變化要多一些。

　　同時，拍攝時還可抽掉一部分動畫進行拍攝，以增強其跳躍、搖曳不定的感覺，小火苗的動態會更靈活，掌握小火苗運動是創作火燃燒形態的設計基礎。在小火苗運動中包含著運動規律的七種形態，掌握了它的運動方式有助於表現更複雜的火的運動規律。

## 中火苗的運動

　　動畫作品中表現火燃燒的情境是透過描繪火焰形態變化的方式與過程來表達的，如柴火、爐火等。

　　火焰的動作受火的上部流動著的空氣所控制。最熱的部分在火的中央，在這之上，當熱空氣上升時，旁邊的冷空氣流入取代熱空氣的位置。這部分冷空氣變熱後又上升，這個過程可以不斷重複。

　　空氣的流通常常使火焰成為圓錐形，由冷空氣的漩渦形成的一連串鋸齒狀火焰，從火的底部向內和向上移動，這些動作的時間在底部最快，因為那裡的火最熱，到了上部則逐漸緩慢。單一的火焰變尖變細，分裂得更小，然後消失，所以它們的速度也應減低。形狀必須保持流暢和不斷變化，但從整體看，火應該是流暢地向上升起。

　　如果某一部分的火焰總是在同一個地方甚至向下運動，那就失敗了。火焰動作的時間同樣取決於火焰的大小。大火比小火熱，所以牽涉到更大量的空氣。很明顯的，在大火中，一個單位的火焰需要更長的時間，從底部燒到頂部可能要幾秒鐘，而小火則只要幾格。

　　火焰是一團氣體，它能突然燃燒或熄滅，所以在動畫中，從這一張到下一張可以很快地改變它的量，不像一般的動畫規律需要適當地保持量的穩定。火焰的巨浪經常很快地出現，而消失則稍慢一些。圖 5-64 中冷空氣從火的底部衝入，受熱後上升。一套火的循環從①到⑧出現標「×」的漩渦，一個接一個地向上升，升得越高，速度越慢。

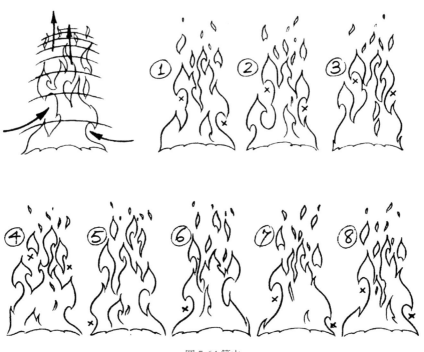

圖 5-64 篝火

　　在圖 5-65 中，① = ㉑，可作循環使用。在每張原畫關鍵動態之間，可以各加 1 ～ 3 張中間幀，按照一定的次序拍攝，也可作多次循環動作使用。

1=21　　　　3　　　　5－7　　　9－11　　　13－15　　　17－19

圖 5-65 中火

　　這些稍微大一點的火實際上是由幾個小火苗組合而成的，其動作規律
與小火苗基本相同。由於火的面積稍大，動作相對比小火苗穩定，速度
也會慢一些。一般來說，表現這樣的火畫 10 張左右原畫就夠了。在拍攝
時，可再用抽去部分動畫的方法改變火苗的速度，並穿插一些不規則的循
環，這樣火苗的動作變化就更多了。

### ▶ 大火苗的運動

　　大火苗的運動是指一堆大火或一片熊熊烈火。

　　大火的面積大，火勢旺，火苗多，結構複雜，變化多，有整體的動
勢，又有許多小火苗的互相碰撞、分合動作，但動作規律與小火苗的動作
規律是一致的，因此就顯得變化多端，令人眼花繚亂。如果用一條虛線把
許多彎曲的線條框起來，就成為一個大的火苗；如果取出某一個局部來
看，又是一個小火苗。取其中每個局部，又可分解成無數個小火苗。大火
是由許多小火苗組成的。（見圖 5-66）

圖 5-66 大火是由許多小火苗組合而成的

　　圖 5-67 是一組大火運動變化的全過程，其運動規律與小火、中火一樣，只是每枚小火必須順著整體運動，但又有它自身的變化規律。

圖 5-67 大火的運動

在表現大火苗運動時，要注意以下四點。

1. 處理好整體與局部的關係，大火的整體運動速度略慢，局部（小火苗）的動作速度要略快一些；小火苗的變化要比整體形態的變化多。

2. 由於火勢面積大，底部可燃物體高低不一和可燃程度不同，因此，火焰的頂部形態就會出現參差不齊的狀況。

3. 表現大火的運動，每一張關鍵動態原畫與每一張中間過程動畫都應該符合曲線運動的規律。同時，必須保持火焰運動的動作流暢，形態也應有多種不同的變化，切勿始終保持同一外形狀態下做多次循環，這樣就會顯得運動呆板且單調。（見圖 5-68）

4. 為了表現大火的層次和立體感，同時便於添加動畫，火的造型可以分成兩、三種顏色，即靠近可燃物體燃點部分可以用較亮的黃色或橙色，中間部分可以用橙紅色或紅色，外圈火焰部分可以用深紅色或暗紅色。

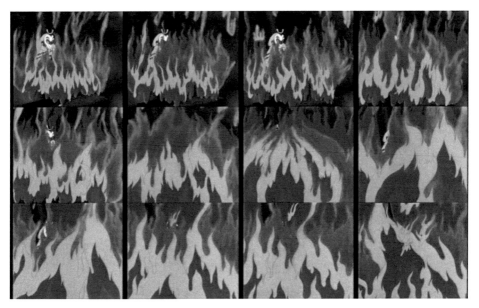

圖 5-68 大火

## ➡ 火的熄滅

火在熄滅時的動作是：一部分火焰分離、上升、消失；一部分火焰向下收縮、消失、冒煙。（見圖 5-69）

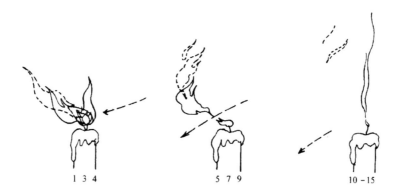

圖 5-69 蠟燭的火被風吹滅的動作

# 第五節　煙、雲的運動規律

煙是可燃物質（如木柴、煤炭、油類等）在燃燒時所發生的氣狀物。由於各種可燃物質的成分不一樣，所以煙的顏色也不同，有的呈黑色，有的呈青灰色，有的呈黃褐，等等。同時，由於燃燒程序不同，煙的濃度也不一樣──燃燒不完全時，煙比較濃烈；燃燒完全時，煙比較輕淡，甚至幾乎沒有煙。

煙是物體燃燒時冒出的氣狀物。由於燃燒物的材質或成分不同，產生的煙也有輕重、濃淡和顏色的差別，在動畫影片中可以分成以下三種。

## 一、濃煙

如火車車頭裡冒出的黑煙或排出的蒸汽，房屋燃燒時產生的滾滾煙霧等都屬於濃煙。（見圖 5-70）

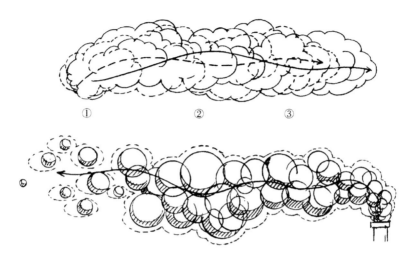

<p style="text-align:center">圖 5-70 濃煙的運動形態</p>

### ▶ 造型特點

　　不同類型的煙造型也不同。比如，濃煙的形態多為絮狀，創作動畫時，除了表現整個濃煙外在形態的運動和變化以外，還要表現一團團煙球在整個煙體內上下翻滾的運動景象。濃煙密度大，形態變化較小，消失得也慢；輕煙密度小，體態輕盈，變化較多，消失得也比較快。

### ▶ 由煙囪排出的煙的幾種形式

- **波浪形**：在不穩定氣層中的煙氣，上下波動很大，呈波浪形，並沿主導風向流動擴散。
- **錐形**：在中等穩定狀的氣層中或風力較強時，煙氣呈錐形，沿主導風向流動擴散。
- **扇形**：在穩定氣層中（即逆溫層內），一般風速很弱，煙氣在上下方向幾乎無擴散。從上下方向看去，煙氣呈扇形；如果從側面看去，煙氣呈帶形。

- ◆ **屋脊形**：白天的不穩定氣層，從日落後地面冷卻開始，其下面變成穩定層，上層出現不穩定層，於是，煙氣就不向下方擴散，而只向上方擴散，呈屋脊形。

- ◆ **燻煙形**：早晨的太陽照暖了地面和接近地面的空氣，夜間形成的下層大氣的穩定層從下面開始破壞，使煙氣在上方不擴散，只在下方擴散，稱為燻煙形。這時，一般風力較弱，煙氣凝滯，濃度較高。

## 動作特點

濃煙的密度較大，形態變化較少，大團大團地衝向空中，也可逐漸延長，尾部可以從整體中分裂成無數小塊，並漸漸消失。

濃煙的運動規律近似於雲，動作速度可快可慢，視具體情況而定。濃煙密度較大，它的形態變化較少，消失得比較慢。（見圖 5-71）

圖 5-71 濃煙（1）

對於所有的自然現象都非常有效的一種想法就是「送走」這一概念。（見圖 5-72 和圖 5-73）

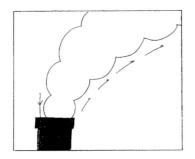

① 描繪這樣的動作，採取用一定類型反覆使用的
　方法來表現。

② 把煙的膨脹看做一個類型，將其中三張放在前
　面一個過程之上，像這樣送走。

③ 像這樣反覆地一遍又一遍地重複某種類型，從
　而得到煙的動作。

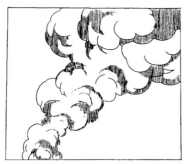

④ 將這種重複的類型複雜化，就能描繪出更真實
　的自然現象。

圖 5-72 濃煙動畫（1）

① 像火山那樣巨大的煙，從遠處看時，幾乎看不出煙在動。
② 要使之有相當的重量感。
③ 可以用煙自身的影子表現出它的立體感。

大型的煙

圖 5-73 濃煙動畫（2）

### ▶ 繪製要點

　　我們在動畫影片中設計煙的形狀和動作時，也要根據劇本中規定的情境選擇適當的表現方式。傳統製作方式是不透過描線、上色，直接用噴筆將顏色噴在賽璐珞片上。輕煙一般只需表現整個煙體外形的運動和變化，如拉長、搖曳、彎曲、分離、變細、消失等。濃煙除了表現整個煙體外形的運動和變化之外，有時還要表現一團團的煙球在整個煙體內上下翻滾的運動。（見圖 5-74 ～圖 5-76）

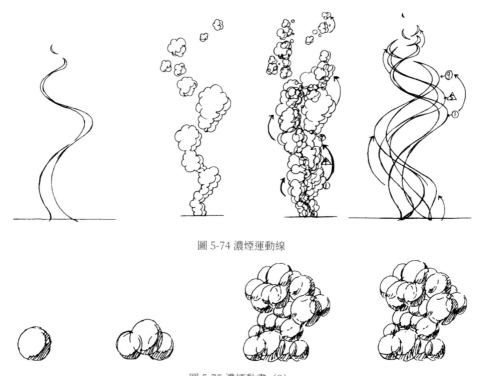

圖 5-74 濃煙運動線

圖 5-75 濃煙動畫（3）

在實際工作中，還需在基本圓形煙球基礎上加以變化，比如有的煙球逐漸擴大，有的煙球逐漸縮小；有的煙球互相合併，有的煙球互相分離；有的煙球翻滾速度快，有的煙球翻滾速度慢。同時，還要注意整個煙體的外形變化，一般來說，整個煙體的運動速度可以偏慢一些，煙體中部分煙球的運動速度可以偏快一些，力求表現出濃煙滾滾的氣勢，而不要使畫面顯得機械、呆板。

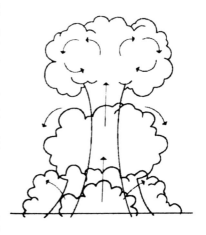

圖 5-76 向下翻滾的濃煙動畫

在圖 5-77 中，火車聲隆隆，濃煙冒起，翻滾而來，整個煙形會有變化，但不會顯得混亂，整體統一而又有豐富的細節變化。

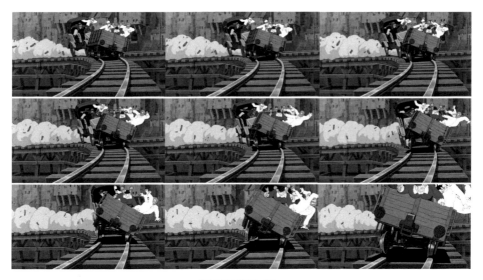

圖 5-77 濃煙（2）

# 二、輕煙

如煙斗、蚊香或香爐裡的縷縷輕煙。輕煙的形狀多為帶狀和絲線狀。輕煙只需表現整個煙體的外形變化，如拉長、搖曳、彎曲、分離、變細、消失等。（見圖 5-78）

圖 5-78 輕煙的運動形態

### ▶ 造型特點

輕煙造型多用帶狀和線狀，使用透明色或比較淺的顏色。

### ▶ 動作特點

輕煙密度小，體態輕盈，變化較多，消失得比較快。在氣流比較穩定的情況下，輕煙繚繞，冉冉上升，動作柔和優美，它的運動規律基本上是曲線運動，可以拉長、扭曲、分離、變化、消失。

### ▶ 繪製要點

畫輕煙飄浮動作時，應該注意形態的上升、延長和彎曲的曲線運動變化。動作要緩慢、柔和，尾端逐漸變寬變薄，隨即分離消失。（見圖 5-79）

圖 5-79 輕煙裊裊升起

畫好煙的動作設計稿後，可以先畫原畫，再加動畫；也可以按照動作設計稿上的大致位置，順著煙的動勢一張一張地接著畫。輕煙塗透明色時，可以與其他景物同時拍攝，一次曝光；塗不透明色時，用兩次曝光的方法拍攝效果較好。

在圖 5-80 中，輕煙的運動速度緩慢，冉冉上升；中間幀繪製較多，寫實、細膩；煙的形態婀娜多姿，體態輕盈，呈現出曲線的運動過程。

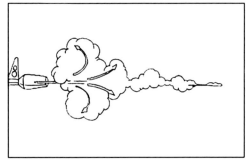

① 爆發就是瞬間的噴火發熱現象。

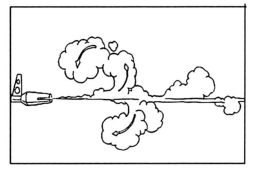

② 煙塊之間的接合、分離及形狀、大小不要均等，自然地分布開較好。

③ 基本的動畫處理方式是煙塊越來越小，而後形成縷縷煙絲。

圖 5-80　射出子彈後的煙的運動

# 三、氣的運動規律

氣的表現方法與煙差不多。如表現飯菜冒著熱氣，可採用帶狀或線狀輕煙的表現方法，表現比較強烈的水蒸氣（如火車汽笛冒氣或開水壺冒氣等），可採用絮團狀濃煙的表現辦法，塗白色，但氣體開始衝出來時速度應更快一些，並且要加一些流線。

圖 5-81 和圖 5-82 所示為水壺冒氣或火車冒氣的效果。

圖 5-81 水壺冒氣

圖 5-82 火車冒氣

在圖 5-83 中，飯鍋燒沸，冒出強的水蒸氣，動畫將氣採用類似絮團狀濃煙的方法加以表現，並在出口時速度稍快，一團水蒸氣磅礴吐出。動畫用一拍三的拍攝方式較多，動作細膩，形態掌握自然，動勢強烈，誇張有趣。

圖 5-83 飯鍋開冒氣

　　在圖 5-84 中，結合了水流、煙氣、水滴的幾種運動規律，水壺倒水，流出水柱，形成弧形的運動軌跡；一滴水順著落下、積聚、分離、收縮，畫的張數比較多；分離和收縮的速度快；煙氣慢慢升騰，緩慢運動，向上升起。幾種運動速度不同，分多層繪製，動作生動細膩。

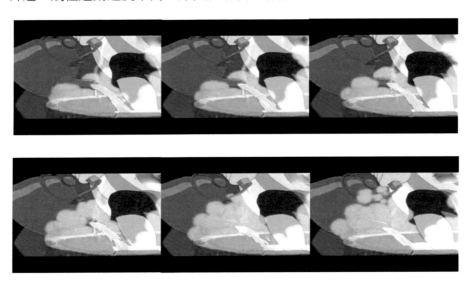

圖 5-84 水壺冒氣

# 四、雲的運動規律

雲是水蒸發上升到高空，遇冷凝成水滴後聚集而成。它的形態特徵是體態輕盈、姿態萬千、變化無常。

雲的造型可以隨意變化。在一般動畫影片中雲大多是畫在背景上的。傳統的做法是，用噴筆噴成雲塊，拍攝時，逐格緩慢移動，產生浮雲飄動的效果。

### ▶ 雲的形態

（1）寫實雲

傳統手繪雲時，注意雲的形態特點，以及雲在運動中的動畫表現。（見圖 5-85 和圖 5-86）

圖 5-85 寫實雲的形態

圖 5-86 雲的運動變化

圖 5-87 中雲霧瀰漫，緩慢散去，形態生動自然。

圖 5-87 濃霧散去的動畫

（2）裝飾雲

圖 5-88 中是比較典型的裝飾雲的形態。

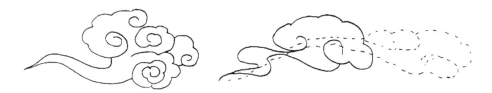

圖 5-88 裝飾雲的形態（1）

圖 5-89 選自經典動畫影片《大鬧天宮》，天將踩著翻滾的雲來勢洶洶，烏雲的造型借鑑了特有的中式裝飾風格。烏雲用① = ⑧循環，運動流暢，形態自然。

圖 5-89 裝飾雲的形態（2）

### 雲的形態變化

在動畫影片中，雲是可以自由變化的。圖 5-90 選自中國經典動畫影片《大鬧天宮》，因為孫悟空不喜歡太白金星，自顧自地化做一片雲兒離去。動畫雲的形態誇張有趣，極具民族性。

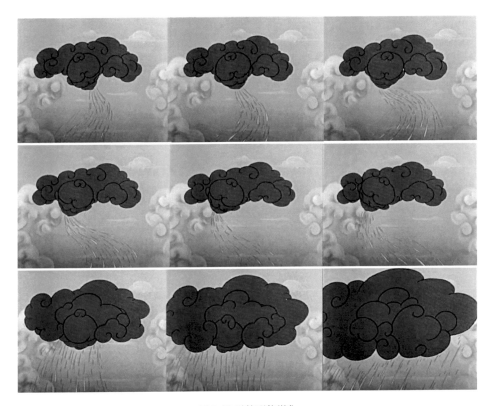

圖 5-90 雲的形態變化

# 第六節　爆炸的運動規律

　　爆炸的動作強烈，是突發性的。爆炸的動態過程是複合型的運動，它由多種運動形態組成。動畫影片中所表現的爆炸動作一般從以下三個方面來表現。

## 一、爆炸時發出的閃光

　　爆炸時，閃光的表現方法可歸納為以下三種。（見圖 5-91）

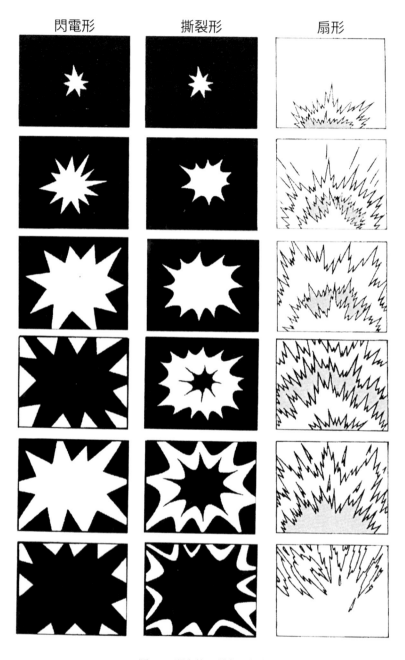

圖 5-91 閃光的三種表現方法

1. 用深淺差別很大的兩種色彩的突變來表現強烈的散光效果，即閃電形。

2. 放射形散光出現後從中心撕裂、迸散，也可表現出散光的強烈效果，即撕裂形。

3. 用扇形擴散的方法表現閃光，可分成濃淡幾個層次，閃光的色彩有白色、黃色、藍紫色等，即扇形。

強光閃亮的過程極快，一般用 5 ～ 8 格拍攝。

# 二、爆炸物（炸飛的各種物體）

爆炸物是指爆炸物本身的碎片和被炸物體飛濺出來的泥土、石塊、樹木和建築物碎片等。

設計動作時，可以先畫出炸飛的主要物體的運動線（距離遠時呈拋物線，距離近時呈扇形擴散），並確定飛起的先後次序。為了表現縱深感，還要確定哪些物體飛起時由小到大，哪些物體飛起時由大到小。

爆炸物的運動特點如下：

1. 這類碎片的運動，開始時速度很快，一下子就向四面飛散。（見圖 5-92）

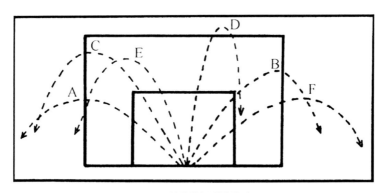

圖 5-92 被炸物運動的軌跡

2. 假如是畫面範圍比較小的鏡頭，爆炸物一般只需散光出現後，直至將要消失時（相差幾格），濃煙開始滾動著向外擴散，面積越來越大，然後漸漸消失。

3. 炸飛的各種物體由爆炸中心循著拋物線向四周擴散，其速度除了因為各種物體本身的體積、重量不同而有所差別外，剛開始飛出時速度都比較快，接近最高點時速度減慢，降落時又逐漸加快。

4. 場面大、距離遠時速度慢，往往長達數秒才降落下來；場面小、距離近時速度快，只需幾格就可飛出畫面。（見圖 5-93）

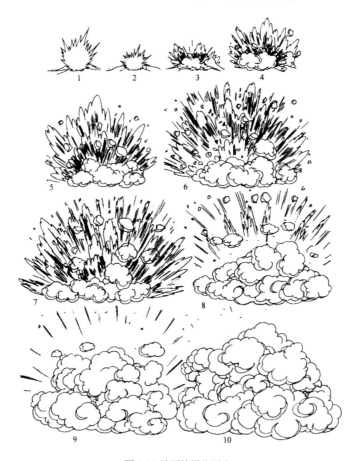

圖 5-93 地面的爆炸原畫

# 三、爆炸時冒出的煙霧

爆炸時，煙霧的動作從開始到逐漸擴大約需要畫二十幾張（拍2格）。何時消失，視具體情況而定。（見圖5-94）

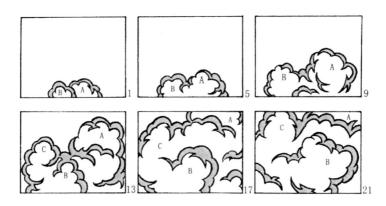

圖 5-94 爆炸後煙霧的變化過程

由於爆炸物內所含的冒煙物質不同，爆炸時煙霧的顏色也會不一樣，有白色、黃色、青灰色等，煙霧的運動規律是在翻滾中逐漸擴散、消失，速度比較緩慢。爆炸時，煙霧的運動變化在強烈的爆炸之後瞬間騰起，扇形的形態動作速度較為緩慢，在擴散中逐漸瀰漫，直至消失。（見圖5-95～圖5-98）

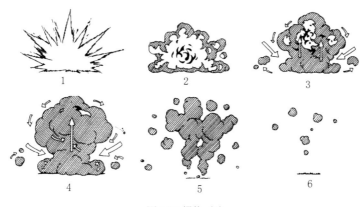

圖 5-95 爆炸（1）

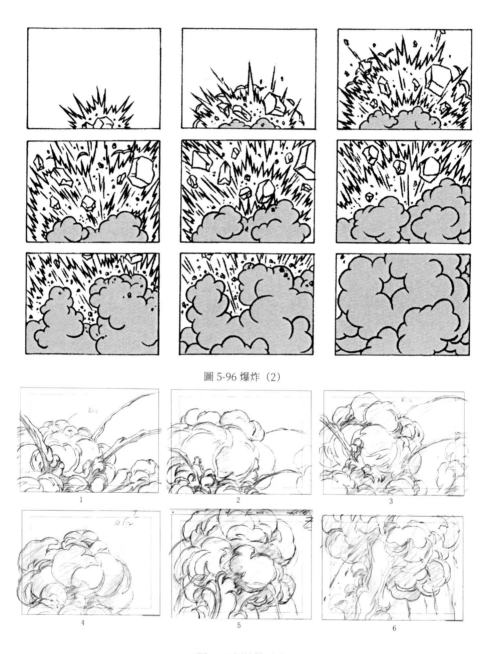

圖 5-96 爆炸（2）

圖 5-97 煙消散（1）

<div align="center">圖 5-98 煙消散（2）</div>

　　圖 5-99 中是飛彈爆炸後濃煙滾滾的影像，將爆炸時發出的強光、爆炸物、濃煙都一併表現出來。動畫繪製細膩，將運動的過程逐格進行展現，在中間還穿插了幾張閃白的畫面，很好地表現出了爆炸時所應有的強光效果。

圖 5-99 爆炸（選自動畫影片《花木蘭》）

　　濃煙不斷地翻騰運動，速度也比較緩慢。動畫中間過程繪製較多，並以一拍一的拍攝方式進行拍攝，自然又真切地體現出了爆炸所應有的情景。完整的爆炸效果要在時間和速度上做更好的合理搭配。

## 思考和練習

1. 繪製風的動畫。

   要求：要有情境設計且動作運動規律準確。

2. 繪製雷雨的動畫。

   要求：要有情境設計且動作運動規律準確。

3. 繪製雪的動畫。

   要求：

   （1）繪製寫實的動畫（注意雪花整體運動趨勢是向下飄落，有微風時可向上揚起）。

   （2）雪的運動規律準確、自然、生動。

   （3）繪製卡通的雪（注意形態造型，要飄動得自然）。

   （4）可用軟體製作效果逼真的雪景。

4. 繪製火焰的動畫。

   要求：

   （1）可用彩色鉛筆將火分成 2 ～ 3 種顏色。

   （2）必須保持火焰運動的動作流暢，形態也應有多種不同的變化，保持同一外形狀態下的多次循環，避免運動的呆板單調。

5. 繪製閃電的動畫。

   要求：

   （1）要出現人或物，並透過光帶表現閃電。

   （2）畫面要求細緻、真實、有創新感。

   （3）填寫攝影表。

6. 繪製水的動畫，情境自行設定，可綜合應用。

   要求：運動規律準確、自然、靈動。

7. 繪製爆炸動畫。

   要求：注意爆炸時發出的強光、爆炸物、濃煙的相互配合，同時注意這幾類物體運動的節奏速度的搭配。

# 動畫運動規律與時間掌握：

## 力學原理 × 結構特徵 × 動作解析，從人類、動物到大自然，一本書帶你設計好動畫不崩壞！

編　　著：姚桂萍，賈建民

編　　輯：林瑋欣

發 行 人：黃振庭

出 版 者：崧燁文化事業有限公司

發 行 者：崧燁文化事業有限公司

E-mail：sonbookservice@gmail.com

粉 絲 頁：https://www.facebook.com/
　　　　　sonbookss/

網　　址：https://sonbook.net/

地　　址：台北市中正區重慶南路一段六十一號八
　　　　　樓 815 室

Rm. 815, 8F., No.61, Sec. 1, Chongqing S. Rd.,
Zhongzheng Dist., Taipei City 100, Taiwan

電　　話：(02)2370-3310

傳　　真：(02)2388-1990

印　　刷：京峯彩色印刷有限公司（京峰數位）

律師顧問：廣華律師事務所 張珮琦律師

定　　價：700 元

發行日期：2022 年 11 月第一版

◎本書以 POD 印製

### 國家圖書館出版品預行編目資料

動畫運動規律與時間掌握：力學原
理 × 結構特徵 × 動作解析，從人
類、動物到大自然，一本書帶你設
計好動畫不崩壞！ / 姚桂萍，賈建
民編著 . -- 第一版 . -- 臺北市：崧
燁文化事業有限公司 , 2022.11
　面；　公分
POD 版
ISBN 978-626-332-828-0( 平裝 )
1.CST: 電腦動畫 2.CST: 繪畫技法
956.6　　111016618

電子書購買

臉書